SE
SHOEISHA

北斎の
デザイン

KATSUSHIKA HOKUSAI

葛飾北齋の

浮世繪設計力

入門學欣賞，
藝術、攝影、設計人
學會活用超高段的日式美學神髓

戶田吉彥——著

李佳霖——譯

1〇〇原點

作者序

　　葛飾北齋（1760-1849）自誕生以來已逾260年，但人氣至今未見衰退，作品風靡全球，並於全世界各地舉辦過大型展覽。

　　「墨田北齋美術館」（すみだ北斎美術館）*1 在2016年的開館紀念展中，打著「北齋的回歸」名號，公開了彼得‧摩斯的個人收藏（Peter Morse Collection）*2，讓人體會到長期典藏於海外的北齋名畫終得返鄉的喜悅。

　　整體來說日本國內的北齋作品數量不多，絕大多數都在歐美，理由在於西方人很早便察覺北齋的價值，以及當年北齋的畫作被廉價售至海外的緣故。浮世繪藝術也同樣流向海外，但無論是過往或現在，北齋的名字及其作品，在以巴黎為首的文化都市，都是讓人另眼相待的存在*3。可能身處於日本反而無法強烈意識到「世界級北齋」的魅力。

　　為何北齋的作品可以跨越國境，讓眾人為之著迷呢？雖然一般來說理解美術作品必須具備專業知識，但北齋的作品卻能跨越時代、國境、世代與年齡的藩籬，深深擄獲人心。

　　就這些事實來看，可以說北齋的作品在不講求專業知識的情況下，具有為人帶來自由感動的普世魔力。

　　本書將以世界共通的語言「設計」的視角，探索北齋作品的魔力，從「構圖」、「色彩」、「意匠」、「攝影視角」、「季節與人」、「幾何學形態」、「線條魅力」這七個切入點來分析。探討的作品，以西方人也深受感動的《富嶽三十六景》為中心，同時聚焦於《北齋漫畫》等浮世繪版畫這類複製藝術上。

希望無論是已相當了解北齋的讀者或毫無專業知識的讀者，都能抱著自由自在的欣賞心態，發現北齋的全新魅力。

　　此外也希望本書能成為一個引子，讓讀者進一步對以北齋為首的浮世繪作品及日本美術的世界產生興趣。

　　最後，我要向帶領我認識北齋的國際性、甚至幫我撰寫推薦文的小林忠老師，以及極力勸說我務必要將北齋與設計兩種主題結合成書的藤久志老師致謝；同時，我也要衷心感謝在本書完成前，極富耐心地鼓勵我的翔泳社的關根康浩先生。

2021年2月

戶田吉彥

＊1：館名中冠上北齋名號的美術館共有兩間，一間是位於北齋所出生的東京都墨田區的「墨田北齋美術館」，另一間則是北齋晚年經常造訪、並留下親筆紙本畫的長野縣小布施的「北齋館」。

＊2：彼得・摩斯個人收藏的前任持有者，為彼得・摩斯的曾祖父的哥哥——愛德華・摩斯（Edward S. Morse），是一位具備製圖與木雕家經驗的異色博物學學者，在明治政府的聘請下前往東京大學授課、並於日後發現東京的繩文時代遺跡——大森貝塚。另外，在這位摩斯博士的引介下前來日本的費諾羅沙（Ernest Francisco Fenollosa），對於東京藝術大學的創立貢獻良多。

＊3：設計墨田北齋美術館的世界級建築師妹島和世說，她在國外曾被問及有關手頭上進行中的專案內容，一回答是北齋美術館時，身旁的人展現出前所未見的訝異與關切，讓她對於北齋在海外始終保有高度評價這點感到相當驚訝。

CONTENTS

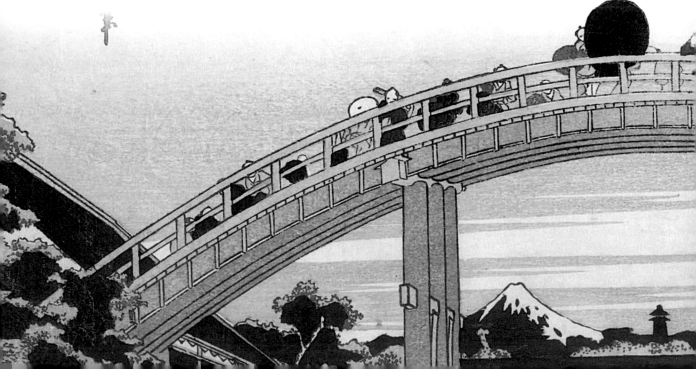

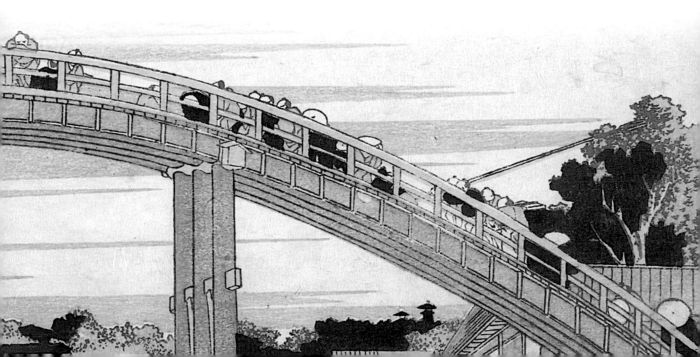

第 1 章
構 圖

一幅畫若有好的構圖，
等於完成了一半。

皮耶・波納爾

A well-composed painting is half done.
Pierre Bonnard

北齋的著名構圖法
「三分割法」

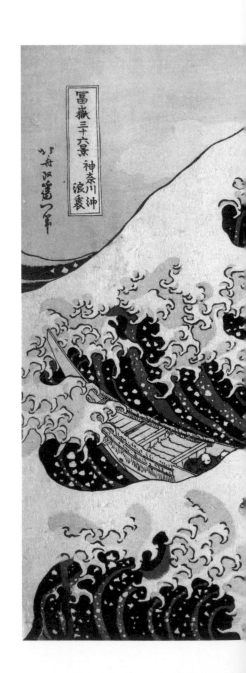

近年來的北齋熱潮所外顯的一個現象，便是大眾對於其構圖手法的關注。生前就極受歡迎的北齋，在日本有超過200名學生，並留下許多作畫的參考範本。關於構圖，他曾在《北齋漫畫》*¹ 中畫下一幅名為〈三分割法〉的簡單圖畫，在這幅畫中，畫面被水平切割為三等分。而有趣的是，這樣的構圖法讓人聯想到西方打從紀元前便開始使用的黃金比例構圖，還有與黃金比例及近似值有關的三分法構圖。運用北齋的三分割法，就能對令人難解的北齋作品提出合理的解釋。

＊1「北齋漫畫」 是北齋自1814年開始創作、共計15卷的繪本作品（譯註：有別於現代繪本，江戶時代繪本指的是以圖畫為主的一般通俗書籍），內容雖是作畫用的參考範本，但實際上給人的印象，更接近活靈活現地描繪出森羅萬象的圖鑑。繪本中雖然沒有現代漫畫中的分格畫面、故事性以及對話泡泡中的台詞，仍極富幽默感。根據學習院大學名譽教授小林忠教授的解說，在漢文典籍中，「漫畫」這個詞彙最初的意義與現在不同，在北齋之前，不曾有人為繪本下過「漫繪」（漫ろな繪）這樣的標題，在《北齋漫畫》第一卷的序文中，可見其他人所撰寫的序文中，提及北齋是第一個使用這個詞彙的人，因此北齋可說是現代漫畫的鼻祖。由於《北齋漫畫》內容廣受好評，在北齋過世後其遺稿被彙整為15卷作品，流傳至明治時代，後續並可見《光琳漫畫》、《曉齋漫畫》等同類型作品。

葛飾北齋　富嶽三十六景　神奈川沖浪裏／大都會博物館（紐約）

● 最著名代表作，與《蒙娜麗莎》相提並論

這是《富嶽三十六景》（自1831年刊行／25.4×38.1cm）中最著名的北齋代表作。▎隔著神奈川縣近海海面的海浪可見遠方座落於較低處的富士山，望向富士山的視角被帶向「押送船」上，那些快船將在房總以及神奈川捕撈到的新鮮漁獲送至江戶，船身在海浪中翻騰的景象氣勢十足。▎被拉長的變形海浪在近年來的超高速攝影驗證下，證實是寫實的描繪。現在也可從橫跨東京灣的海上道路中的「海螢休息站」遠眺海上的富士山。▎因為是版畫的關係，這幅作品被全世界眾多著名美術館納為館藏，每張作品的印刷跟顏色雖有些許出入，卻依舊被視為是足以與達文西的《蒙娜麗莎》相提並論、極具代表性的日本名畫。

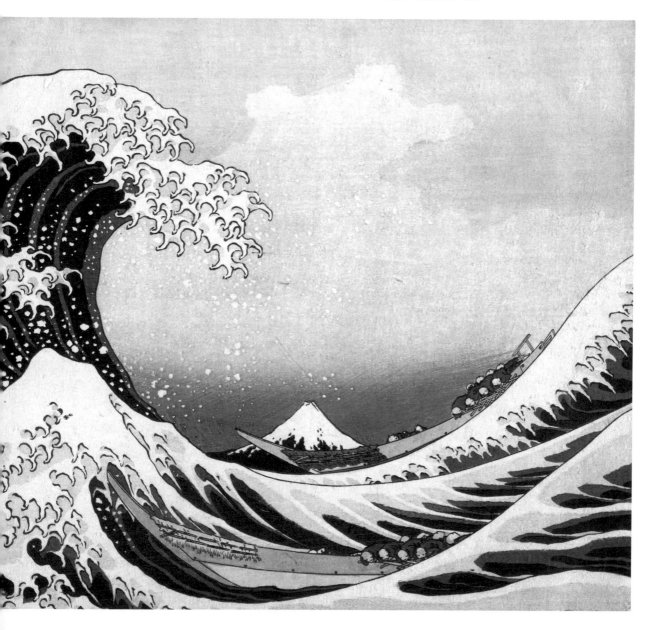

三分割法的三等分分割線（白）與黃金分割線（黑）

葛飾北齋　北齋漫畫　三分割法／大都會博物館（紐約）

全世界矚目的構圖〈神奈川沖浪裏〉

*2「富嶽三十六景」　以江戶
時代的富士山信仰作為創作發想
的彩色印刷木版畫（錦繪），於
1831年開始印刷流傳，最初只
創作了36幅，但因廣受好評，
日後又追加10幅，構成共計46
幅的系列作品。停止印刷的年
分眾說紛紜，但約莫為1832至
1834年。此系列作品與過往描
繪觀光景點的浮世繪在呈現手法
上相當不同，為浮世繪開拓嶄新
的風景畫領域。兩年後，歌川廣
重的《東海道五十三次》開始印
刷流傳，催生出彩色印刷木版風
景畫的系列作品熱潮。

*3「將畫面三等分分割的實
用構圖」　此一概念於專門書
籍《畫面構成》（画面構成／
岩中德次郎／1983／岩崎美
術社）、近年來所出版的一般
書籍《潛藏於設計中的美的法
則》（デザインにひそむ〈美し
さ〉の法則／木全賢／2006／
SB Creative），以及《設計的
法則》（Universal Principles of
Design／威廉・立德威等三人
／2011／原點出版）等書中均
有介紹。

　　北齋過世（1849）後不久的19世紀末，原本在西方默默無名的他，之所以能在掀起日本主義旋風的藝術之都巴黎獲得突如其來的矚目，是因為他顯而易見的傑出素描力，以及深富原創性的繪畫發想力。尤其是大幅的風景畫系列作品《富嶽三十六景》*2中的〈神奈川沖浪裏〉，問世時便被認定為名畫，獲得極高評價。畫家梵谷相當激賞這幅作品，音樂家德布西也將它掛於書房，並在其交響詩代表作〈海〉的樂譜封面上放入這幅作品。更驚人的是，這幅畫的構圖邏輯性強，讓人難以想像是誕生於日本鎖國時代的作品。日本則是打從柳亮於1970年代在著作《黃金分割》中分析了〈神奈川沖浪裏〉的黃金比例以來，學者們至今持續透過幾何圖形中的圓形與直線進行分析。

　　另一方面，北齋流傳後世的構圖法，僅有將畫面水平三等分切割的「三分割法」，但似乎沒人認為可將這種構圖法用於分析他的畫作。其實只要在這構圖中加上垂直的三等分分割線，便是為人廣泛使用、將畫面三等分分割的實用構圖*3。北齋若知曉這種構圖的效果，肯定也會用於作畫。因此，在此不使用向來所援引的精密細緻的黃金分割線，而是在畫面中畫上《北齋漫畫》中介紹的「三分割法」的水平三等分分割線，以及（通過「三分割法」中左右斜線與水平線上相交的兩點的）垂直三等分分割線。

　　此時明顯形成了畫面被三等分分割的構圖【分析圖1】。此外，加上分析西洋畫作構圖時運用的等分線，並在畫面中畫上貫穿交點的對角線後，畫面中各處的形狀及構圖竟與畫面分割線全部重疊【分析圖2】。《北齋漫畫》中介紹的「三分割法」與其鄰頁所提及的遠近法，長期以來都被下方看似更精采的神祕野蠻人插畫所掩蓋，未能獲得應有的重視。北齋介紹的「三分割法」雖然不過是西方長期以來使用的三等分畫面的基礎，但包含

〈神奈川沖浪裏〉在內所有《富嶽三十六景》中的作品，均使用了相同的構圖手法。在此我將先透過〈神奈川沖浪裏〉來確認三等分分割手法的運用，接著再介紹同樣極富盛名的〈凱風快晴〉和〈山下白雨〉。

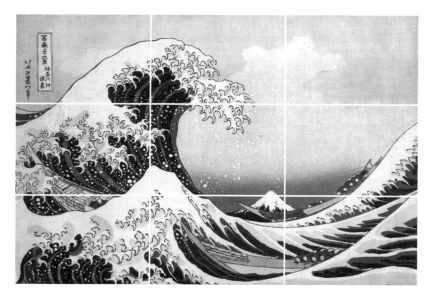

神奈川沖浪裏【分析圖1】
──精心設計的畫面配置
將畫面以三等分分割線切割，產生四個交點，富士山幾乎座落於右下方的交點處。若想好好運用三等分分割構圖，可將畫中主題安置於縱橫的四條線上，尤其是可將肖像畫的眼睛或嘴巴等重要元素放在交點附近。▌左方兩道大浪的浪頭都位於垂直的畫面分割線上，讓人強烈感受到，畫面配置經過精心設計。

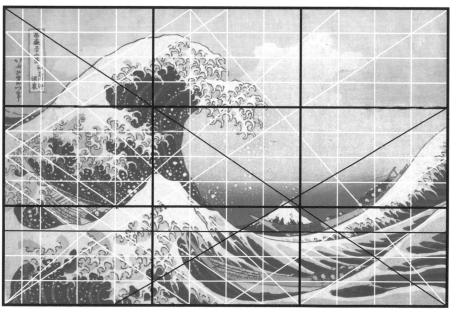

神奈川沖浪裏【分析圖2】──**邏輯性的構圖法**　若仿效西洋畫的分析手法，進一步畫上分割線後，會發現這些線條與構圖配置有多處重疊。構圖的基準是將三等分空間再進一步對分、四等分的縱橫分割線，使構圖有如現代的格線設計般，除掉模稜兩可的配置，極富邏輯性。▌畫中氣勢來自向上打的大浪，北齋為了強調出大浪，刻意將視角拉低。由富士山山腳延伸出的水平線，比三等分的下方橫線還要再低1/4，這是利用了比海拔0公尺還要低的視角來呈現的絕佳範例。

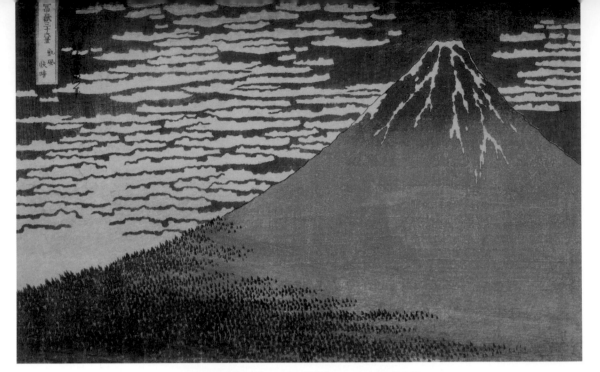

葛飾北齋　富嶽三十六景　凱風快晴／芝加哥美術館
● 跳脫白富士框架，革命性的赤富士
由於標題中並未標示出地名，因此關於畫家觀看富士山的方位，有山梨縣三峠、靜岡縣富士山河口、御殿場、燒津等各種推斷，眾說紛紜。▎畫面中的明亮配色與空中的卷積雲，相當符合「快晴」意象的富士山樣貌。▎「赤富士」指的是山麓在晨光或夕陽的照耀下顯得動人的狀態，作品初刷時的顏色接近褪色的紅褐色，但到了後期作品顏色卻變得鮮明，有些學者認為這樣的顏色呈現出的是無雪時期的紅色山體表面。

大膽簡潔且鮮豔的赤富士〈凱風快晴〉

　　〈凱風快晴〉畫面中的主角是富士山，與〈神奈川沖浪裏〉中的富士山呈現強烈對比。這幅畫的解說文中之所以會有「舒適的初夏微風吹拂著富士山」這樣的敘述，是因為「凱風」一詞取自於古代中國的《詩經》，溫和的南風比喻有如為人母的深厚關愛。有句成語是「凱風寒泉」，意思是以清涼的泉水為母親潤喉以報答恩惠，對於熟悉漢文的江戶時代的民眾來說，這個詞或許也跟慈母的意象有所重疊。

　　這幅作品給人明亮大氣的印象，來自於平緩延伸的稜線。北齋在有限的空間中，大膽將富士山大大地放置於右側，讓富士山占據一半的畫面，卻又不顯得擁擠。北齋利用「三分割法」將山腳處的樹海、赤紅的山腰、流淌著雪的山頂俐落地分割開來，畫面中不見任何贅物，恰似美人畫*4一般。

　　然而這個罕見的赤富士的觀賞場所不詳，因此有人質疑這幅畫是出自北齋的想像，不過英國公使阿禮國（Rutherford Alcock）卻留下了相當耐人尋

*4「美人畫」　浮世繪的作畫類型之一，描繪的對象多為藝伎或平民百姓女子。（譯註）

味的札記內容。日本在幕末時期開國後，眾多造訪日本的外國人將富士山的景觀視為日本最具代表性的風景，並留下記錄。當時外國人被禁止攀登富士山，但阿禮國在不屈不撓地交涉後，最終成為第一位登上富士山的外國人。

　　「在晴朗的夏日傍晚，從距離80哩外的江戶也看得見（富士山）。此時富士山的山頭高高地浮現於雲上，夕陽在其後方落下，深紅色的大大富士山山體彷彿清楚地浮現於金色的屏風上。又或是早晨時，晨光的光芒在雪上反射，讓富士山圓錐形的山體顯得閃閃發亮」（《大君之都》大君の都／阿禮國／山口光朔譯／1962／岩波書店）。

　　北齋畫筆下的赤富士*5之所以稀奇，是因為打從室町時代雪舟*6將富士山入畫以來，以將雪舟奉為畫聖的狩野派為首，所有畫家都是將富士山畫成白色。「赤富士」這樣的暱稱，反映出長期以來觀賞一成不變富士山畫作的百姓們的訝異，而初刷的淡紅色越印越深，也證實了一般民眾對於紅色富士山是有共鳴的。北齋不為權威束縛，跳脫出白色富士山的框架，透過簡單的構圖，讓多色印刷浮世繪中鮮豔的紅色營造出強烈印象、尋求感動，就西方觀點來看，確實帶有近代的革命性精神*7。

＊5「赤富士」　開啟將赤富士入畫的先河者是江戶後期的文人畫家鈴木芙蓉與野呂介石，但是採用大面積的紅色色塊將富士山作為畫面主體，並用綠色跟藍色來營造出鮮明印象的作品，可說是前所未見。

＊6「雪舟」　日本水墨畫代表畫家。（譯註）

＊7「西洋繪畫的近代精神」西方近代美術的開端，一般認為是始於1874年法國的第一屆印象派畫展。印象派是由一群反對「固守傳統評價的沙龍展」的藝術家團體所組成。北齋創作《富嶽三十六景》時，法國的新古典主義代表畫家安格爾（1780-1867）與浪漫主義的德拉克洛瓦（1798-1863）展開了你來我往的競爭，而英國的透納（1775-1851）則是早一步領先印象派發表了畫作。

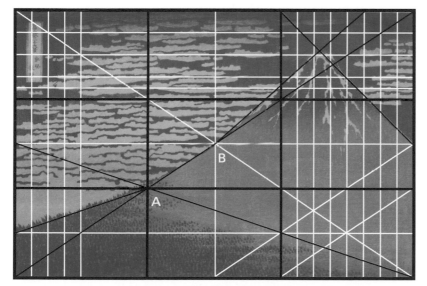

凱風快晴【分析圖】──大幅右移山頂的原創構圖　北齋的原創性可見於構圖中，在此前的富士山畫作中，均可見左右方的稜線，周圍的景色也會被納入畫中，但北齋卻將富士山大幅右移，讓左方的稜線落在橫幅畫面的對角線上。▌不過北齋只利用部分的對角線，改變了左下的交點A與中心點B的角度。從A點往左下延伸的稜線最後落在將左邊畫面三等分後的下層1/2處；從B點向右上延伸的稜線則是落在將畫面上層四等分後、再平分為八份的其中一點上，位置比例為5：3。▌北齋是透過數值畫出稜線，而非憑感覺作畫。紅色色塊跟綠色色塊的交界也同樣落在相當漂亮的位置上，我推測最先讚賞北齋的作品深富邏輯性的應該是外國人。▌此後無論是日本畫或西洋畫，描繪紅色富士山或單純只見富士山的畫作變得稀鬆平常。赤富士可說是日本繪畫史上極具革命性的一件作品。

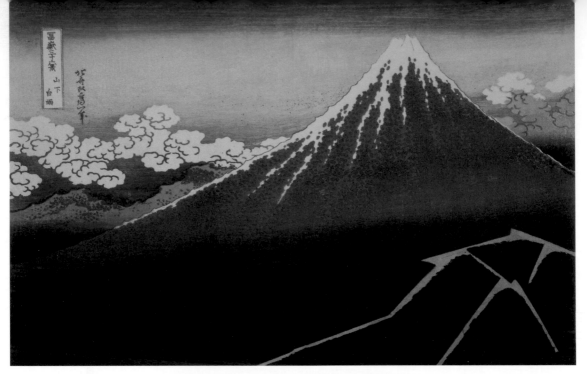

葛飾北齋　富嶽三十六景　山下白雨／芝加哥美術館
● 瞬息萬變，靜中有動的午後陣雨，開啟日本近代風景畫
這幅跟〈凱風快晴〉一樣，標題中並未標示地名，無法研判觀賞的方位，但畫面中黑色
的富士山與閃電的組合，卻好似親眼所見，極具說服力。▌透過俯瞰富士山後的山群與
山腰處閃電的視角推斷，可能是從鄰近山上觀看的景色，而關於標題中未出現地名這一
點，北齋本人曾聲明，這代表無須去意識到觀看場所的存在。▌這幅畫可說是結合了身
在富士山中、從各處觀賞富士山的經驗後，加以昇華的普世心象風景。北齋的作品之所
以能跨越時代與國境藩籬、被眾人理解並帶來感動，也與從何處觀賞到這樣的景色無
關，而是作品本身深具魅力之故。

將富士山的多變天候納入單一畫面的〈山下白雨〉

　　〈山下白雨〉跟〈神奈川沖浪裏〉、〈凱風快晴〉被視為《富嶽
三十六景》的三巨頭，是代表這系列作品的門面，也可說是《富嶽三十六
景》46幅畫作中登峰造極的傑作。

　　〈山下白雨〉的構圖乍看相當近似〈凱風快晴〉（赤富士），帶來
的卻是截然不同的印象。多數人認為理由在於，這幅畫顯而易見的黑色粗
糙山體與紅色的閃電，除此之外沒有其他可能的解釋。但對略懂構圖的人
來說，肯定會察覺到兩幅畫的視角差異。有別於從地面觀看的〈凱風快
晴〉，〈山下白雨〉的視角來自腳下為闃黑深淵的觀看者。由於視線高於
閃電，便可見遠處山巒，居高臨下俯瞰富士山的闃黑山腳令人感到不安，
因為觀看者的雙腳彷彿浮在空中。

另一個看似相同、但實際卻有所出入的地方是，〈山下白雨〉的畫面重心偏向左上方，而視角的移動則可作用於觀者的無意識。而若是將這種難以覺察的微小變化，比喻為將棋中足以扭轉局勢的伏筆，那麼畫面中明顯的閃電堪稱是一記將軍。這種視角的移動也是北齋構圖中相當令人玩味之處。

此外，閃電讓人進一步想像腳下深淵的降雨與寒氣，閃電與聖山的組合也讓這場雷雨帶有神諭意味。標題中的「白雨」指的是晴天所降下的夏日午後陣雨，雨雲上方是一片蔚藍天空。這幅畫極富動感，捕捉了山間瞬息萬變的天氣，跳脫出描繪場所明確的名所繪[*8]的框架[*9]，成為浮世繪風景畫中的代表作。

浮世繪在江戶時代，最初是以美人畫與役者繪[*10]的形式提供大眾娛樂，日後進一步發展的名所繪在旅行熱潮下誕生並被商品化。當時購買浮世繪的民眾，是因為對名勝景點有興趣才購畫，觀賞意識與近代西方極為不同。在這樣的環境下，北齋為了成就自身的作畫理念，以〈山下白雨〉為首，創作出〈凱風快晴〉、〈神奈川沖浪裏〉等作品，讓人訝異；這幅作品被引介至西方後隨即獲得好評，至今依舊擁有很高的評價，不愧是北齋的代表作，甚至可說日本近代風景畫的歷史便始於〈山下白雨〉。

＊8「名所繪」 平安時代在屏風或拉門上，繪製一系列以「歌枕」（和歌中介紹的名勝地）之名為人所知的諸藩國名勝地的一種創作形式，一幅作品中可同時欣賞到繪畫、和歌與書法，浮世繪中的名所繪承襲的也是此一創作系譜。

＊9「跳脫名所繪框架的富士山畫」 同樣由永壽堂（為北齋出版印刷《富嶽三十六景》的出版商）經手、搶先《富嶽三十六景》於1823年出版的設計集《時下梳子煙管雛形》（今樣櫛きん雛形）的下卷中，可見當時北齋預計推出的新書廣告，上頭記載「富嶽八體」描繪在四季、晴雨、風雨霧霾等大自然運行下變化萬千的風景」，但這部作品最終並未出版。

＊10「役者繪」 浮世繪類型之一，歌舞伎演員肖像畫。（譯註）

山下白雨【分析圖】——俯瞰視線呈現閃電雷神視角　這幅畫的構圖雖然近似〈凱風快晴〉，但山頂偏向左上方（左移1/12、上移1/12），並未構成對角線構圖。左方稜線的終點也上移了1/6，正好落在「三分割法」的三等分下方水平線上。▍畫面下方1/3處呈現一片暗黑，帶給人不安感。閃電占據了下層右方的2/3，以俯瞰視線觀看到的綠色山巒則落在中層，呈現的是打出閃電的雷神望向深淵的視角。

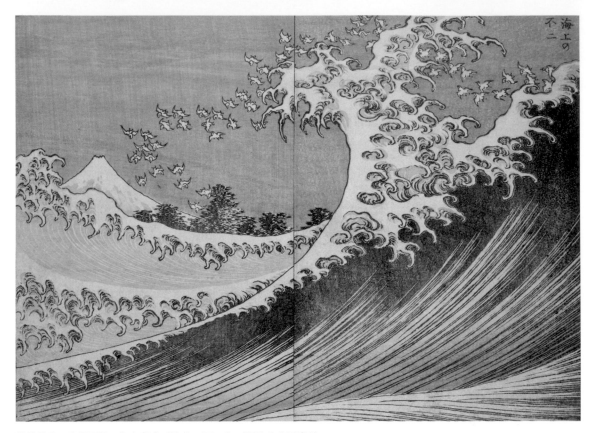

葛飾北齋　富嶽百景　海上富士（海上の不二）／紐約公共圖書館

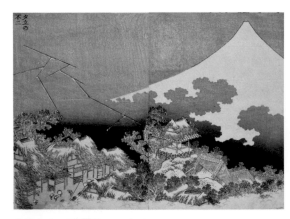

葛飾北齋　富嶽百景　午後陣雨富士（夕立の不二）
／紐約公共圖書館

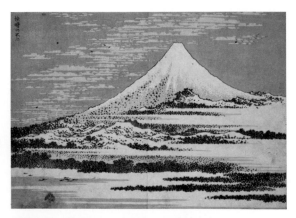

葛飾北齋　富嶽百景　快晴富士（快晴の不二）
／紐約公共圖書館

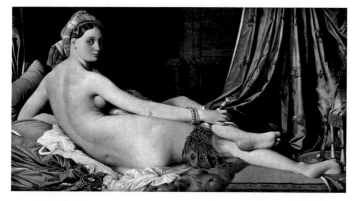

安格爾（Jean Auguste Dominique Ingres）
大宮女（La Grand Odalisque, 1814）／羅浮宮
這幅畫乍看之下相當寫實，但誇張的背部比例以及缺乏解剖學知識的寫實主義，讓這幅畫遭受廣泛的批評。▌然而在相機問世，畫壇被迫面對繪畫存在意義的問題後，這幅作品便成為走在時代前端、揭示出美術史上繪畫定位的不朽作品。

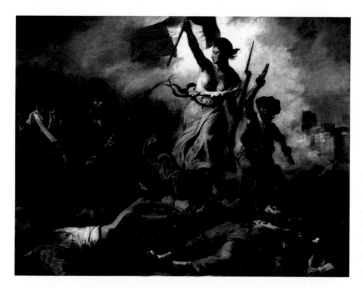

德拉克洛瓦（Eugène Delacroix）　自由領導人民（La Liberté guidant le people, 1830）
／羅浮宮
這是德拉克洛瓦受到1830年七月革命的感動下繪製的代表作。▌畫中女性並非實際存在的人物，而是以女性象徵自由、乳房代表母國的寓意予以詮釋，充滿意象與象徵性的一幅作品。

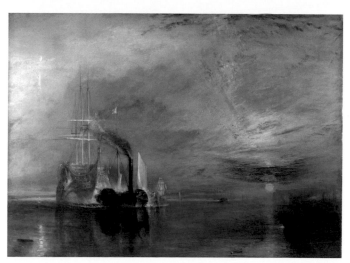

透納（William Turner）　被拖去解體的戰艦無畏號（The Fighting Temeraire tugged to her last berth to be broken up, 1834）
／倫敦國家美術館
這幅作品的標題相當長，描繪的是曾在拿破崙艦隊逼近英國時，於特拉法爾加海戰中擊敗對手、立下救國大功的無畏號戰艦，在進入蒸氣時代後被拖去解體的景象。▌當天為了送別無畏號，載著大批群眾的船將河面擠得水洩不通。這個事實或許大家都耳熟能詳，實際送別的時間並非傍晚，而是晴天的正午，而且船桅早已不在，是一幅虛實夾雜的畫作。▌這幅畫可說是奠定了繪畫的價值從記錄事實，轉化為記錄感動的近代繪畫象徵作品。

1-②

強化方向、動作和力道
的「對角線」

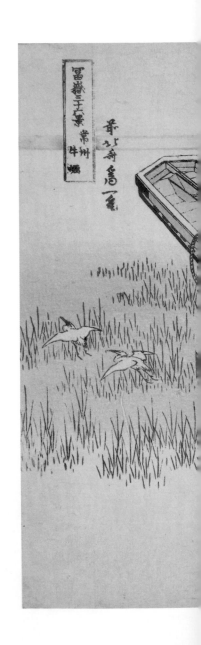

與畫面三分割法同樣經常被使用的另一種構圖法，是「對角線構圖」。在對角線構圖中，重要元素與引導視線的方向被置於對角線上，常見於世界名畫或著名攝影作品，除了能在平面中暗示景深，也能確立視線的方向，有吸引觀者目光的效果。對角線構圖突破了民族風格與時代流行的藩籬，今日全世界的攝影教學課程中均普遍介紹，是相當普及的實用構圖法，兩百年前的北齋也將其應用於以《富嶽三十六景》跟《富嶽百景》為首的眾多作品中。

*1「霞浦」　日本第二大淡水湖，位於日本茨城縣東南部到千葉縣東北部之間。（譯註）

葛飾北齋　富嶽三十六景　常州牛堀／芝加哥美術館
● 或許北齋晚年想畫出其他人不曾描繪過的富士景觀

常州指的是常陸國，這幅畫描繪的，是從今日的茨城縣潮來市牛堀望向霞浦*¹的景觀。牛堀是利根川注入霞浦的河口，曾有眾多船隻停泊，尤其是高瀨舟，到昭和時代初期為止都是潮來市最具代表性的季節景觀。▍根據文獻的解說不同，畫中的船有苫舟及高瀨舟這兩種說法，讓人難以斷定。「苫」指的是以茅草或稻草所編織、用以遮擋雨露的覆蓬，而「高瀨舟」則因森鷗外的同名小說所聞名，是專門行駛於河道上的船隻，這幅畫中可見高瀨舟的帆柱被放倒，上頭掛著苫。▍河村岷雪出版於1767年的水墨單色著作《百富士》（介紹全日本富士山觀賞景點、附插畫的觀光指南）中可見名為〈牛堀〉的作品，而近年來的學說是，因為其他畫家未曾將此地入畫，所以北齋沒有將這裡視為觀賞富士山的著名景點，並在創作時參考了此作。北齋年輕時就創作了許多以旅行為主題的系列作品，年逾七十後，比起選擇一般常見的地點，或許他更想畫的是其他畫家不曾描繪過的富士景觀，結果證實本作也是一幅傑作。雖然我用了「參考」這個詞，但這兩幅畫並無會讓沒看過的人誤解的共同之處。

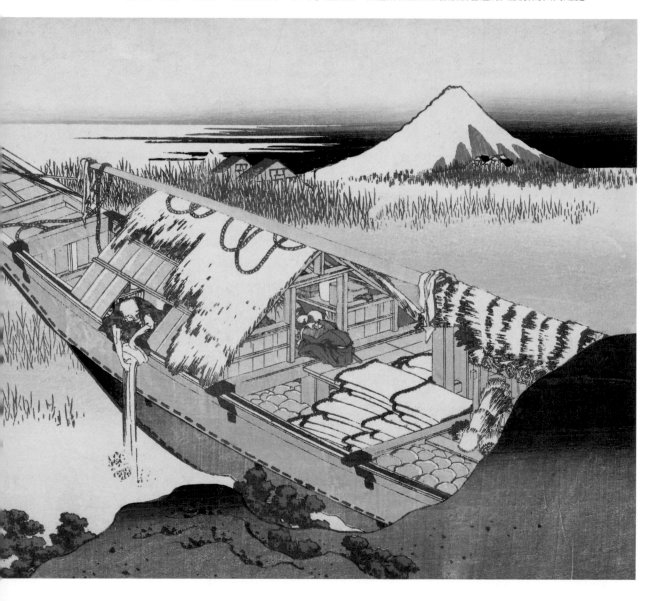

天氣平穩之際，船居者的生活片段〈常州牛堀〉

簡潔明快的話語常能直搗事物核心，簡單的構圖也帶有吸引目光的強大力量，其中尤以對角線構圖最具代表性。對角線構圖既是所有畫家都會考慮採用的構圖法，也是攝影師將攝影對象放入觀景窗時，會運用的角度與取景方式（構圖）。

在這個構圖法中，對角線必會通過三分割線的交點，這兩種構圖法之間也有密切的關係。上一節的〈凱風快晴〉，與〈常州牛堀〉採取的是完全相反的對角線構圖。〈武州千住〉（P.48）、〈青山圓座松〉（P.56）跟〈甲州犬目隘口〉（P.162）這三幅作品的署名方式與〈凱風快晴〉相同，推測是同一時期的作品，運用的都是自右上往左下的對角線構圖，對右撇子來說是相當自然的運筆方向，給人一種不拐彎抹角的印象。

本頁的〈常州牛堀〉與緊接著介紹的〈遠江山中〉，同是被稱為「藍摺」的藍色單色刷版畫。自右下往左上延伸的逆向對角線，讓人感受到一股堅毅的意志力。同為藍摺作品的還有〈相州七里濱〉（P.74）及〈信州

*2「侘寂」 日本獨有的美學觀，「侘」（wabi）意為「簡陋樸素的優雅之美」，「寂」（sabi）則為「時間易逝和萬物無常」。（譯註）

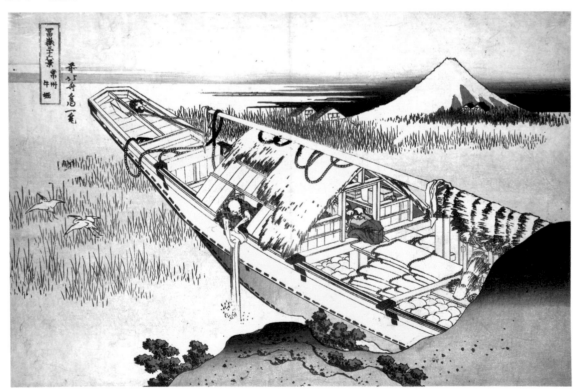

葛飾北齋　富嶽三十六景　常州牛堀-2／紐約公共圖書館
畫紙的四個邊角雖已變色，但這幅浮世繪版畫確實是在印刷初期，採用僅以藍色單色來刷版的「藍摺」，企圖讓一般老百姓也能品味到彷彿水墨畫的侘寂*2氛圍。

諏訪湖〉（P.210），這幾幅也都是逆向的對角線構圖。

　　北齋開始創作《富嶽三十六景》之際，以三分割法為基礎，十幅畫有四幅採用自右上向左下延伸的對角線構圖，各幅不盡相同；同為藍摺的四幅畫則是採用逆向的對角線構圖，讓作品多樣化。北齋的各幅作品除了描繪地點不同，構圖也相當多變，為作品增添許多魅力。這背後除了知識與想像力，更需要非凡的創作欲，他運用於系列作品中的技術，即便在現代也具有參考價值，在北齋開拓新的風景畫境界後，想必也讓後人獲益良多。北齋細膩的觀察力和洞察力，反映於畫面細部的精確描繪，一般人多注意到這一點，但其實他的作品是因為具備傑出的構圖，才奠定了跨越時代的名畫地位。

「兩種對角線」　上方的對角線構圖，是右撇子能自然畫出的方向，為〈凱風快晴〉的構圖。與之相反的下方對角線構圖，是右撇子須刻意下意識才能畫出的方向，傳達出堅毅的意志，是〈常州牛堀〉採用的構圖。

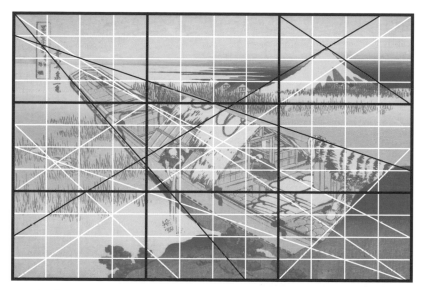

常州牛堀【分析圖】──根據船身角度選用對角線，極富現代感　構圖中，船隻被置於向左上延伸的對角線上，往船尾集中線條，讓尖銳的三角形顯得強而有力，略高的視角可將船內一覽無遺，頗具魅力。▎將畫面水平三等分後，最上方的橫線即為富士山座落的地平線；人與鳥等會動的元素，集中於中層以下1/2處以左的2/3範圍內；右下方的岩石，替左上延伸的畫面帶來畫龍點睛之妙。▎帶有曲線的船身並未硬是讓斜線聚會於一點，北齋是根據船身角度選用對角線，並利用構圖重新建構作畫對象，這種創作手法極富現代感。

富嶽三十六景　常州牛堀（局部）
兩隻小白鷺絲飛出去的方向些許不同，營造出空間感。高瀨舟中除了背對觀者坐著的男性以外，還能看到另一個坐在船內、與之對話的男性頭部，描繪相當細緻。

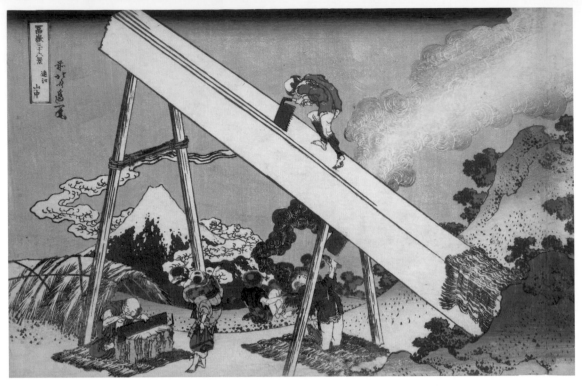

葛飾北齋　富嶽三十六景　遠江山中／大都會博物館（紐約）
● 方木打斜往上的有力構圖，與背景煙霧交織出不安的緊張感

遠江國是現今靜岡縣的一部分，為駿河國與三河國所圍繞，別名遠州，座落於大井川的西邊。自金谷宿（P.34〈東海道金谷的富士〉）開始，持續往西，途經濱松宿直至白須賀宿（靜岡縣湖西市）為止，都是遠江國的涵蓋範圍。▌遠江國北部是大井川與天龍川上游所在的深山，當中部分地區為現今的長野縣。此地從江戶時代開始植林，是供給關東地區木材的最大規模產地。採伐木材會在當地加工成木板，以船隻河運至江戶（P.60〈本所立川〉）。▌現在此地的天龍杉與檜木，與奈良的吉野杉、檜木，以及三重的尾鷲檜木，並列為日本三大美麗人造林。

始於江戶時代的著名木材產地〈遠江山中〉

　　北齋似乎很喜歡工匠於斜放的方木上，拿著大鋸子鋸木的意象，他的眾多作品中常見這樣的描繪。這幅畫的魅力不言而喻，就在於方木打斜往上延伸的強而有力構圖中。

　　我去參觀北齋所皈依的柳嶋妙見山法性寺（位於東京都墨田區業平5丁目）時，在休息室裡注意到有一幅掛在角落、年代久遠的〈遠江山中〉，這幅作品最初是以藍色單色刷版，到了後期雖採用了不同顏色來刷版，有各種版本，但由於其構圖過目後難以忘懷，所以我遠遠就察覺到。

　　這幅畫的最大特徵，就是觀者的視線可穿透由畫面對角線上的方木形成的三角形，來觀看富士山，支撐方木的支架也呈三角形。不過北齋最為精

心描繪的，是在背景處流動的煙霧。幾何直線與隨手畫出的自由曲線產生對比效果，由此便能理解，未加點綴的白色方木何以能如此搶眼。

此外，背景煙霧的流動方向與方木交叉，雖然形成緊張與不安感的X形構圖，但煙霧相當柔和含蓄。關於這幅畫讓人感到不安的理由，有一說指出是因為除了中央處的少年外，畫面中沒有一個人在看富士山，但這也描繪出對於每天看得到富士山的百姓來說，有其他更加關切的事物在。站在方木上的男性所望向之處與女性所指方向一致，推測他們應該是注意到了雷聲。北齋以相當巧妙的方式暗示出不安與緊張。

跟煙霧呈現相同顏色、彷彿生命體般盤繞富士山的雲朵也相當奇特。負責生火的少年並非悠悠哉哉地觀賞富士山，他的視線，應該是跟著富士山山腰的雲朵變化在移動。雨一旦降下來，就必須迅速將白色方木遮蓋起來，所有人也得躲雨去。就附近沒有民宅這點來看，茅草所構成的遮蔽空間想必是用來躲雨。在山間觀察天空時所感受到的緊張感，對於登山者或曾在工作時碰上驟雨的人來說，想必並不陌生。

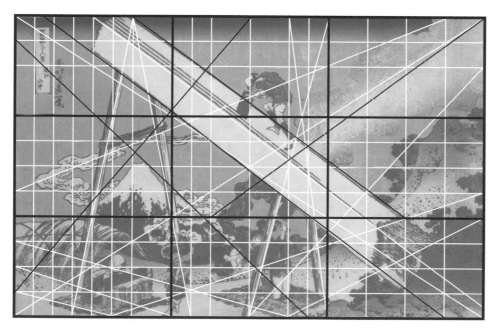

遠江山中【分析圖】──**錯開對角線不死板的空間感構圖** 北齋運用大型的元素來構成對角線構圖，卻又讓方木與對角線稍微錯開，理由在於兩者若是完全貼合，畫面會像是製圖一般顯得平板，方木的邊角之所以會超出畫面外也是基於相同的理由。要不就是讓方木邊角落在畫面外、暗示出畫面外的空間，要不就是留下足夠空間將邊角也納入畫面中。▌繪畫有別於設計圖，辨別能製造出空間感的關鍵位置極為重要，北齋依循準則決定出構圖，又巧妙地將線條錯開。

葛飾北齋　百人一首乳母說畫（百人一首宇波がゑと記）　春道列樹（約1835）／芝加哥美術館

這幅畫是以圖示方式解說作為大眾基本知識的《百人一首》*³的彩色版畫系列作之一。▌畫中解說的是平安時代中期的詩人春道列樹創作的和歌「濺濺山溪淌，秋風紅葉下，無心阻流水，儼然似堰柵」（山川に風のかけたるしがらみは流れもあへぬ紅葉なりけり），詩中描寫內容被交織為田野生活來呈現。

＊3「百人一首」　鎌倉時代歌人藤原定家所編撰的和歌集，他自《新古今和歌集》中選出一百位歌人的各一首作品，因此得名「百人一首」。（譯註）

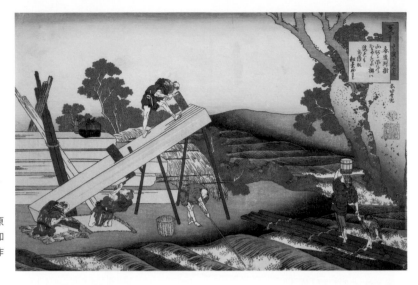

葛飾北齋　富嶽三十六景　本所立川（局部）

站在方木上鋸木的男性變成江戶時代的工匠，左方可見高瀨舟。（整體圖可參照P.60）

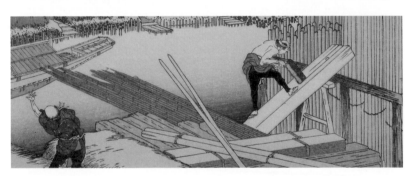

葛飾北齋　富嶽百景　遠江山中的富士（遠江山中の不二，1835）／紐約公共圖書館

這幅雖然跟《富嶽三十六景》的版本一樣同為遠江的山間，但畫面描繪的是樵夫正在用斧頭砍樹的身影。▌這種以倒掛姿勢砍樹的姿態，可見於北齋的眾多作品中，或許是北齋偶然看見、留下深刻印象的關係，是他相當中意的姿勢。

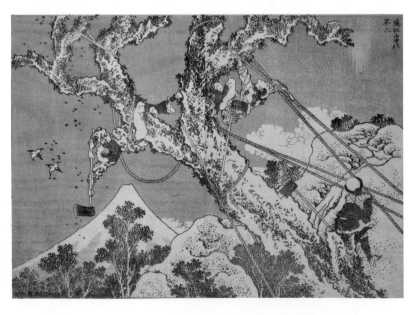

葛飾北齋　富嶽百景　山中的富士（山中の不二，1835）／紐約公共圖書館
標題未明示是何處的山間，畫面中的獵人可能正要用獵槍射下山豬跟野鹿。幾位女性在沿著對角線延伸的老樹邊採野菇，描繪出山間收穫一景。這些人當晚享用的想必是以山豬跟野菇煮成的山菜火鍋吧。

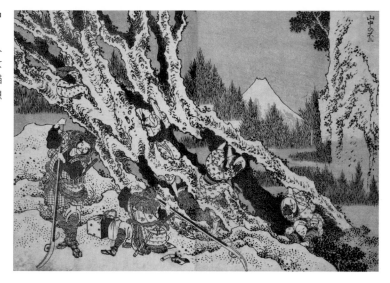

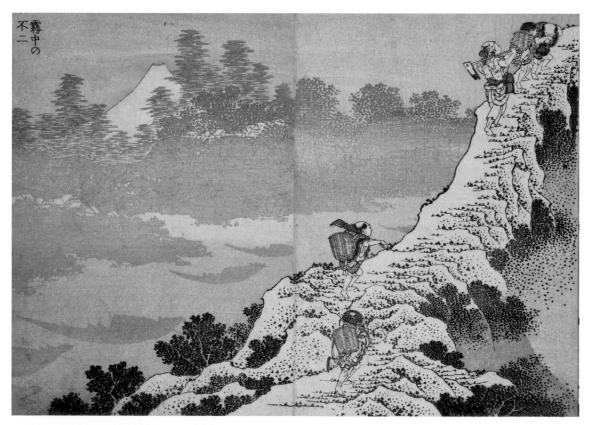

葛飾北齋　富嶽百景　霧中的富士（霧中の不二，1834）／紐約公共圖書館
畫面中所有人物均為孩童，他們背著籃子於晨間展開工作，延伸至畫面外的陡峭山路形成了對角線構圖。低處的船隻停泊於霧中，好似夢境一般。

1-③

為浮世繪營造動態與躍動感的「圓弧與曲線」

北齋作品的最大特徵便是動作與躍動感，但現代很多人以為日本畫、浮世繪、風景畫中呈現的是祥和平靜的世界，要是讓江戶時代的人知道了他們肯定會大吃一驚。40歲以前的北齋雖已技藝高超，但他的構圖與其他畫家並無二致。之後他為小說提供插畫，作品明顯變得深具躍動感，博得人氣，這樣的經驗讓他獲得新的創作手法，而他為了更添自信便不斷精進，最終開拓出前人未達的新境界。北齋經手的作品相當多元，曾被調侃為接案來者不拒的雜食性畫家，但也正因為他持續向未知挑戰，最終才得以開花結果。

葛飾北齋　讀本插畫　釋迦御一代記圖會
（釈迦御一代記図會，1845）
／大都會博物館（紐約）
● 北齋晚年作品依舊充滿有機躍動感
北齋在人生最晚年，為介紹釋迦佛陀一生的一套六冊佛陀傳讀本創作了35幅插畫。左圖的畫面整體可見有機曲線，充滿躍動感。▌北齋於晚年創作的作畫參考範本以及插畫中，常見這種跨頁並旋轉90度的獨特呈現手法，此時他已年逾85歲，卻依舊相當勇於創新。

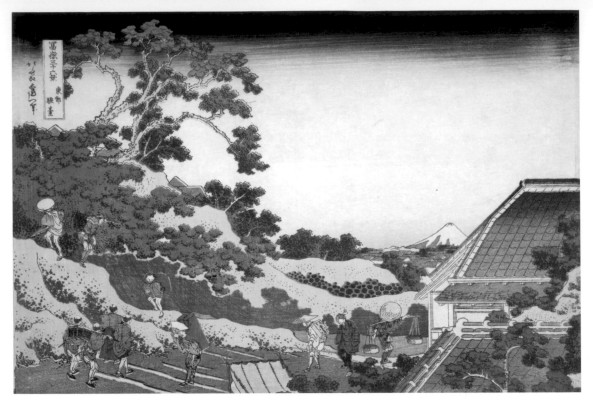

*1「新撰東京名所圖會」（1890）中野了隨所著，描繪江戶末期東京風景人情的觀光指南。

*2「西洋畫風的大浪圖」 北齋於1803年與1805年分別在〈賀奈川（神奈川）沖本牧（本牧）之圖〉與〈押送波濤通船圖〉這兩幅作品中描繪了海浪。

*3「造形性關係」 設計學校包浩斯的其中一個核心教育理念，就是畫家康丁斯基在包浩斯創立後至廢校為止，於課堂上持續傳授的「Spannung」理念。德文「Spannung」意為「緊張」，他要求學生作畫時必須正確地觀察作畫主題，並透過反覆素描建構畫作並洞悉主題的基本形態，強化兩者間的關係。該校畢業生將此一理念傳播至全球，日本設計界則有水谷武彥與山脇巖將所學帶回日本，成為日後構成主義學習理論的基礎。

富嶽三十六景 東都駿臺／芝加哥美術館
● 與〈神奈川沖浪裏〉相同的構圖
東都即為今日的東京，駿臺指的是神田駿河台。畫中描繪的地點，是沿著下方藍色神田川水路延展，外堀通上的JR御茶水站以及水道橋站間的斜坡。這附近有個保留了過往名稱的富士見坂（本鄉給水所公苑西側）。著作於明治時代的《新撰東京名所圖會》*1中也曾提及，只要走下這個坡道，穿過位於低地的御茶水，往右便可看到富士山。

俯視斜坡的躍動感〈東都駿臺〉

被全球讚譽為Great Wave的〈神奈川沖浪裏〉，畫中躍動感在各時代都是眾人關注的焦點。北齋很早就開始畫大浪，可上溯至創作〈神奈川沖浪裏〉之前25年的西洋畫風時代*2。同樣是描繪大浪，但那時卻是相當閑靜的作品。雖不知北齋是從何處獲得在富士山上方畫下弧線並覆蓋它的構圖靈感，除了讚嘆傑作就此誕生，構圖上則能以複雜的黃金分割來解說。

話說回來構圖究竟是什麼？現代美術設計理論中，構圖被定義為「將畫面中元素串連起來的造形性關係」*3，這定義用來描述〈神奈川沖浪裏〉充滿躍動感的構圖再適合不過，可說是北齋的精益求精造就了這種終極構圖。若也能在其他作品中發現相同構圖，便能證實北齋在構圖上的講究，於是我將注意力放到同為《富嶽三十六景》系列的〈東都駿臺〉上。這兩幅畫的的落款方式相同，被認定為同時期的作品*4。兩幅作品的基本

構圖中有共同之處──畫面左上方有大圓弧，富士山則被安置於右下方。

　　駿河臺的富士見坂旁有個建部坂，《御府內備考》*5中有如下內容，彷彿是為解說這幅畫而寫：「建部六右衛門大人的宅邸延伸至河岸路上，河岸處為一崖地。崖地上即為其庭院，地勢高聳，景觀良好。崖邊草木茂生，近年來黃鶯初啼之時漸早……」。不過北齋關注的是此地傾斜坡面及坡面盡頭的陡峭地勢，以及斜向縱橫來人往、有樹影灑落的起伏地形；〈神奈川沖浪裏〉則充滿了精心設計的強烈緊張感，兩幅作品均讓人強烈感受到對於「造形性關係」的意識，也說明這兩幅作品的緊密關聯。

*4「創作於系列初期的作品」《富嶽三十六景》總計46幅，因為有幾種不同的落款（簽名）方式，被推斷分別是在不同時期完成，出版時的落款為「北齋改為一筆」的〈東都駿臺〉、〈神奈川沖浪裏〉、〈凱風快晴〉、〈山下白雨〉、〈深川萬年橋下〉、〈尾州不二見原〉、〈武州千住〉、〈青山圓座松〉、〈甲州犬目〉，在主流學說中被視為頭一批，或至晚也是第二批完成的作品。

*5「都府內備考」　江戶幕府於1826年任命三島六郎政行編製，並於三年後完成的江戶地方志。

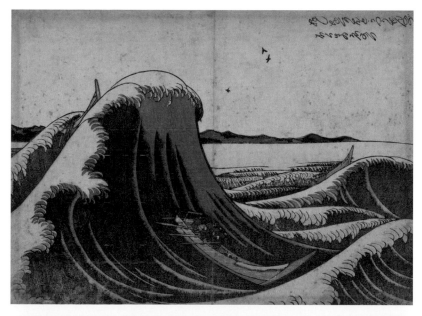

葛飾北齋　洋風錦繪　押送波濤通船圖（おしをくりはとうつうせんのづ，1805）／東京國立博物館　圖片來源：ColBase（https://colbase.nich.go.jp/）

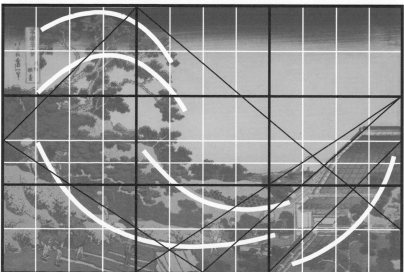

東都駿臺【分析圖】──左方大圓弧、中央凹陷的起伏構圖　這幅作品遵循「三分割法」法則，下方橫線為地平線，富士山被置於這條線上，形成穩定的構圖。▌富士山的稜線則落在由垂直與水平的三等分線所拉出來的對角線上；坡道跟屋頂的角度，則是與由三等分線以及三等分區塊中的對分線所拉出的對角線相同。▌〈神奈川沖浪裏〉之所以更氣勢磅礡，是因為其視角比〈東都駿臺〉低。這種中央凹陷的構圖，其後於《富嶽三十六景》中也將持續出現。

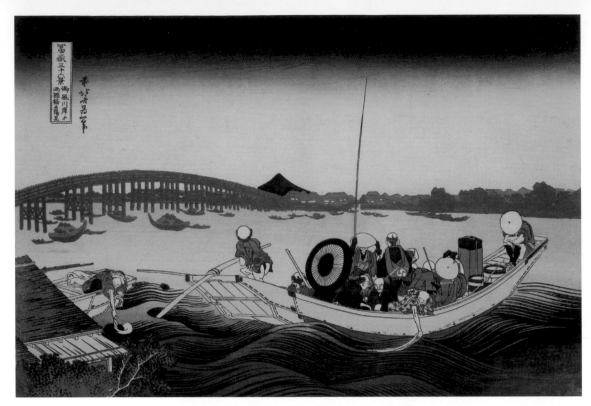

葛飾北齋　富嶽三十六景　自御廏川岸觀賞兩國橋夕陽（御廏川岸より兩國橋夕陽見）
／芝加哥美術館

● 利用反向呼應的弧形構圖，營造晃動感

畫中描繪的是連結現今墨田區本所1丁目與台東區藏前2丁目的隅田川渡船口。淺草側的河岸，是幕府米倉運貨馬匹的馬廏所在地，而得名為御廏川岸渡船口，當時總計有八艘船及十四名船夫常駐。▌此地旁邊就是「富士見渡口」，在這裡可以清楚觀賞到富士山，恰如其名。現在距離廏橋最近的地鐵站站名之所以為「藏前」，就是因為過去此處位於幕府的御用米倉前（譯註：日文的「藏」有「倉庫」之意）。

觀畫者同感船體晃動的〈自御廏川岸觀賞兩國橋夕陽〉

　　隅田川自幕府成立以來便是江戶人生活的大動脈，但出於軍事防衛理由，河上幾乎看不到橋的存在*6，在這背景下誕生的交通工具便是渡船。構成渡船航路的條件*7是連結兩岸的船隻，以及登船、下船用的渡船口，隅田川在全盛時期自上游到下游共有20條渡船航路。關東大地震後因為橋的數量增加，渡船於是逐漸消失，在1964年東京奧運舉辦前，只剩下最後一條渡船航路。

　　御廏川岸位於現今舉辦隅田川煙火大會時熱鬧非凡的駒形橋和藏前橋之間，遠處可見兩國橋，渡船口比現在的廏橋更靠近河川下游處。而畫面中的船隻正從靠近觀者的本所一帶，準備駛向位於對岸淺草的御廏川岸。

＊6「隅田川的橋」　一開始隅田川上只有唯一的千住大橋，後來的吾妻橋、兩國橋、新大橋、永代橋是明曆年間的大火（1657）後才架設的。為了祭祀於明曆大火喪命、且無人祭拜的往生者所建造的「回向院」，就位於兩國橋的橋邊。

＊7「江戶的渡河方式」　江戶時代重要的河川上都沒有搭橋梁，若想渡河，要不就是雇人將自己背過河，要不就是搭船。《富嶽三十六景》中還有另一幅描繪渡船（武州玉川、P.151）與靠人背過河（東海道金谷的富士，P.34）的作品。

這幅畫自以前就被認為帶有搖晃感，這是因為以船夫的頭為中心的船身弧形曲線，正好與拱橋的弧形方向相反、相互呼應之故，而船夫搖槳的動作也強化了方向反轉的印象。將畫面中的動線簡化來看，會發現右方朝上的圓弧線，與左方向下籠罩的圓弧線之間的關係，跟〈神奈川沖浪裏〉中向右方落下的海浪，以及朝左方隆起的海浪如出一轍。不過這幅中圓弧的高度較低，給人靜謐的印象，是將基本構圖加以發揮應用的作品。

　　站在即將駛出船上的男性身影看起來也不甚穩定，站立男性背上的包袱巾上可見經手《富嶽三十六景》的出版商商標；在長竿上塗上鳥黐來補捉小鳥的捕鳥人，則是相當罕見的客人。略彎的捕鳥竿搖晃著，尖端消失於墨色暈染的天空中，恰似鐘擺繩一般。坐在新月狀船隻的船頭、疲憊地抱著膝蓋的男子，好像與船尾的船夫在坐翹翹板一樣。看似搖晃的船體背後，北齋可是下了層層的功夫。

　　船上超過一半的乘客不見他們的容貌，不過用手壓住斗笠、坐著的男性是位身配雙刀的武士。搭船的乘客雖不分身分地位並肩而坐，但武士不必支付兩文錢的乘船費。背向坐在武士身旁、臉上掛著看似鬧彆扭表情的百姓，正讓手拭巾順著水流擺動，與位於左側渡船口奮力洗衣服的女性形成強烈對比，誘人發笑。為了避免被水濺到而撐起的油紙傘，替畫面增添了華麗感，夜色將至的隅田川飄散著一股抒情。

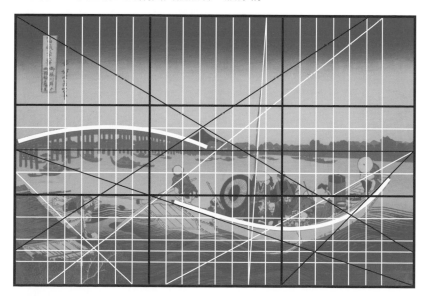

自御廄川岸觀賞兩國橋夕陽【分析圖】——**井然有序的構圖，卻又不顯無趣**　用「三分割法」將畫面水平三等分後，中層可見兩國橋與富士山的對岸，下層則是船與渡船口的近景，貫穿畫面中心的水平線相當吸引觀者的目光。雖然這種中心線容易顯得無趣，但由兩國橋構成的圓弧與縱向的捕鳥竿解決了這個問題。▌坐在船頭的男性與在船尾划船的船夫是畫面中的重要人物，這兩人的所在位置是透過分割線與對角線決定，使畫面井然有序。

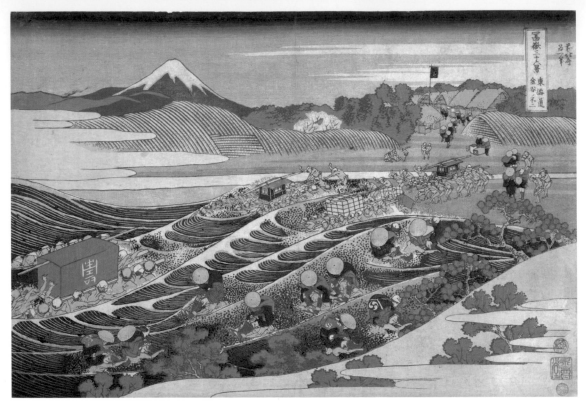

葛飾北齋　富嶽三十六景　東海道金谷的富士／大都會博物館（紐約）
● 畫中滿溢旅行者的興奮之情，將觀者感官刺激轉移至聽覺

這幅的構圖描繪的是從對岸的島田宿（今日靜岡縣島田市）望向金谷宿（金谷2丁目附近）的景色。河寬的最短距離約一公里，堆置於河岸的人造物，是將石塊放入竹編籃中、用於治河或護岸的蛇籠。┃這是《富嶽三十六景》中被追加的最後一幅畫作，畫面中用於搬運的木台上，所放置的貨物及旅行者的包袱巾上可見數量多達三個的永壽堂商標，讓人窺見北齋對於出版商畢恭畢敬的態度。這幅畫作中描繪的人數，在《富嶽三十六景》居冠，讓人感受到北齋的好心情。

大井川欲越也無法〈東海道金谷的富士〉

　　雖然現在很多人不曉得標題中的「東海道金谷」位於何處，但此地在江戶時代晚期盛行旅遊之時，可是相當著名的地點。本頁標題中的「大井川欲越也無法」取自箱根馬子唄[8]中的一節：「箱根八里馬可越，大井川欲越也無法」（箱根八里は馬でも越すが、越すに越されぬ大井川）。江戶時代整頓道路，負責載貨並運送至日本全國的馬匹，在物流上扮演了相當重要的角色。但就連馬兒們都沒轍、最為艱險的運送地點就是大井川，而金谷跟島田便位於大井川的兩岸。

　　旅行者要不就是雇人把自己背過河，要不就是乘坐於好似神轎般的木板上才能渡河。碰上梅雨季或連綿不絕的雨天時禁止渡河，此時河岸旅舍

*8「箱根馬子唄」　神奈川縣的民謠。（譯註）

內也會因腳步受到耽擱的旅行者而熱鬧非凡，對岸上的房子除了處理渡河事宜的川會所*9以外，便是旅舍。有些人甚至因為住宿期間太長，導致旅費耗盡，最後乾脆落腳當地。河寬最寬處可達三公里的大井川阻斷了五街道*10中規模最大的東海道部分路段，也因為橋梁建設難度高，大井川也被稱為守護江戶的天然要塞，並未加以搭橋。明治時代以後，背人過河的服務遭到禁止，河上搭了木橋，但在昭和三年鐵橋搭建起來之前，木橋被沖毀過好幾次，在在讓人體會到橫越這條河有多麼艱險。

江戶晚期由於長年以來天下太平，掀起了一股旅行熱潮，北齋的《富嶽三十六景》與歌川廣重的《東海道五十三次》大受好評，據說老百姓們都想盡辦法攢錢出門旅行。與北齋生於同一時期的戲作小說家十返舍一九（1765-1831），於1802年出版的《東海道中膝栗毛》*11這部暢銷著作中，也曾描寫到大井川。

認識這樣的時代背景後再來看這幅畫，便能想像旅行者在面對最為艱險的地點時雖備感不安，但期待的心情想必與現代機場中川流不息的旅客是相同的，而滿溢於這幅畫中的喧騰感，呈現的正是旅行者的興奮之情。一波接一波的浪頭帶來的視覺效果，或許能讓人憶起身置海中的經驗；浪頭中斷於畫作左方邊緣，強化了動作的連續性與方向，反映出北齋傑出的構圖能力。反覆出現於浪間的光禿頭頂與稻草笠，將觀者的感官刺激從視覺轉移至聽覺，好似能聽見氣勢十足的吆喝聲（可參照第1章第4節）。

*9「川會所」 江戶時代辦理渡河手續的公家機關。（譯註）

*10「五街道」 江戶時代以江戶為起點的五條陸上交通要道。分別為東海道、日光街道、中山道、奧州街道、甲州街道。（譯註）

*11「東海道中膝栗毛與大井川渡河」 當時大井川的渡河費會依水深變動，要價48文至94文不等，金額不斐，因此《東海道中膝栗毛》中有個段落描述主角彌次與阿北計畫假扮成武士，企圖便宜渡河，卻以失敗告終，搞得相當丟臉（東海道中膝栗毛第七天：「半吊子武士折斷刀尖自取其辱，畫虎不成反類犬」〔出来合いのなまくら武士のしるしとて、刀の先の折れて恥ずかし〕）。

東海道金谷的富士【分析圖】──在景深中營造出動態感 《北齋漫畫》中介紹的「三分割法」看似也適用於遠近法上，要理解其邏輯並不困難。不過北齋在這幅畫中還運用了一項獨特的技法，使畫中每道起伏浪頭的方向與上下運動的動態感顯得相當講究。▌北齋讓富士山山腳的水平線落在水平三等分分割線最上方的線條上，並在水平線的上下方製造出多個位於透視圖法中斜線交會處的消失點，藉以呈現出不同的浪高與動向；起伏的海浪與眾多的人物則讓整幅畫相當活潑生動。▌由於北齋不喜歡透視圖畫作中像是用同一個模子刻出來的特徵，因此試著在具有景深的畫面中營造出動態感，是深具個人風格的野心之作。

1-④

為靜態畫面
帶來節奏感、
相同形狀的
「反覆」

富嶽三十六景　甲州伊澤曉（局部）

俵屋宗達　鶴下繪和歌卷／京都國立博物館
● 琳派著名的反覆技法
這幅畫是俵屋宗達（16世紀後半～17世紀中期左右）為本阿彌光悅
（1558-1637）繪製的草圖書卷。▌光悅及尾形光琳是被譽為「江戶
時代的設計美術」的琳派之鼻祖，宗達與兩人齊名，在江戶時代初期
的京都相當活躍，為後世帶來深刻影響。▌琳派帶有強烈的裝飾性，
特徵之一便是重複技法。北齋脫離了學習浮世繪的勝川門下後，在30
歲後半的五年間，繼承了江戶琳派俵屋宗理的名字，進行創作。

　　北齋除了建構出極具邏輯性的畫面，呈現動感以外，也擅用深富節奏
感的反覆技法。提到節奏，多半會讓人聯想到音樂或舞蹈，但現代藝術家
康丁斯基曾將樂譜上的音符置換為點，藉此證明視覺中也有節奏跟音樂性
的存在[1]。一百多年前，在北齋試圖創作出富有躍動感與生命力畫作的過
程中，堅信重複描繪主題可帶來生動效果，並反映於自身的作品中。

*1「視覺與音樂」　藉由實踐與理論雙向探究抽象畫的康丁斯基（1866-1944）曾在設計學校包
浩斯的課堂上，以科學的方式說明構成繪畫的基本要素能誘發出哪些感官印象，其著作的教科書
《點線面》（Point and Line to Plane）被認為是20世紀藝術論的代表作。

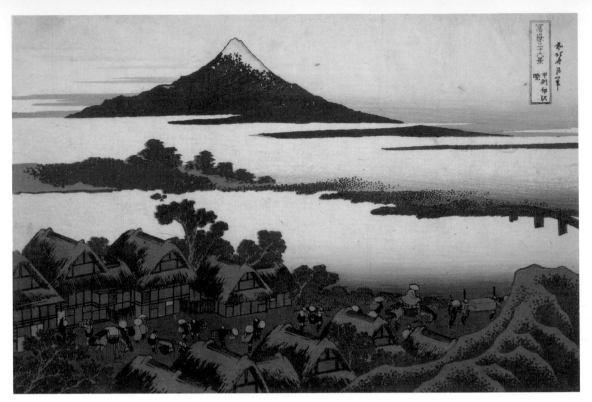

＊2「甲州街道」 江戶時代的
五街道之一，是由江戶（東京）
通往甲斐國（山梨縣）的道路。
（譯註）

＊3「宿場」 即為驛站，設置
於五街道上，供旅人與馬匹休
息。（譯註）

富嶽三十六景　甲州伊澤曉／大都會博物館（紐約）
● 北齋「反覆技法」的顯著範例

伊澤指的是位於今日山梨縣笛吹市石和町的甲州街道＊2石和宿。在畫面中央處流動的是
笛吹川，北齋在〈甲州石班澤〉（P.146）中描繪了笛吹川與富士川匯流處的激流，但
此處呈現的卻是靜靜反射太陽光線的河面。靠近觀賞者的橋身處是此地與甲州三嶌越
（P.46）的分歧點。▌破曉的紅色暈染以及河面的藍色暈染呈現出顏色上的對比效果；
明亮天空與尚顯昏暗的宿場＊3之間呈現出的明暗對比也是這幅畫的看頭之一。

在尚未天明的破曉時分啟程〈甲州伊澤曉〉

在北齋「反覆描繪相似形體」的技法中，特別以富士山的反覆三角形
最為知名。關於《富嶽三十六景》最經典的解說，就是三角形會以不同姿
態重複出現於同一幅畫中，相信不少讀者都曾耳聞。

以相當間距讓相同大小、同樣形狀的元素重複出現的現象，在美術用
語中被稱作「反覆」（Repetition）。單調的反覆雖會讓畫面顯得無聊、古
怪，但若將大小、強弱、間距等加以變化，便能為作品增添韻味，並轉化
為節奏。音樂中的節奏之所以容易理解，理由在於與生俱來的呼吸與脈搏
讓我們自然產生反應，無意識間便能理解。

要理解相同形體在視野中反覆出現而達成共鳴的現象，與其閱讀康丁
斯基的設計理論，分析北齋的作品可能會更好懂。在江戶時代，節奏並不

稱作是節奏，而是稱為「調子」，而過去的日本傳統音樂包括祭典上的演奏、太鼓、鼓以及三味線。二戰前就讀東京美術學校的學生們也曾唱道，讓畫家與新橋藝伎最為頭疼的就是顏色與調子。對藝伎們來說，調子所代表的就是三味線、謠曲、日本舞。聽覺與視覺其實也一樣，反覆音節的強弱以及間隔會對節奏帶來影響這點，同樣也適用於繪畫上。顏色與形體的數量若是增加並連續出現，便能利於觀者辨識、並增添效果，這點跟音節是相同的。

＊4「月代髮型」　江戶時代以前的日本成年男性髮型，將前額側開始至頭頂的頭髮全部剃光，使頭皮露出呈半月形。（譯註）

　　如同後續章節會介紹到的內容，北齋藉由實際創作的過程，驗證了後人所提出的理論，「節奏」便是其中之一。特別是〈甲州伊澤曉〉畫面中，在俯瞰角度下的月代髮型＊4人頭與笠帽就像是粒粒白點，是相當易懂的反覆技法。天將破曉之際便離開旅舍啟程的一行人，是畫面中唯一有動態感的元素，為這幅畫帶來生氣。觀者想必能從這群在略顯昏暗的天色中前行的人群身上，感受到嶄新一天的活力與脈動，並從反射出即將東昇的旭日光線的河面，感受到全新一天的希望。河岸與樹木所製造出的陰影也傳達出旅行的情懷。

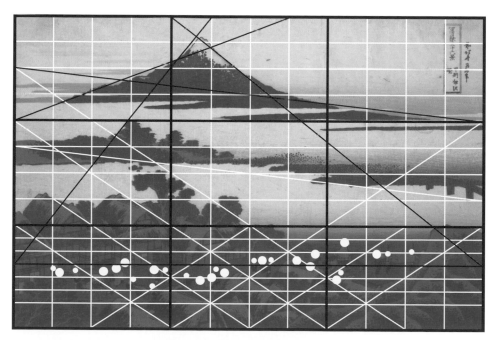

甲州伊澤曉【分析圖】──以反覆技法為靜謐的氛圍營造節奏感　運用三分割法將畫面水平三等分後，上層為富士山，中層為笛吹川，下層則是石和宿。▌於宿場道路行進的旅人頭上的稻草斗笠，與月代髮型所露出的白色頭皮，在昏暗的天色中呈現為大小不一的點，聚合離散構成上下移動的行列，為靜謐的氛圍營造出節奏感。

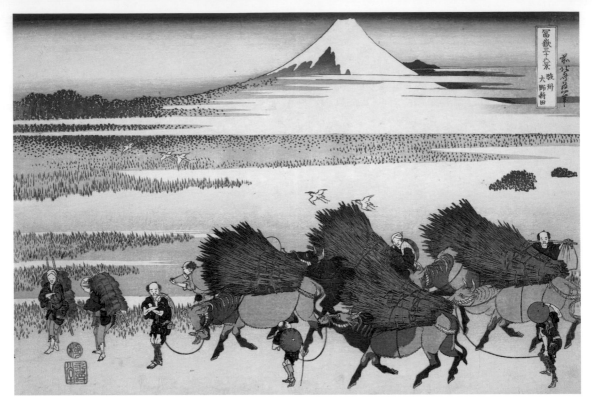

葛飾北齋　富嶽三十六景　駿州大野新田／大都會博物館（紐約）

● 活用反覆技法，造就充滿聲響的臨場感畫面

畫中描繪的是位於現今富士市與沼津市間、沼澤地散布的地帶。現在的富士市依舊留有大野新田這個地名，而在靠近沼津市的富士市中里的浮島原自然公園中，也維繫住了過往的風景。▌行駛於東名高速公路或搭乘新幹線經過此地時所看到的富士山，跟這幅畫呈現出幾乎一模一樣的角度。

受到牛群驚嚇的鳥兒與人群〈駿州大野新田〉

　　〈駿州大野新田〉跟上一幅作品〈甲州伊澤曉〉同被稱作是「裏富士」（裏不二，P.138），跟〈東海道金谷的富士〉（P.34）、〈本所立川〉（P.60）、〈相州仲原〉（P.138）、〈從千住花街眺望的富士山〉（P.140）、〈諸人登山〉（P.148）、〈駿州片倉茶園的富士〉（P.156）、〈東海道品川御殿山的富士〉（P.181）、〈身延川裏富士〉（P.214）皆屬同一時期的作品。這幾幅作品中都可見歡欣雀躍的人物，好似能聽見人物的心跳聲般，充滿了生命力，足見年逾七十的北齋在創作時心情絕佳。

　　將〈駿州大野新田〉與〈甲州伊澤曉〉拿來一比較，可以發現〈甲州伊澤曉〉描繪的是出發，〈駿州大野新田〉描繪的則是工作結束後的歸途；關於地點，一個是位於山梨縣的山間，另一個則是位於靜岡縣靠海的沼澤地。就連人物的行進方向也恰好左右相反，一切均呈現對比。此外，

這兩幅作品雖然都是描繪人物在路上行走的樣態，但〈駿州大野新田〉中的主角卻是牛而非人。

　　畫面中有幾隻牛因為交疊的關係而看不見，但從牛隻背上的稻草束數量來推算，可得知共有五隻。若將這個畫面套到現代情境，就像是正悠悠哉哉走在路中央時，突然有好幾台大卡車駛出，導致現場一片慌亂。走在最前頭的農婦為了讓牛群通過於是讓出道路，後方擔著扁擔的男性為了避免被牛撞上，於是在一旁等待一行人通過。牽著牛隻的幾位男性則是悠閒地叼著煙斗，走在最前方、雙手抱胸的領頭人轉動上半身所回看的是正在拉牛的年輕牧牛人，是一幅描繪出牛群把眾人搞得團團轉的滑稽作品。

　　觀賞這幅畫時好似可以聽見牛叫聲以及踩踏聲。若加以比喻，那聲音就像是管樂器的低音號或打擊樂器的定音鼓；以絃樂器來說，就是貝斯的重低音吧。受到驚嚇而飛走的五隻小白鷺發出的尖銳聲音則為短笛。這樣日常的場景之所以會充滿讓人聯想到聲音的生命力，均拜反覆的視覺效果所賜。如果說畫面中只有一隻牛、一隻鳥，那肯定會是一幅完全不一樣的畫。北齋在五十多歲時為諸多小說創作插畫，這種讓畫面充滿臨場感的反覆技法常出現在他作品中，不過這個基礎是來自他三十多歲時體驗到的琳派反覆創作技法，相信這兩段時期他都獲益良多，同時也帶給他極大的收穫。

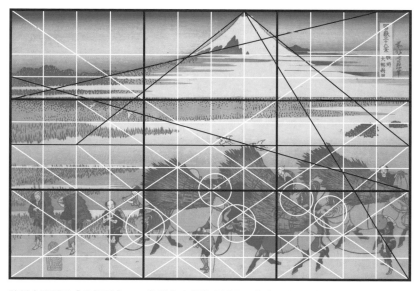

駿州大野新田【分析圖】──井然有序的遠中近景　將畫面水平三等分後，最上層為富士的遠景，中層為這塊土地特有的湖沼地，最下層則是行走的人與牛群，構圖相當井然有序。▎畫上對角線後，可以發現只有右下方的牧牛人正在觀賞富士山。向天空飛去的小白鷺排列於切過中層的對角線上，強調出沼澤地的寬廣以及朝左前進的動線。▎為了方便讀者辨識出牛隻，畫面中將牛頭的部分畫圈。

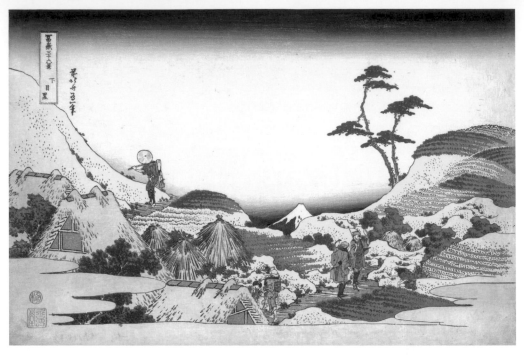

葛飾北齋　富嶽三十六景　下目黑／大都會博物館（紐約）
●「反覆」的不在於人或動物，而是高低起伏的田畝與田間道路
現今東京都目黑區下目黑仍維持著與昔日相同的地名，畫面中寬廣的綠意，現在也可於延伸至品川區的林試森林公園中追憶。▌目黑的地勢起伏相當大，現在依舊可從各處發現富士山的蹤影。國立交通省所編製的《關東的富士見百景》中，便收錄了從目黑站西口往惠比壽方向望去的坡道（目黑站前地區）、山手通目切坂（青葉台地區）以及東京工業大學校地內的富士見坂（大岡山地區）等地。

與鷹獵呈現對比的農村風景〈下目黑〉

　　透過馴鷹師與下目黑這個地名，可推知這幅畫描繪的是目黑著名的鷹獵場風景。目黑的鷹獵場範圍極廣，遍及澀谷區、世田谷區和品川區。歌川廣重日後也曾畫下此地有名的富士見茶屋，但明治時代後，將軍的鷹獵活動不再復見，人們也以此處不平靜為由紛紛搬遷，使此地變得極為冷清。北齋在這幅畫中將富士山畫得極小，反而是奔走於田間、追趕獵物的獵場氛圍濃厚，簡直讓人懷疑能否稱得上是富士山錦繪。不過這幅畫真實反映出庶民眼中的獵場，對當時的人來說，想必是看了會頷首贊同的作品。

　　畫中可見馴鷹師正在做事前準備，好讓將軍大人到場後便可隨即開始狩獵。湊近馴鷹師身旁的，或許是想確定當天行程的僕從。馬上察覺到這裡要進行鷹獵的女性為了避免小孩與嬰兒受傷，停下揮動鋤頭的手，準備回家。與女性相望的小孩則無理取鬧地邊哭邊耍彆扭；山丘上則可見哪怕是獵鷹在空中翱翔、抑或是長矛落下，都無法中斷工作的男性背影……

每個人都有不同的畫作解讀方式，北齋作品中充滿激發觀者想像力的趣味。這幅畫的「反覆」不在於人也不在於動物，而是高低起伏的廣大田畝與田間道路。漣漪般擴散的農地，暗示的可能是鷹獵對當地的影響，或因此被擾亂的內在人心？透過畫面好似可聽見每個人物加快的心跳聲。

富嶽三十六景 下目黑（局部）
這個畫面讓人輕易聯想到兩位馴鷹師之間裝模作樣、談論「將軍大人今日不知要朝哪個方位狩獵」的對話，以及母親斥責小孩：「不是跟你說過碰上鷹獵要待在家裡嗎」的聲音。小男孩應該是想參觀勇猛的鷹獵，而女性手中的斗笠，方才應該還戴在男孩頭上。

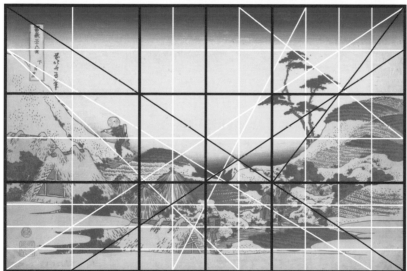

下目黑【分析圖】——與《北齋漫畫》中「三分割法」示意圖一致的構圖　這幅作品如同「三分割法」中「地為一，天為二」的記載，將畫面以上下2：1的比例分割，下方線條為遠景中富士山山腳的地平線。左右山斤的角度，則是順著將畫面垂直三等分的兩條線和地平線交會的兩個交點與左右兩側頂端連接的對角線走，與《北齋漫畫》中的示意圖一致。▌將母與子安置於畫面中心線下方，則透露出北齋的作畫意圖。

尾形光琳　八橋圖屏風／大都會博物館（紐約）
早北齋一百年在世的琳派代表畫家尾形光琳（1658-1716）的作品中，經常可見發揮出裝飾效果以及生命力的「反覆」技法。

1-⑤

在正面受阻擋情況下，
透過縫隙呈現的
「透視」

即使是對單單美麗又協調的作品提不起興趣的人，也會想知道〈神奈川沖浪裏〉的構圖祕密。然而北齋不只有能博得眾人矚目的戲劇性構圖技巧，他也懂得使用將主題刻意遮掩的透視*1效果技法。觀賞者會將目光放在被擋住的元素上，對主題產生超乎平常的興趣。這樣的手法在廣告業界中被稱作是「前導」*2，北齋其實很懂得如何操縱觀賞者的意識。

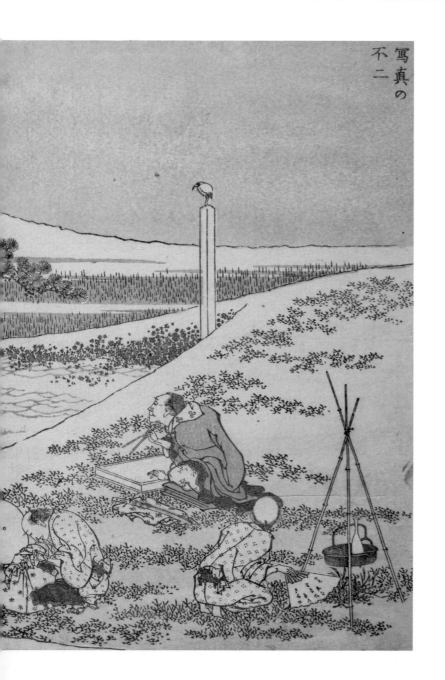

葛飾北齋　富嶽百景　寫真的富士（写真の富士）／紐約公共圖書館
● 北齋風格的寫生旅行樣貌
畫面中，畫家望向富士山的視線被松樹枝阻擋，令人很難不在意，但傳達出的正是作畫時會碰上的現實問題，簡直描繪了北齋風格的寫生旅行樣貌。▌標題中雖可見「寫真」一詞，但當時相機尚未問世，寫真指的是今日所說的「寫實」*3。

*1「透視」（See-through）　原為時尚業界用語，帶有「透明的」（形容詞）或是「透視裝」（名詞）的意思，不過這個詞現已廣泛用於透視捲門（see-through shutter）、穿透式顯示器（see-through display）、穿透式螢幕（see-through screen）、透視膜（see-through film）等與視覺效果相關的各領域中。

*2「前導」（Teaser）　動詞「tease」有「挑逗」之意，而前導廣告指的是不對商品進行大肆宣揚，僅公布片段資訊來吸引消費者的手法。在正式上市前運用廣告，僅傳達出商品的部分資訊，藉由一點一滴釋放訊息來提升消費者期待感的預告式廣告，也屬於前導手法。

*3「寫真」　現代日文中「写真」的意思是照片。（譯註）

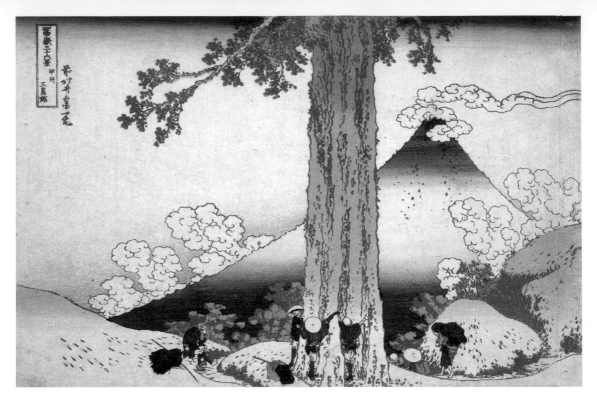

葛飾北齋　富嶽三十六景　甲州三嶌越／大都會博物館（紐約）
● 為何會有如此違反作畫本能的構圖設計？

以前，連接山梨縣甲斐與靜岡縣駿河的道路被稱為「鎌倉往還」，前往三島的途中經過的險峻隘口則被稱為「三嶌越」。這幅畫據說是從位於國境*4上、最為難行的籠坂隘口所見的風景；往甲州的方向有山中湖，往駿州的方向則是御殿場。▌專門調查古籍以確認畫作內容是否正確的學者曾提到，隘口處若有這麼大一棵樹肯定會留有記錄，但實際上卻遍尋不著。

＊4「國境」　現代日本是以「都、道、府、縣」作為行政地區劃分，但過去是以「國」作為劃分。（譯註）

轟立於富士山前的巨木之謎〈甲州三嶌越〉

　　〈甲州三嶌越〉與〈神奈川沖浪裏〉同為北齋筆下氣勢非凡的作品，而這幅畫更打破了作畫常識，於國內外均受矚目。打破常規的其中一點，便是富士山前竟轟立了一棵巨木。一般來說，若手持相機站在畫面中的地點，攝影者肯定會無意識地自行移動位置，這幅畫就是這麼地違反作畫本能。

　　此外，若真有這麼大的一棵樹，文獻中肯定留有記錄，但卻遍尋不著，學者們於是想釐清為何北齋會畫下這一棵實際上不存在的樹。其中有一說，北齋是為了遮蓋1707年寶永山噴發後在富士山稜線上形成的突起；但若只是為此，在畫面中以人或花草來遮擋就綽綽有餘，用於解釋這棵通天達地的巨木，理由未免過於薄弱。

　　若是過於拘泥巨木的存在，而輕忽了為巨木感動的旅行者身影，將會

漏掉北齋要傳達的訊息。北齋並非以兒戲心態畫下旅行者高舉雙手仰視的身影，他的目的是透過旅行者的身影，傳達出對日本第一的富士山的敬畏之情。

打破作畫常識的另一點，是不可在正中央處將畫面對分的普遍法則。不過這幅畫雖被厚實的樹幹上下貫穿，整體感卻沒被破壞；仔細觀察會發現樹幹略微靠右，富士山跟巨木化為一體，左方的空間則是展示出富士山美麗的稜線。稜線的光彩並未被巨木遮掩，反而進一步被強調，因此使富士山與巨木之間形成整體感。若將這棵樹略往中心移動、讓左右空間對等的話，巨木就會變得相當礙眼。原來這棵巨木是要突顯出富士山的宏偉，並讓美麗的稜線更加搶眼，應該是這樣的解說才正確，也更令人贊同。

此外，自畫面外向下垂的樹枝、與空中的藍色暈染融為一體的樹木身形、沒入地表的樹根，這些細節與巨木巧妙地結合，透露北齋大膽中也不失細膩與謹慎，令人驚豔。他在挑戰作畫常識、創作出強而有力作品的同時，也不忘小心翼翼地化解潛在危險。

塞尚[*5]看過《富嶽三十六景》後深受影響，針對故鄉的聖維克多山創作了一系列畫作，尋求嶄新的創作方式。其中有數張作品就像是這幅畫一樣，可見樹枝自畫面由上而下沿著山的稜線垂下，被視為塞尚的傑作，現收藏於各國的美術館中。

*5「保羅‧塞尚」（Paul Cézanne 1839-1906） 被譽為現代繪畫之父的法國畫家，他先是以印象派畫家身分創作，之後自1880年開始深居於故鄉普羅旺斯，擺脫傳統風格，創建出獨特的畫風。他在晚年時所提出的「透過圓柱體、球體、圓錐體來表現自然萬物」的言論相當著名，往後則是有將形體單純化的畢卡索等畫家登場。

甲州三嶌越【分析圖】——正中央偏右對分的單純有力構圖 與對角線交錯的垂直線形成大大的構圖。▌地面上諸多元素被置於「三分割法」中的下方1/3處，巨木則沿著畫面中心聳立，富士山長長的稜線構成了畫面的對角線，是相當簡單的構圖。▌自畫面外垂下的樹枝與主角富士山的稜線角度一致，強化了稜線。

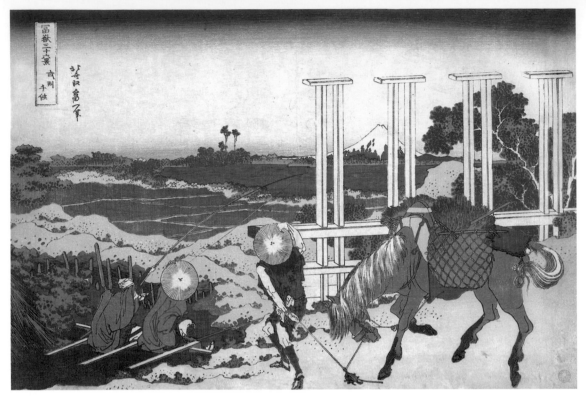

葛飾北齋　富嶽三十六景　武州千住／大都會博物館（紐約）
● 將幾何形狀放進浮世繪，描繪出帶有西方特色的風景
東京都足立區千住在過去，與東海道的品川宿同為通往奧州街道*6的入口，也是松尾芭蕉*7所著《奧之細道》的出發點。北齋刻意從遠離有著櫛比鱗次旅舍的宿場之地，畫下隅田川上游的荒川水門與水道。▎畫面中的釣竿雖指向富士山，卻沒有任何人在觀賞富士山。這個畫面捕捉的或許是遠雷轟隆作響、眾人驚嚇的瞬間吧。

＊6「奧州街道」　五街道之一，連接江戶日本橋與陸奧白川（今日的福島縣白河市）。（譯註）

＊7「松尾芭蕉」　日本著名的俳句詩人，被譽為「俳聖」。《奧之細道》是他行旅東北、北陸地區後完成的紀行文學作品。（譯註）

在四角柱後方若隱若現的富士山〈武州千住〉

　　觀賞這幅畫時，一定會注意到畫中形狀、高度、間距相同的四角柱。這個人造物體稱為堰閘（堰枠），是江戶時代的治水設備。堰閘透過上下移動擋水板進而調整水量，是運用於農田水利的水門；江戶時代各地均可見，過去的地圖上也會記載，可用於辨識土地，但隨著近代治水技術發達而消失，殘存的水門也改頭換面，改以紅磚或混凝土建成。

　　北齋對幾何形狀有濃厚的興趣，他基於個人偏好將幾何圖形納入畫中，極富現代性（可參照第6章），但是本頁這幅畫卻不常受到討論。

　　將幾何形狀納入自然界中會變得極為顯眼，效果有好有壞，北齋也是少數會刻意運用這種手法的畫家。這一點之所以極少受到討論，理由在於北齋會將幾何形狀化為建造物，使其不受突顯。

　　標題中雖可見鬧區地名「千住」，卻被畫得相當煞風景，從江戶時代

歷史背景加以說明，可說是因為平時少有機會透過間隔一致的柱子間隙欣賞富士山，也可看作是為了呼應附近的新吉原*8，造訪的人均是透過格子窗戶窺探美麗的花魁（可參照P.140〈從千住花街眺望的富士山〉）。

說到連續的平行線圖樣，自古以來在織品設計領域中有長足的發展：花俏的直條休閒便服、高雅的細條紋西裝、間距相同的粗條紋水手風服飾或囚服等，種類相當多元。條紋自古以來也是日本和服中常見的圖樣，舉辦活動或逢婚喪喜慶時，會使用紅白或黑白的雙色布幕；現代則有平面設計師福田繁雄*9使用於作品中而引發關注。

〈武州千住〉之所以被認為充滿白日夢感，除了幾何圖形帶來奇妙視覺體驗外，與連續的垂直線條也不脫關係。畫面遠景中有三棵樹矗立、地平線顯得開闊，不像是出自日本人之手的作品，這樣奇特的景色與其說是日本畫，更接近17世紀的荷蘭風景畫；地面附近風景也描繪得相當出色，雖是浮世繪，卻讓人感受到西方的空氣遠近法。

北齋的創作感與日本人相距甚遠，他將幾何形狀放進浮世繪，並將富士山置於幾何形狀後方，描繪出帶有西方特色的風景，這些都讓人聯想到過去北齋曾接受荷蘭商館的委託，繪製帶有西洋風景畫風格畫作的事蹟。

*8「新吉原」　吉原是受到江戶幕府官方認可的花柳街，原址在日本橋附近，明曆大火後搬遷至淺草附近，稱作「新吉原」。（譯註）

*9「福田繁雄」（1932-2009）為著名的平面設計師，善用簡單的造型與錯視效果設計出充滿奇異幽默感的海報。他不只活躍於日本國內，也身兼世界級設計機構主席等要職。

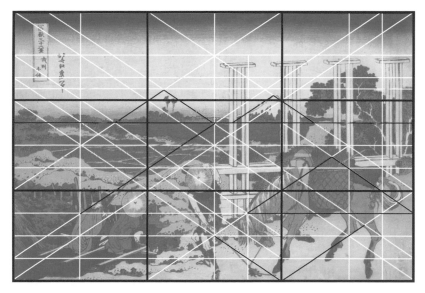

武州千住【分析圖】──以三分割法連成的對角線，決定各元素的形狀與位置　將畫面水平三等分後，下層為近景與釣客，中層為中景至遠景的延伸，上層則是天空。畫面中的馬和馬伕串起了中景與近景，四角柱狀的水門則連接了中景與遠景。▌富士山位於畫面垂直三等分線的右側線上，與富士山高度相同的三棵樹，呈現成類似三角形的形狀；馬匹扭歪脖子的角度、馬腳的位置和角度，都與畫面對角線平行，因此也呈現出類似富士山的形狀；自左側朝富士山延伸出去的釣竿也是相同的角度。▌北齋透過三分割法構圖連成的對角線，決定出畫中各元素的形狀與位置。

＊10「克勞德・莫內」
（Claude Monet 1840-1926）
莫內1874年發表了〈印象・日
出〉，成為第一屆印象派畫展的
代表畫家。他在室外繪製的系列
作品《乾草堆》、《白楊木》、
《睡蓮》等相當著名。

＊11「武藏國」　日本古代的
行政區劃、令制國之一，約為現
今東京都、埼玉縣、神奈川縣的
橫濱市及川崎市全境。（譯註）

風格化的林蔭道之謎〈東海道程谷〉

　　2017年舉辦於日本國立西洋美術館的「北齋與日本主義」畫展中，展出許多深受北齋影響的藝術作品，而〈東海道程谷〉也被指出與莫內＊10的《陽光下的白楊樹》（Poplars in the Sun, 1891）有所關聯。莫內蒐集了許多以北齋作品為主的浮世繪，深受其影響，但將這兩幅畫兩相比較，會發現莫內筆下的畫面極具景深，空間表現與這幅畫恰恰相反。

　　尤其是〈東海道程谷〉就像刻意否定遠近感一般，除了構圖顯得平板，樹木也緊貼著畫面邊緣，與北齋過往作品中修剪俐落的邊緣呈現對

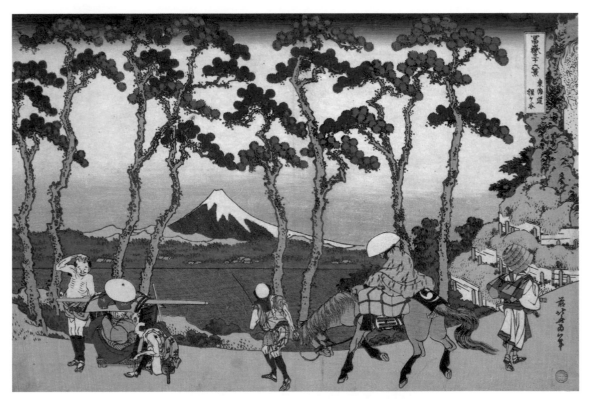

葛飾北齋　富嶽三十六景　東海道程谷／大都會博物館（紐約）
● 刻意用舞台布景風格呈現風景名勝，取樂觀者
東海道程谷位於今日的橫濱市保土谷區。離開江戶後首先會碰上的宿場不是保土谷宿就是戶塚宿，而最難通行的路段便是權太坂。武藏國＊11與相模國＊12的邊界便落在這條斜坡道上，而坡道上通往大阪方向（戶塚側）的路段稱為品濃坂。▌說到品濃坂就會想到《鉢木》這首謠曲＊13，內容描述在北条時賴掌權時代，被譽為武士典範的佐野源左衛門的愛馬，這匹馬出名到一般庶民都知曉其名號。當時源左衛門準備前往鎌倉，不敢在路上懈怠，但因為愛馬是匹老馬，在抵達鎌倉前摔倒翻覆，而在「佐野之馬，二度翻覆於戶塚坂」這首冷嘲熱諷的川柳＊14中提到的坡道便是品濃坂。▌確實從畫面中扛轎人正重新綁好草鞋這點來看，能推想這段坡路應該不好走。

＊12「相模國」　大致為今日
的神奈川縣（不含縣內東北地
區）。（譯註）

＊13「謠曲」　日本傳統歌舞
劇「能劇」的伴唱，吟唱內容為
能劇台詞。（譯註）

＊14「川柳」　形式固定的短
詩，結構與俳句相同，由五、
七、五音節構成。（譯註）

比。上一幅作品〈武州千住〉中可見的遠近表現也消失得無影無蹤。平面的色彩、畫面中的平行空間結構、緊鄰畫面邊框的輪廓線條，都是舞台美術的特徵。舞台美術中，觀眾席與舞台之間有距離，導致觀眾分辨不出形體的細膩微妙處，所以舞台上的顏色、形狀與結構都會被簡化。

說到舞台表演，對江戶時代的人來說，最大的樂趣便是觀賞歌舞伎。據說當時的民眾會在看戲前一天做好準備，當天一大早便前往劇場，待上一整天觀賞表演，回到家後有兩三天都心不在焉，簡直像現代去遊樂園玩一樣。換句話說，北齋之所以將這幅畫以舞台風格呈現，是因為有這麼有趣的社會背景存在之故。

這幅畫的風景與河村岷雪[*15]所著的《百富士》及《江戶名所圖會》[*16]中的內容一致，在北齋創作《富嶽三十六景》的年代，此處景色有別於上一篇的〈武州千住〉，是廣為人知的風景，因此北齋應是刻意以舞台布景風格呈現，藉以取樂觀者。用現代例子做比喻，就像著名攝影師為名人拍攝肖像時，捨棄了常規手法，而以藝人偶像照的色調與構圖來拍攝，藉以創造話題；這幅畫也是一樣，是出自實力有口皆碑大師之手的視覺遊戲。

作為商品販售的浮世繪作品，常有迎合時下大眾心理的玩心，這點也可在北齋的《富嶽三十六景》中發現。

[*15]「河村岷雪」　以出版於1767年的《百富士》作者的身分為人所知。他並非職業畫家，除了創作簡單的寫生畫以外，也會臨摹雪舟與狩野探幽的畫。

[*16]「江戶名所圖會」　這部作品受到描繪京都著名景點的畫集所啟發，於江戶寬政年間便開始構思，醞釀期間橫跨三代，經由齋藤月岑（1804-1878）之手在1834至1836年間分兩次出版，為一部總計7卷20冊的江戶地理指南，也是可用於時代考證的史料。

東海道呈谷【分析圖】──水平加垂直三等分　將畫面水平三等分後，下層是行人與馬的近景，中層可見富士山，上層則是松樹的樹枝。▍將畫面垂直三等分後，左側1/3可見扛轎人，中間是富士山及坐在馬背上的客人與馬伕，右側1/3則是背對馬屁股、朝反方向前進的虛無僧[*17]；以坐在馬背上的客人為頂點構成的類三角形與富士山相呼應。▍馬伕的腳落在畫面垂直中心線，抬頭張望的他將觀者視線帶到富士山，唯有此處有些許的遠近空間感。▍相同角度的松樹枝枒具有裝飾性的反覆效果，看起來也很有舞台風格。

[*17]「虛無僧」　日本臨濟宗之一的普化宗的僧侶，平時雲遊四方、行腳諸國。（譯註）

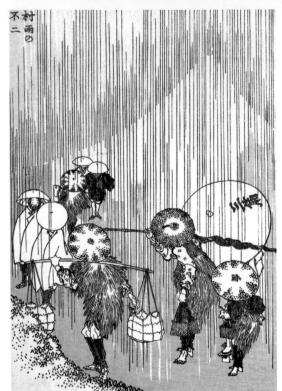

葛飾北齋　富嶽百景　村雨的富士（村雨の不
二）／大都會博物館（紐約）
在雨中顯得模糊不清的富士山，被垂直的細平行
線襯托出來，這種不會產生輪廓線條的平行線技
法並非浮世繪中慣有的表現手法，反而有種現代
的平面設計感。

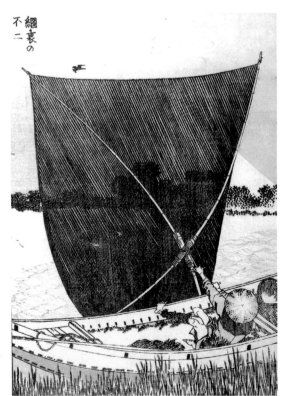

葛飾北齋　富嶽百景　網裏的富士（網裏の不
二）／大都會博物館（紐約）
這幅畫中可見透過網目呈現富士山的透視效果，
線索是右方略微露出的山腳，說明網子遮住了富
士山。淡墨色天空搭配白色富士山山體建構出了
輪廓，不見線條這一點相當雅緻。

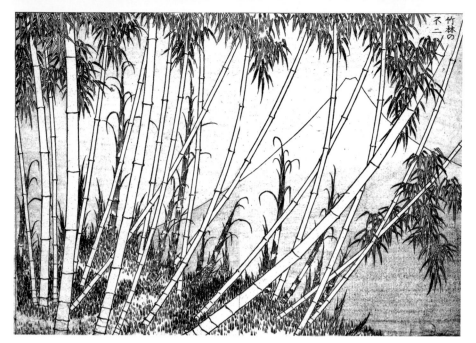

葛飾北齋　富嶽百景　竹林的富士（竹林の不二）／大都會博物館（紐約）
竹林構成了遮擋視線的屏幕，越往右走竹子越顯傾斜，與富士山以相同角度重疊，帶來擾亂視線的感覺，是這幅畫的趣味所在。

葛飾北齋　富嶽百景　柳塘的富士（柳塘の不二）／大都會博物館（紐約）
自畫面上方垂下的樹影構成的裝飾性，為20世紀初的歐美插畫家帶來影響，包括美國建築師法蘭克・洛伊・萊特（Frank Lloyd Wright）繪製的住宅外觀設計圖等，影響領域相當廣泛。

藉由視角變化，
將日常化為非日常的
「高程差」

在視野良好的場所觀賞的景色總是格外新鮮且令人興奮，不分古今皆是如此。沒有觀景台或摩天輪的時代，人們會從山上或橋上觀賞景色，當時四周沒有遮蔽視野的高層建築，視野相當良好；建築工神采煥發地待在讓一般人繃緊神經的高處工作，是眾人嚮往的職業之一。北齋作品中經常可見建築工的身影，除了可證明這份職業在當時很受歡迎，也有讓觀畫者將自身投射於畫面中生氣蓬勃人物身上的效果。

葛飾北齋　百人一首乳母說畫（百人一首乳母ヶ絵説）　在原業平（約1835）／芝加哥美術館
● 用庶民生活樣貌圖解百人一首的和歌世界

這個標題的意思為，透過圖畫深入淺出解說《百人一首》，標題使用的漢字與假名並不統一，有些寫作「乳母ヶ絵説」，有些則寫成「姥がゑと記」。▎這幅作品解說的是在原業平創作的和歌「悠悠神代事，黯黯不曾問。楓染龍田川，潺潺流水深」（千早ぶる神代もきかず龍田川からくれなゐに水くくるとは）。畫面中橋上的大人將小孩揹在背上，讓他觀賞有紅葉流過的河川，但小孩子可能覺得太高，而把身體縮了起來。▎北齋將觀賞浮世繪的庶民畫進百人一首的解說圖裡，使古代和歌中歌詠的世界顯得相當親近。

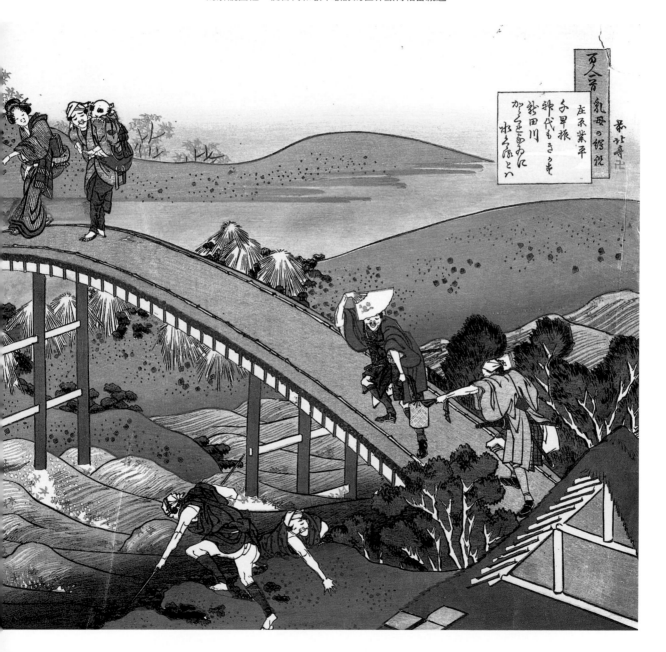

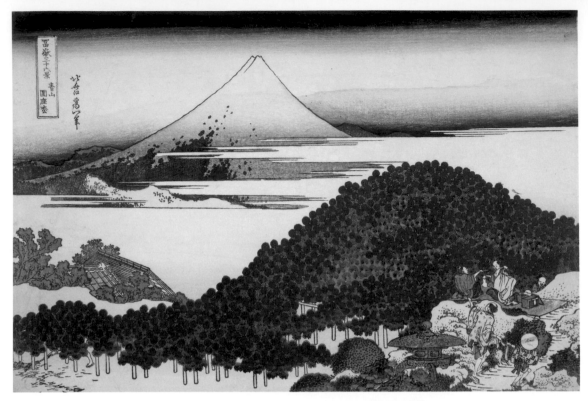

葛飾北齋　富嶽三十六景　青山圓座松／芝加哥美術館
● 以古典的「移情」技巧，訴諸觀畫者情感面
畫面中的是澀谷區神宮前二丁目龍巖寺廟地內呈現斗笠形的松樹，其直徑約5.5公尺，圓座是稻草編的圓形坐墊，而樹枝從一座小山般的樹體外圍伸展出去，使斗笠形松樹顯得更大。▎源義家[*1]上戰場前曾將創作的連句[*2]進獻於龍巖寺中，因此龍巖寺也被稱作「寄句天神」，現在廟地內依舊可見源義家坐過的石頭。

[*1]「源義家」 日本平安時代後期的著名武將。（譯註）

[*2]「連句」 一種形式固定的詩，須將十七音節（五、七、五）的長句與十四音節（七、七）的短句交錯。（譯註）

[*3]「青山光子」 日本第一位跨國結婚的女性，對象為奧地利貴族；也是為歐盟設立打下基礎的康登霍維伯爵（Richard Nikolaus von Coudenhove-Kalergi）的母親。

[*4]「殺手通」 以設計東京奧運海報聞名的龜倉雄策搬到青山後，設計師們也接二連三聚集到此。而時尚設計師小篠順子在此設立辦公室後，將此地稱作「殺手通」因而得名，讓人聯想到「諸國大名以弓矢殺敵，染坊閨女以媚眼擄獲人心」這句古諺。

為賭富士山風采而攀山的〈青山圓座松〉

　　標題中的「青山」即為今日東京的青山，青山通（日本國道246號線）是一條又長又寬闊的坡路，背向皇居朝永田町往下行，到赤坂見附後需再度往上爬，沿途隔著圍牆可見赤坂御所內的綠意；經過神宮外苑的銀杏林蔭大道、明治神宮正面參拜道路入口後，再往前走便抵達澀谷，是東京都內數一數二綠意盎然的坡道路。青山這個名字的由來，據說是由於德川家康將此地賞給家臣青山忠成。明治時代後，青山家出了一位成為嬌蘭Mitsuko香水靈感來源的青山光子（クーデンホーフ・ミツコ）[*3]伯爵夫人，是與青山的高級地段形象相當契合的軼聞。

　　青山通在南青山三丁目的紅綠燈口，與鑿山開通的外苑西通交錯，往外苑西通的坡道名為殺手通[*4]，殺手通旁邊則是平安時代源義家曾整備軍

勢的勢揃坂*5，而這幅畫作的舞台龍巖寺（竜岩寺）便位於這兩個新舊坡道之間。

赤坂與澀谷間的青山山丘地帶，標高超過三十公尺，龍巖寺則在更高的地方，就如同這幅畫的呈現視角。

龍巖寺廟地內曾有一株枝葉向外伸展的巨大斗笠狀松樹，但現今已不復見，畫中地點也不再能眺望到富士山。

畫面右下方、被手拭巾拉著爬上人造小山的男孩身影，肯定會讓不少現代人看了回憶起童年時光，對江戶人來說想必也是如此。

與富士山的三角形呈現對比、密度相當高的半圓形圓座松，就像滿心期待的男孩內心。巨大的富士山就像是男孩心中對富士山的憧憬所化成的幻影，在薄霧中無邊無際地矗立；在朝地面伸展的松樹枝下方，能看到清掃人員的手腳、薄霧形成的逆富士*8的錯視現象，彷彿都是男孩的歡樂回憶。這幅畫呈現的或許是北齋自身的回憶，也可能是他跟自己小孩一同造訪的回憶，無論如何，這幅作品都有著強烈吸引觀者的巧思在。這種技巧在西洋美術中被加以理論化，稱為「移情」*9。

*5「勢揃坂」　別名為源氏坂，是通往熊野神社的鎌倉道上的其中一段。坡道名字的由來是源義家在後三年之役*6中，於永保三年（1083）前往奧州*7時，曾於此地整頓軍勢的關係。

*6「後三年之役」　平安時代後期源義家討伐奧羽豪族清原氏叛亂的戰役。（譯註）

*7「奧州」　別名陸奧國，現今福島縣、宮城縣、岩手縣、青森縣及秋田縣局部。（譯註）

*8「逆富士」　倒映在水面中呈現上下逆轉的富士山，或是與富士山本身同時呈現出的幾何學式景色。（譯註）

*9「移情」　德國藝術史家威廉‧沃林格（Wilhelm Worringer）在1908年發表的著作《抽象與移情》中使用的藝術術語，意為訴諸觀者情感面的古典手法。

青山圓座松【分析圖】——逆富士的巧思構圖　運用「三分割法」將畫面三等分後，下層是人物，中層是圓座松的樹頂與逆富士，上層則是天空與富士山。而將畫面垂直三等分的話，右側1/3處是人造山上的人物，左側2/3則是富士山。▌進一步將左側1/3區塊垂直平分，連接平分線最上端與畫面右下方的對角線，正好是父子兩人望向富士山的方向。▌圓座松左側稜線，與中層左側的屋頂及樹木，勾勒出逆富士的形狀。

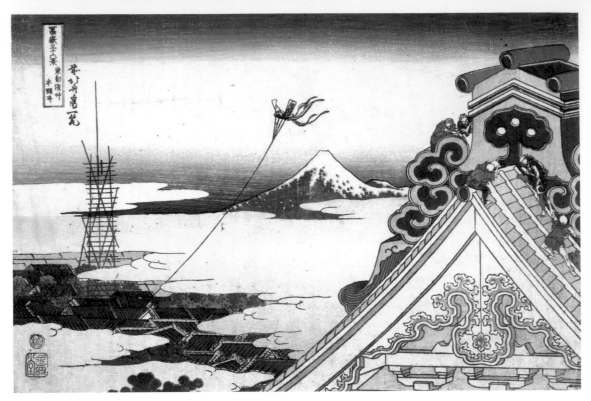

葛飾北齋　富嶽三十六景　東都淺草本願寺／大都會博物館（紐約）

● 巨大屋頂逼視觀者，鳶箏與鳶職的人間視角

畫面中的東本願寺，位於台東區西淺草1丁目，是在擁有眾多寺廟的西淺草地區中至今依舊最為氣宇堂皇的。東本願寺是淨土真宗的寺廟，別名淺草門跡、東京本願寺，江戶時代廟地範圍廣達一萬五千坪，是現今的三倍以上，也因為廟地寬闊，便成了大政奉還*10時彰義隊*11的成立地點與據點。▌從東本願寺步行數分鐘，即可抵達北齋墓地所在的誓教寺，距離東本願寺最近的車站，則是東京地下鐵銀座線的田原町站。

＊10「大政奉還」　德川幕府第十五代將軍德川慶喜於1867年將政權交還給天皇，為德川幕府政權劃下句點。（譯註）

＊11「彰義隊」　德川慶喜在大政奉還後為了表示服從而蟄居上野的寬永寺，但部分舊幕臣因為不滿於是結成彰義隊，為護衛慶喜的警衛隊。（譯註）

＊12「振袖火災」　明曆大火的起因據說是當時本妙寺正舉行葬禮，死者是一位少女，火化時身著紫色的振袖和服。但因風勢過強，火化的火勢便順著風從本妙寺燒了起來，延燒至江戶城，一發不可收拾。（譯註）

＊13「大名」　日本封建時代，在地方握有土地與兵力的地方領主。（譯註）

給人暈眩感的屋頂〈東都淺草本願寺〉

　　畫中位於西淺草的「淺草本願寺」和雷門的「淺草寺」均為規模很大的寺廟，淺草本願寺創建於德川家康的太平治世期，淺草寺則創建於聖德太子的時代，兩座寺廟間也有段距離。淺草本願寺最初位於神田，但因明曆大火（1657）遷至淺草，在當時是京都東本願寺的別院。另外，東京築地本願寺則是西本願寺的別院，同樣因明曆大火而從日本橋遷至築地。

　　明曆大火因其失火原因而得名「振袖火災」*12，是江戶三大大火中災情最為慘重的，江戶城外壕溝內側被燒得殆盡，死者多達十萬人，也是世界三大大火之一，江戶城的天守閣在這場大火中被燒毀，至今未能重建。江戶在大火結束後馬上進行大規模的改造，眾多大名*13的宅邸與神社寺廟，從靠近江戶城的所在地搬遷至壕溝外或空地。當時寺廟被集中於淺草，佛壇

店也跟著寺廟一起搬來，形成了佛壇街；吉原也從日本橋遷至淺草（新吉原）。至今在上野等地依舊可見「廣小路」這樣的地名，指的是當時為了防止火災延燒所誕生的防火地，而原本架於隅田川上的大橋僅有一座千住大橋，後為確保有充沛的逃生路徑，兩國橋與永代橋因而誕生。大型民宅的屋頂建材也從木板改為瓦片（請留意這幅畫中下方民宅的瓦片屋頂）。

　　對於在當地扎根三代的正宗江戶人來說，親眼目睹淺草本願寺在浴火重生後，以如此氣宇堂皇的姿態再現，想必是驚訝地嘴巴都闔不上。畫面中爬上瓦片屋頂的幾位男性們，是在高處工作的建築工。現在專門爬上高處工作的工匠之所以被稱為「鳶職」，就是保留了源自江戶時代的稱呼。鳶職上梁時，就像老鷹一樣在梁與梁之間來去自如，發生火災時則不遺餘力協助滅火*14。火災與吵架是江戶的最大特色，而最受歡迎的男性便是鳶職。

　　畫面中可見風箏（發祥自江戶時代關東的鳶箏），便可推斷季節為正月*15，而明曆大火是發生於舊曆的1月18日；畫面左方可見打水的機具，讓人在觀賞這幅畫時，想到身為土生土長江戶人的北齋，應是懷抱著年初小心火燭的期許創作了這幅作品。畫中的正殿在因為關東大地震（1923年9月1日）消失前，捱過了火災頻傳的江戶與明治時代。

*14「鳶職」　江戶時代的鳶職平時雖負責建築工作，也身兼消防員。（譯註）

*15「正月放風箏」　日本人過新年的傳統之一是放風箏。（譯註）

東都淺草本願寺【分析圖】──以畫面元素構成的三角形將富士山框住，引人注視
右側的寺院正殿巨大屋頂相當逼近觀者，因為中景被省略，所以與遠處的富士山呈現強烈對比，這種充滿活力的構圖手法自北齋傳承至歌川廣重，並為後世歐美的畫家與攝影師帶來極大影響。▎「三分割法」結構中的下層，可見山牆的博風板裝飾與俯瞰的街景，中層則是富士山與打水機具，上層則是鳶箏；屋頂上的建築工被安置於中層上方，以強調他們所在位置的高度。▎畫上垂直三等分線後鞏出的屋頂傾斜角度，與空中的風箏角度構成三角形，當中可見富士山，引人注視。

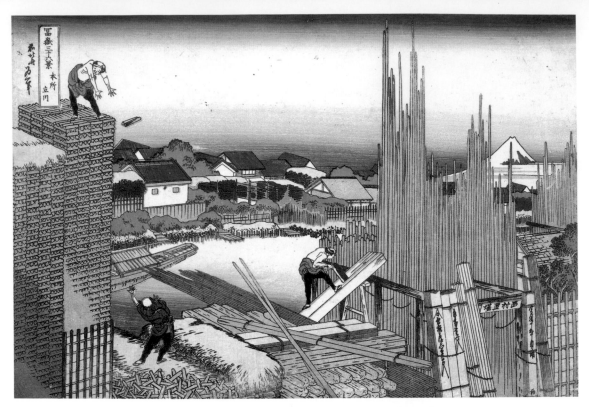

葛飾北齋　富嶽三十六景　本所立川／大都會博物館（紐約）

● 日常的俯瞰視角，來自北齋的兒時記憶

畫中描繪的範圍是自墨田區兩國1丁目起始的本所一帶。立川是與小名木川（P.190〈深川萬年橋〉）平行的一條人造河，於1659年動工，完工後木材店便聚集至靠近隅田川處。▍ 在沒有高層建築的時代，北齋為了讓觀賞者能感受到高度，將地點選在木材店，這裡林立著高於屋頂的四角木柱。▍ 距離最近的車站是JR總武線的兩國站，及都營大江戶線的兩國站。從此地步行，即可抵達位於龜澤2丁目的隅田北齋美術館。

從木材上眺望的富士山〈本所立川〉

　　「本所立川」流經墨田區本所，注入隅田川上的兩國橋與新大橋之間，為今日上方有首都高速七號 （小松川）線通過的豎川，附近則是北齋出生、成長之地本所割下水。以前此處的道路中央有排水溝，改建為暗渠後道路變寬，現今為了紀念北齋，道路因而被命名為「北齋通」。這一帶曾有眾多大名與武士的宅邸林立，往錦系町方向走會通向庶民的街區。在步行可及的範圍內也可見赤穗浪士[*16]襲擊的吉良上野介宅邸。北齋的外祖父據說是當時效忠於吉良而喪命的劍豪小林平七郎；而北齋的養父、也是幕府御用的鏡子工匠中島伊勢獲得幕府賞賜的土地（本所松坂町），便位於襲擊事件後遭到封鎖的吉良宅邸內一隅。

[*16]「赤穗浪士」　為了替主君報仇，於深夜攻入吉良上野介義央的宅邸，將吉良及其家人殺害的赤穗藩的四十七位武士。（譯註）

〈本所立川〉是北齋在《富嶽三十六景》完成後廣獲好評而追加的作品之一，他之所以描繪下並不以觀賞富士山聞名的此處，想必與兒時的記憶有關。筆直的運河與呈現棋盤狀流向的簡易水道是在明曆大火後興建的水路，此處為隅田川東岸，是江戶的新興住宅區。北齋幼年時一定也曾興致勃勃地觀賞充滿活力的工匠身影。

　　墨田區在現代同樣以傳統工藝聞名，也相當看重工匠技術，從北齋筆下的大批職人身影中，也可感受到他的關愛之情，可判斷是他自小所看慣的風景。

　　本節介紹的三幅作品〈青山圓座松〉、〈東都淺草本願寺〉、〈本所立川〉採取的，都是比畫面中人物高的視點往下看的俯瞰構圖。雖然同樣都是描繪在高處工作的建築工身影，〈江都駿河町三井見世略圖〉（P.203）卻是向上看的構圖。由於作畫者採用的是日常視角，所以即便畫中人物位於屋頂上，站在地表的觀賞者依舊能感到穩定。決定視角高度是進行構圖時最優先也最重要的要點。

本所立川【分析圖】──**垂直構圖法彰顯出高聳的木材**　北齋為了強化高聳的木材，以垂直而非水平方向為主進行構圖。右側1/3區塊是垂直擺放的木材，以及可在木材間窺見的富士山，左側1/3區塊可見堆高的木材上下方各有一位工人，中間區塊則是正在鋸木的工人與立川。▮富士山雖小卻足以讓人隨即注意到，這是因為手持大鋸子鋸木的工人腳下的四角柱木材，直直指向富士山的關係。

1 - ⑦

異想天開的
江戶超寫實主義
「超脫現實的呈現手法」

　　北齋的畫除了富於理智與邏輯外，也帶有超脫現實的誇張特徵，這在以實際風景為前提的《富嶽三十六景》中時能所見，在風景畫領域與北齋互為競爭對手的歌川廣重，於北齋過世後也曾如此評論他的畫。在歌舞伎與小說的全盛期，普羅大眾的興趣發展因為寬政改革受到壓迫，而北齋正是滿足大眾熱情的第一把交椅，所以會有這樣的特徵也是理所當然。北齋出眾的發想與超現實的世界觀被定位為江戶時代的普普藝術*1，博得廣大人氣，並為下一個世代的歌川國芳*2所繼承。

*1「普普藝術」　20世紀具代表性的藝術領域。運用大眾文化的雜誌、廣告、漫畫、照片等素材，以大量生產、複製、傳播、消費社會為主題進行創作的安迪・沃荷（Andy Warhol, 1928-1987）、羅伊・李奇登斯坦（Roy Lichtenstein, 1923-1997）凱斯・哈林（Keith Haring, 1958-1990）等藝術家為全球帶來相當大的影響。

*2「歌川國芳」（1798-1861）　畫工傑出、發想奇特，被稱為「武者繪*3的國芳」，與風景畫的歌川廣重（1797-1858）、美人畫的歌川國貞（1786-1865）共同活躍於幕末時期。其弟子包含活躍於明治時代的反骨畫家河鍋曉齋（1831-1889）、被譽為最後的浮世繪師的月岡芳年（1839-1892），而國芳畫派的系譜一直延續至活躍於昭和初期、擅長美人畫的伊東深水（1898-1972）。

*3「武者繪」　浮世繪的題材之一，主題為登場於歷史或傳說中的英雄人物或武士。（譯註）

葛飾北齋　椿說弓張月（1807-11）／洛杉磯郡立美術館

歌川國芳　龍宮玉取姬圖（1853）／大都會博物館（紐約）

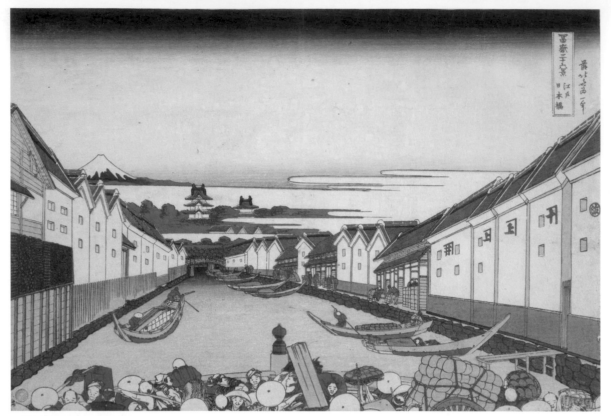

葛飾北齋　富嶽三十六景　江戶日本橋／大都會博物館（紐約）

● 洞悉消費者心理，激發話題的暢銷浮世繪作品

德川家康入主江戶後，江戶日本橋是他最初搭建、也是連接各個街道起點的一座橋，是當時日本的中心地。《御府內備考》中記載道：「距東海道品川2里（約8公里）、距中山道板橋3里（約12公里）、距奧州街道千住2里、距甲州街道四谷追分2里，橋長26間（約50公尺）」。▌從日本橋往京橋方向走去的主要道路是江戶最熱鬧的商業地段，各式各樣的店家櫛比鱗次，日本橋北側（畫面右側）在關東大地震（1923）之前有個魚市，至今依舊有許多老店持續營業中。

不見橋影的〈江戶日本橋〉

　　日本橋是江戶的象徵，也是日本最著名的觀光景點。過去旅行者在購買江戶紀念品時經常會選擇名所繪，而這幅作品乍看想必會讓人摸不著頭緒，好奇日本橋在哪裡。此時，店家老闆便會上前說：「客人您不是江戶人吧，日本橋川的中央有顆擬寶珠[5]，您應當曉得擬寶珠是上頭大人認可建造的橋上才看得到的。遠處有江戶城跟家康大人的駿河富士[6]，這麼喜氣洋洋的畫可是難得一見的。」再怎麼說這幅畫可是出自北齋之手，遊客聽了這麼多解說後，肯定會想買下這幅大有來頭的畫，並將這段旅行軼事與身旁親友分享，這一點與今日的暢銷商品一樣。

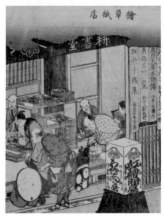

葛飾北齋　錦繪　繪草紙[4]店／洛杉磯郡立美術館
畫面中是著名的浮世繪出版商蔦屋重三郎的店面。透過畫面可得知店內售有各式各樣的印刷物。

[4]「繪草紙」　即為錦繪（多色印刷的浮世繪版畫）。（譯註）

北齋創作的浮世繪版畫常有這種能激發有趣話題的巧思在，但北齋並不純粹只是一個愛搞怪、風格強烈、畫工高明的畫家而已。否則當時的出版商是不會將他當一回事的。北齋應該是一位相當擅長分析購畫顧客心理、老謀深算的一號人物。掌握筆下主題的特徵，並配合商品特點加入些許創意，這樣的手法與現代設計並無二致。這幅畫中的富士山，從河川正中央望去其實會被左方建築遮蓋住，不往橋的邊緣移動就看不到。雖說只要在橋上移動位置就能看見富士山，然而那個時代並沒有影片可以觀賞，民眾在選購江戶紀念品時，比起講究精確的商品，多了一番創意巧思的東西更能討得他們的歡心。以不會過於嚴肅的心態看待事物，再細微的地方都要加入趣味，江戶人這種既風雅又坦率的人生觀深具魅力。而這一點與分析大眾心理、將奇特的發想透過複製藝術方式呈現，進而席捲20世紀的歐美普普藝術的玩心也是相通的。

＊5「擬寶珠」　日本傳統建築的裝飾，可見於神社中或橋上。（譯註）

＊6「家康大人的駿河富士」開啟幕府的德川家康讓位給兒子德川秀忠後，退隱至駿河國（現今的靜岡縣）的駿府城；靜岡縣也就是富士山的所在縣。（譯註）

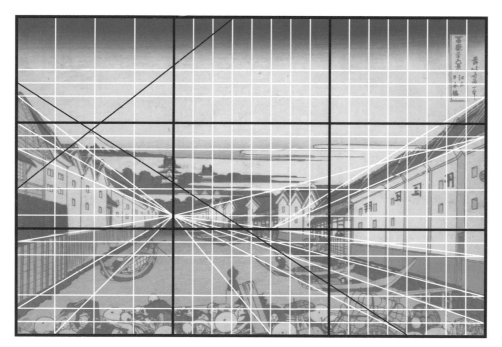

江戶日本橋【分析圖】──**避免單點透視僵硬感的放射線透視構圖**　這幅畫的透視圖雖簡單，卻也是讓人質疑其完整性的作品。理由在於右方靠近觀者的五棟倉庫屋頂線條在中途突然變低，中斷了視線的連續性；但這樣的效果也讓觀賞者將注意力放到隔壁屋頂較矮的熱鬧商家上。北齋運用吸引目光的放射線效果的同時，也避免了整齊的單點透視圖會有的僵硬感，讓焦點放在天下市場日本橋的熱鬧上。▌將畫面透過「三分割法」水平三等分，再將中層八等分，由下往上數的第一條分割線即為地平線。而將畫面垂直三等分後，江戶城即位於左方的垂直線上，其下方與地平線相交之處即為焦點。▌這個交點上的小橋左右兩方是後藤家的宅邸，橋名因為五斗與五斗相加的關係，被命名為一石橋＊7，是頗具江戶玩心的稱呼。這座橋現今位於日本銀行後方。

＊7「一石橋」　後藤在日文中的發音近似「五斗」，而五斗與五斗相加剛好為一石。（譯註）

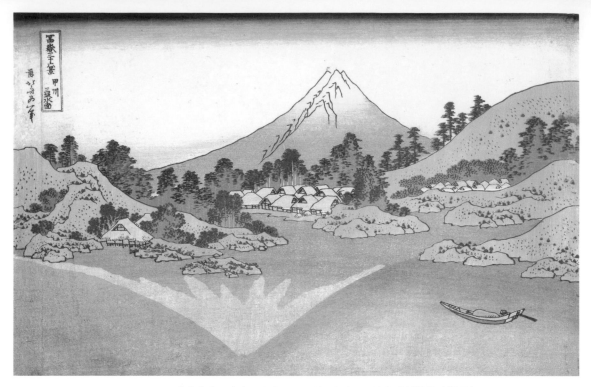

葛飾北齋　富嶽三十六景　甲州三坂水面／大都會博物館（紐約）
● 北齋異想天開之冠，連富士山都想泡在水中消暑
三坂指的是現今山梨縣的御坂隘口，也是太宰治的著作《富嶽百景》中的天下茶屋所在地。此地附近有縣道708號線（舊國道137號線）通過，可開車前往。▌這個隘口據說是古時候日本武尊*8遠征東國穿越此地時命名的，座落於中世的鎌倉往還道*9上靠近甲府的御坂路。

沉睡於湖中的冬季富士山〈甲州三坂水面〉

　　《富嶽三十六景》全系列作品，讓人感受到北齋的企圖心，他亟欲跳脫出描繪富士山的老套框架，這幅畫便位居系列中的「異想天開」之冠。乍看之下這是一幅富士山倒影映照於湖中、讓人感到涼爽的畫，但仔細觀察可發現，相對於高聳入雲的夏季富士山，湖中映照出的卻是冠雪的冬季富士山。而應當出現於實體富士山正下方才對的山頂鏡像位置也偏掉，並未落在正確位置上。

　　不過古時候的人看到這幅畫，反應想必是「這涼爽感真不錯，天氣熱到就連富士山都想泡在水中消暑」。江戶時代的浮世繪要價數百日幣至一千日幣不等，而浮世繪是江戶時代的印刷物，就像現代我們在書店購買的海報、雜誌與攝影集一樣。

　　由此便可推想，江戶時代的浮世繪畫家便如同今日的設計師、插畫家

*8「日本武尊」　日本神話人物，傳 其力大無窮，善用智謀，於景行天皇在位期間東征西討，為大和王權開疆擴土。（譯註）

*9「鎌倉往還道」　別名「鎌倉街道」，是古時候日本各地通往鎌倉的道路的總稱。（譯註）

或攝影師，為了創作出優良作品，他們必須向雕版師與刷版師下達指令，身負藝術總監的責任。而類似觀光海報或風景明信片的名所繪，則是反覆被印刷的人氣題材。以北齋本人的立場來說，藉由於六十歲後半至七十來歲創作的《富嶽三十六景》，隨心所欲地發揮玩心，是再自然不過的一件事。但200年後，他的作品在全球拍賣會上被以數百萬至數千萬日幣以上的金額交易，眾人拜倒於他的幽默與風趣之下，這點看在北齋眼裡肯定是丈二金剛摸不著頭緒。

　　從甲府的石和宿（P.38〈甲州伊澤曉〉）出發往甲州街道左轉，接著爬上陡峭山路後，在御坂隘口會有大大的富士山印入眼簾，便是畫中描繪的景色，自古以來都以景觀優美廣為人知。甲府盆地的夏季相當炎熱，據說河口湖的湖面為穿越這條山路的旅行者帶來涼意，而這份涼意單憑描繪夏季的富士山無法被充分傳達，北齋於是天馬行空地將冠雪的冬季富士山繪至湖面，就像是被儲藏於富士山山腳冰窖中的冰塊。北齋將他的心象寄託於實際風景中、描繪出另一個世界，或許堪稱是江戶時代的超現實主義*10。

＊10「超現實主義」（Surrealism）發源自1924年的超現實主義宣言、超脫現實的表現運動，否定了理性支配與先入為主的觀念，基里訶（1888-1978）、馬格利特（1898-1967）、達利（1904-1989）等人為活躍一時的代表畫家。這概念在第一次與第二次世界大戰後為先進國家帶來莫大的影響。

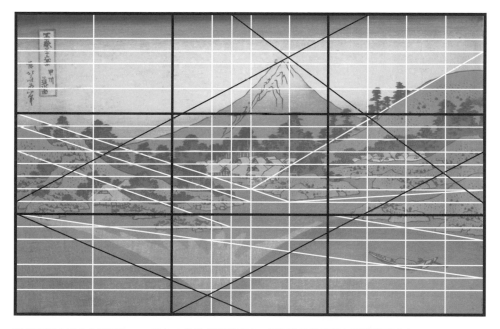

甲州三坂水面【分析圖】──**玩心大發的冬季逆富士**　這幅作品的寧靜氛圍與超現實主義畫家基里訶以及馬格利特的畫作相通。▌透過「三分割法」將畫面水平三等分後，下層可見湖水與冠雪的逆富士，中層透過逼近湖面的丘陵與樹木創造出景深，上層則安置了在丘陵與樹木間現身的富士山山頂，構圖相當精巧。▌此外，畫中富士山的稜線之美在《富嶽三十六景》中堪稱首屈一指，絕非只是一幅單純企圖標新立異的畫作。對角線上的一艘船，為畫面帶來畫龍點睛的動態感。

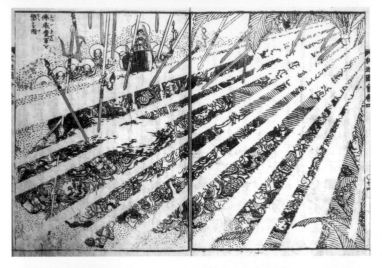

葛飾北齋　釋迦御一代記圖會
／大都會博物館（紐約）

葛飾北齋　釋迦御一代記圖會
／大都會博物館（紐約）

葛飾北齋　富嶽百景　寶永山出現
／紐約公共圖書館

第 2 章
色彩

色彩帶有
直接撼動靈魂的力量。

瓦西里・康丁斯基

Color is a power which directly influences the soul.
Wassily Kandinsky

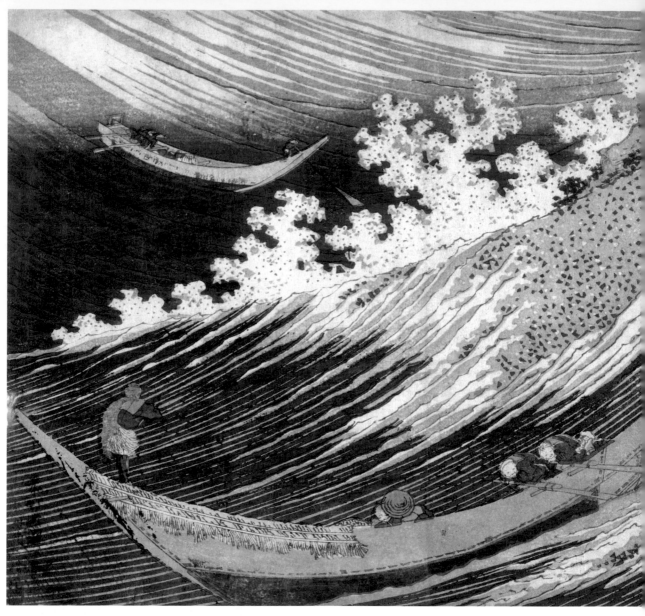

葛飾北齋　千繪之海　總州銚子
（1833）／千葉市美術館
● 以「普魯士藍」聞名的系列作
這幅作品是繼《富嶽三十六景》
出版後、描繪了漁夫與大海、河
川的《千繪之海》系列畫作之
一。❚ 雖是較小幅的中型尺寸作
品，也是以「普魯士藍」之美聞
名的系列作。

2-①

從嶄新素材誕生的
「北齋藍」

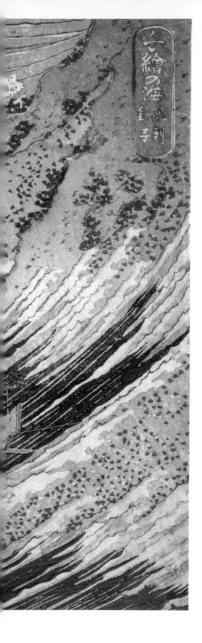

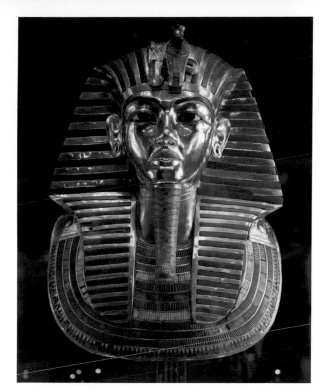

古代埃及　圖坦卡門的面具（BC. 1327）／開羅國家博物館

　　若問起北齋的代表色為何，答案想必是以〈神奈川沖浪裏〉為首，可見於《富嶽三十六景》、《千繪之海》、《諸國瀧迴》這一系列作品中、被國外稱為「北齋藍」的藍色吧。近年來日本國家足球隊的球隊代表色，被稱為武士藍*1或日本藍，但藍色其實自萬葉時代*2以來便出現於和歌中，是自古以來為日本人所愛的顏色。另外在國外，則是曾於圖坦卡門的陪葬品中發現大量的藍色寶石「青金石」，藍色可說是自史前時代以來便為古今中外人類所喜愛的一種顏色。

＊1「武士藍」　日本國家足球隊的制服顏色撇除1990年前後幾年，從1936年以來始終是以藍色為基調。

＊2「萬葉時代」　約為7世紀後半至8世紀後半的一百年間。（譯註）

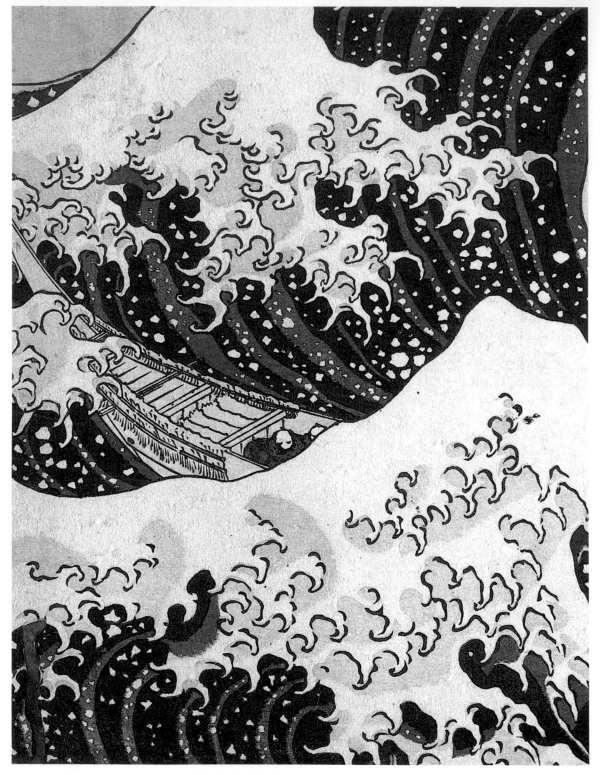

富嶽三十六景　神奈川沖浪裏（局部）

別名「柏藍」的舶來品──普魯士藍

北齋相當喜愛「普魯士藍」[*3]，如眾所皆知他將此色廣泛運用於風景版畫中。「普魯士藍」是於普魯士（今日德國）的柏林偶然發現的一種化學合成顏料，在日本別名為「柏藍」（べ口藍）。當時的日本逐漸可取得這種顏料，人們將「柏林藍」簡稱為「柏藍」，是江戶時代後期相當流行的一種顏色。

過去的日本也不是沒有藍色顏料，奈良時代就建立起以植物染料「藍染」來染衣服的技術，而提到江戶時代的染色技術，基本上指的就是藍染，足見其相當深入百姓生活中；中國思想家荀子的名言「青出於藍，更勝於藍」與衍伸出的成語「出藍之譽」，一般民眾也廣為使用，由此可知藍色是人們日常生活中相當熟悉的顏色。但藍染顏料並不適用於從版木轉印至紙上的木雕版面上，並不像布料或絲線那麼容易上色，也因此即便是進入了多色印刷的時代，在「普魯士藍」登場前浮世繪中看不到藍色。

桃山時代的狩野永德[*4]創作的金屏風中使用了相當華貴的藍色，肉筆畫[*5]中的藍色顏料使用的是青金石，以及磨碎後比青金石更鮮豔的群青色藍銅礦粉末，但這兩者均產於中東或印度，價格不斐，因此無法用於以大眾為對象的浮世繪版畫上。

到了江戶末期，「普魯士藍」的製法從英國傳入中國，讓這個顏料變得容易取得，即使被稀釋，顯色佳及不易褪色的優點依舊不受影響。普魯士藍最初先是被溪齋英泉[*6]使用，其後北齋盛讚其適用於描繪水面與天空，自《富嶽三十六景》系列開始用於風景畫中，歌川廣重同樣善用這個顏色，甚至還出現「廣重藍」的稱呼，「普魯士藍」於是透過優秀的畫家們瞬間普及開來。

自古流傳下來、使用於布料上的藍染染料，是將蓼藍放入甕中發酵後製成，製成的藍色有著濃淡不一的色調。江戶時代更誕生出「甕覗」與「納戶色」這些特殊的顏色名稱，稱為「藍四十八色」，實際的顏色數量其實更多。現在不常聽到的「縹色」是打從飛鳥時代便存在的藍染顏色。而形容忙到無暇顧及自身事務的「紺屋的白袴」[*7]，也是誕生於江戶時代的俗諺。木棉的栽種始於江戶時代，由於藍染與木棉相當適配，因此被廣泛運用於衣物、暖簾[*8]、包袱巾上，生意興隆的紺屋也因此成了染料廠的代名詞，其中深藍的「紺色」多被用於工匠與農民的工作服上；武士們則是將黯淡的紺色稱為褐色，也因名稱吉利[*9]而被用於鎧甲的糸縅[*10]上。自古以來為人熟悉的藍色在浮世繪中被自由地發揮，眾人對於浮世繪本身的顏色觀念也為之改觀。

[*3]「普魯士藍」（Prussian blue）　柏林的一位煉金術士於1704年偶然發現這個顏色後並未公開其製法，但1726年在英國誕生了可便宜生產普魯士藍的方法，並普及開來，日本則是由平賀源內於1763年引入，最先見於的是伊藤若沖所創作的肉筆畫〈群魚圖〉中。

[*4]「狩野永德」　出生於幕府御用畫師世家，是日本安土桃山時代的著名畫家。（譯註）

[*5]「肉筆畫」　日文中「肉筆」指的是非印刷或複製品，而是出於本人之手的內容，即為親筆畫的意思。（譯註）

[*6]「溪齋英泉」　江戶時代的浮世繪畫家。（譯註）

[*7]「紺屋的白袴」　紺屋即染坊，「紺屋的白袴」指在染坊工作的人，穿的卻是沒有染色的白褲子，引申為忙為他人事務而無暇顧及自身。（譯註）

[*8]「暖簾」　商家掛在屋簷下的布，上頭印有商標或店名；又或是一般人家掛在室內用於區隔空間，帶有裝飾效果。（譯註）

[*9]「褐色」　「褐」字日文讀音「かち」與「勝利」相同。（譯註）

[*10]「糸縅」　被絲線串綴起來，構成鎧甲小鐵板的小甲片，鎧甲的顏色會呈現出與絲線相同的顏色。

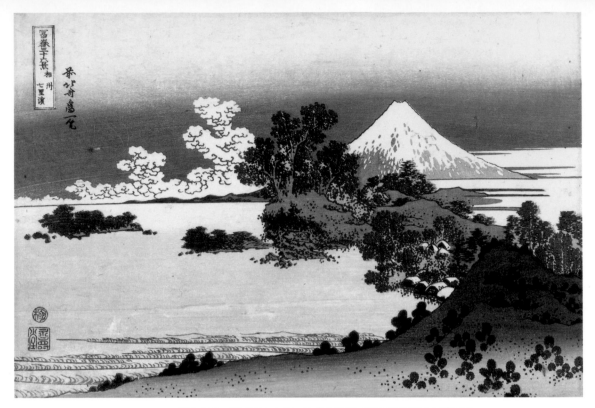

葛飾北齋　富嶽三十六景　相州七里濱／阿姆斯特丹國立博物館
● 初刷採用單色印刷「藍摺」手法
畫中描繪的是今日廣受衝浪客喜愛、海水浴也極受歡迎的七里濱，畫中景色據說是由稻村崎望向七里濱的風景。▌ 這幅作品再刷時天空的藍色暈染被調整到上方，水平線上則可見淡紅色的暈染，不過初刷時採取的是單色印刷的「藍摺」手法。

在東西方交流下為日本與西方帶來改變的「藍色世界」

　　說來或許會讓人感到意外，日本傳統藍染中的藍色其實摻雜有綠色，這樣的現象與原料的植物性質無關，而是因為傳統藍染多了一道加入「黃檗」的工序，製成了帶有綠色調的藍色。以現代的觀點來看，特意加入黃色這樣的行為或許讓人感到費解，但對當時的日本人而言，帶有綠色調的藍色卻是理所當然不過。綠色與藍色的界線模糊，反映出的是日本有著豐富大自然的事實。日本人在為傳統色命名時，採用了許多植物的名字，綠色也不例外，像萌蔥色、草色、柳色、裏葉色、松葉色、若草色、蓬色、苔色、海松色等，跟藍色一樣充滿了變化。這些綠色全都是以蓼藍為原料製成，使得藍與綠的區別更趨曖昧，若要定義古時候人心目中的藍色，現代人認知中絕大多數的藍綠色系在古時候都被歸類為藍色，木賊色*11和古時候的藍色就是這種曖昧難分的顏色。因此像「普魯士藍」這種清楚明白

*11「木賊色」　一種帶藍的深綠色，顏料取自植物「木賊」的莖部。（譯註）

的藍色，在當時的日本人眼裡看來，想必是更加顯得鮮豔。

　放眼世界文明，藍染有著相當久遠的歷史，裹覆埃及圖坦卡門的白色亞麻布中發現有藍色絲線；而從中國荀子（約300-240 B.C.）的名言衍伸出來的成語「出藍之譽」推斷，藍染技術應在中國的戰國時代（403-221 B.C.）便已建立，並於西元4至5世紀左右傳入日本，藍染的絲線據說也保存於正倉院*12中。一般經常誤認「藍」是某種特定植物的名稱，但實際上用於藍染的植物並不只有一種，只要是擁有可以染布的藍色色素植物，均為藍染植物。在印度等熱帶地區使用豆科植物「木藍」製成印度藍，中國南部與沖繩等亞熱帶地區，則使用爵床科植物「馬藍」，揚子江流域與日本等溫帶地區則是蓼科植物「蓼藍」，西方國家與北海道等寒冷地區，則是有十字花科植物「菘藍」，各地均可見藍染植物，色調也有所出入，反映出不同的風土文化。

　印度藍在地理大發現時傳入西方世界，因為色調濃厚，取代了菘藍的淡藍，廣受歡迎，被稱為靛藍色。也因為靛藍色太受歡迎，導致貿易逆差，對經濟造成打擊，德國便在長年的研究下，於1880年發明藉由化學合成方法從煤焦油中提煉出靛藍，甚至因此獲頒諾貝爾獎，喧騰一時。這樣的成果不用說，肯定是因為有176年前同樣在德國偶然誕生出的「普魯士藍」事蹟在先，並在後人不斷研究下達成的。「普魯士藍」為遙遠日本的北齋所愛用，而西方人也拜倒於「北齋藍」的魅力之下，東西方在藍色這個主題上相互影響的過程中，造就「日本藍」的存在。

＊12「正倉院」　位於奈良縣，收藏有聖武天皇生前珍藏的寶物。（譯註）

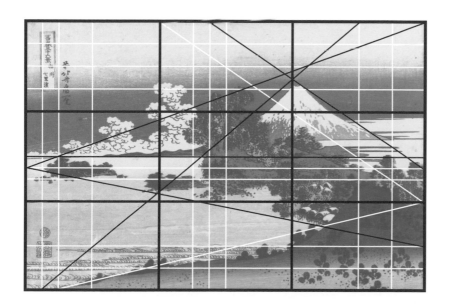

相州七里濱【分析圖】──具有遠近效果，打橫放的大三角構圖　將畫面水平三等分後，由下而上可入略切割為近景、中景、遠景。▌讓畫面顯得相當寬的地平線位於畫面中心，地平線雖有將畫作切成上下兩等分的疑慮，但北齋在右半部以藍色區塊與霧靄加以掩飾、使其獲得化解。▌自畫面右側上下兩處朝略居於中心線下方（垂直1/24）的左側畫上對角線後，構成一個打橫放的銳角三角形，畫面的主題幾乎全聚集於這個三角形裡，呈現出具有遠近效果的大構圖。▌自畫面右下方伸展出來的藍色區塊則為畫面帶來躍動感與緊張感。藍色淡去的部位與標題的題字位置都落在分割線上，這幅畫乍看之下既大膽又奔放，實為出於謹慎計畫的精緻布局。

對「北齋藍」開拓出的藍色日本「Japan blue」的憧憬

「Japan blue」現在雖是日本體壇國家代表隊的象徵色，但西方世界對於日本藍有著更甚於此的理解。最初將日本的藍色命名為「Japan blue」的，是1875年在日本政府的聘請下前往東京開成學校（今日東京大學）任教的羅伯特・艾金森（Robert William Atkinson）博士。艾金森博士的專長為分析化學與有機化學，他對日本的藍色極有興趣，曾發表一篇名為〈Japan Blue〉的小論文，因為是明確的文獻，被認作是Japan blue的濫觴。此外，1890年來日的拉夫卡迪歐・赫恩（小泉八雲）也於隨筆文〈踏上東洋土地的那一天〉中寫道：「藍色屋頂下是小小的房子，掛有藍色暖簾的店家也小小的，穿著藍色衣服、臉上掛著笑容的人同樣也是小小的」，這段內容經常受到引用，被視為介紹「藍色日本」的源頭。

但西方世界拜倒於日本藍魅力的歷史，可上溯至17世紀以及更早的江戶時代初期的日本藍色陶瓷；日本的陶瓷深深擄獲了當時西方王公貴族與富裕階級的心。這種被稱作「青花瓷」（染付け）的陶瓷，是在有田燒的白底瓷器上以鈷藍顏料（吳須）進行繪製，與中國景德鎮瓷器同樣經由荷蘭被引介至西方，在1659年左右，包含青花瓷在內，累計共輸出了5萬

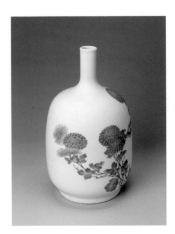

「肥前平戶燒　細頸酒器」
（1630年代）／芝加哥美術館
平戶燒的美麗白瓷可襯托出青花圖樣，跟有田燒一樣在外國極受歡迎，打從江戶時代便開始大量輸出。

葛飾北齋　富嶽三十六景　相州梅澤左／大都會博物館（紐約）
● 為旅行者祈求旅途平安所繪的畫作
畫面中據說是現今神奈川縣中郡二宮町的梅澤，江戶時代此處是位於大磯宿與小田原宿之間、供人馬歇息的休息站。▌富士山與鶴是相當明顯的吉祥組合，若說這幅畫是北齋為了祈求旅途平安所繪製的作品，那麼在富士山山腳歇息以及向天空飛去的鶴群，便有如旅行者的身影。畫中共有七隻鶴，而七也是相當吉利的數字。

6760個色彩豐富的瓷器，當中尤以初期的青花瓷小碟與帶有蓋子的食器被製造出許多複製品。有田燒的原始作品至今依舊被保存於王室或皇宮中，荷蘭的台夫特藍陶與德國的麥森瓷器等名瓷，也是在東方的影響下誕生，日本所帶來的影響可見於繪製於瓷器上的藍色花紋。17世紀以來西方人對於日本陶瓷的興趣其實未曾斷絕，他們現在也普遍網羅古伊萬里的收藏。過去在佐賀有田製成的有田燒是從伊萬里港出貨，所以被稱為伊萬里燒，而古伊萬里則是以青花瓷為主、年代較舊的有田燒。產於日本的「青花」擄獲了西方人的心，過了200年，北齋的畫作〈神奈川沖浪裏〉再度為西方帶來衝擊。不過日本的「Japan blue」有別於絢麗的東方風情或是中國的青花，相形之下顯得樸素許多。

　　藍色之所以不分中外擄獲人心的理由，或許可就光譜層面中視覺所接收的波長來說明，但在此我想以文化人類學的視點，聚焦於佛教經典中記載的四寶：金、銀、玻璃（水晶）、琉璃（青金石）。琉璃越過大海傳入西方後，造就了被命名為「大海另一端至高無上」的群青色，被用於達文西的名畫中與維梅爾的《戴珍珠耳環的少女》中的頭巾，超越國境與時代的藩籬，讓人癡迷。藍色帶有一股力量，能誘發出被這個顏色感動的創作者才能與魅力。

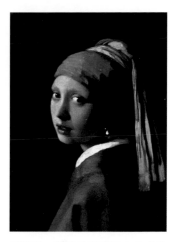

維梅爾　戴珍珠耳環的少女（約1665）／莫瑞泰斯皇家美術館
這幅作品別名〈藍色頭巾的少女〉、〈荷蘭的蒙娜麗莎〉、〈北方的蒙娜麗莎〉，是維梅爾的代表作。

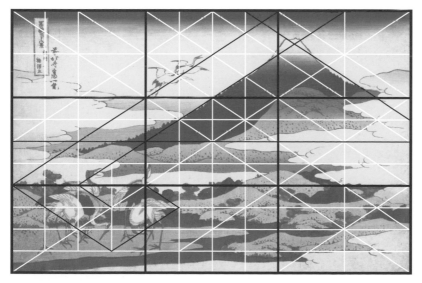

相州梅澤左【分析圖】──鶴群的形狀其實也經過嚴謹設計　將畫面水平三等分後，最下方的三等分線剛好位於地平線附近，下方有佇立的鶴群，上層則可見飛向天際的鶴群，連接這兩群鶴的斜線與畫面的對角線角度相同，與富士山的稜線傾斜角度也相同。▎若將畫面平分，富士山便座落於上半部，為畫面帶來安定感。▎將畫面垂直三等分的話，會發現垂直線好似是為了幫富士山的山頂位置與拉長脖子的鶴定位。▎鶴的身形與其說呈現出不規則形狀，其實更接近沿著分割線構成、格式化的設計形狀。

賈德　色彩理論
秩序原理的互補法則
● 證明北齋為〈神奈川沖浪裏〉的
普魯士藍選了最相襯的背景底色

賈德（Deane Brewster Judd）於
1956年以過去被提出的色彩理論
為基礎，整理出秩序、明確性、親
近性、類似性這四項原理。其中的
「秩序原理」便是針對色相環的使
用方法整理出的十條法則。挑選穿
過圓心、方向正對的互補色為「互
補法則」，這與任教於包浩斯的約
翰・伊登（Johannes Itten）所提
出的「dyads（成對）」是相同的
概念。藍色的色相位於紫色與青色
之間，其互補色則位於黃色與橙色
之間。互補組合也具有與藍色暗色
調呈現出對比的明度效果；與鮮豔
的普魯士藍兩相對照下，黯淡的米
色也帶來彩度對比的效果。就現代
的色彩調和理論來看，證實北齋在
〈神奈川沖浪裏〉中選擇了最能襯
托出普魯士藍之美的顏色。

2 - ②

受到現代設計理論證實的 「色彩調和」

　　上一節我們確認了備受討論的「北齋藍」的魅力，讓北
齋在全球一舉成名的〈神奈川沖浪裏〉中，除了藍色，還有
另一種顏色。這個顏色被用於天空與船上，雖是一點都不起
眼的顏色，卻發揮了讓藍色顯得美麗生動的功效。這種在日
本被稱為鳥子色*1或丁子色*2的米色，與藍色（普魯士藍、
深藍）為互補色。由於這兩種顏色之間的明度對比極大，經
由色彩調和原理證實，米色是最能襯托出藍色的顏色。

*1「鳥子色」　鳥子意為雞蛋，鳥
子色便是雞蛋蛋殼的顏色。古時候
的雞蛋均為淡黃褐色。福井縣產的越
前紙與兵庫縣產的播磨紙中的「鳥子
紙」，是混合了雁皮、構樹、三椏後進
行抄紙的高級厚和紙。這個顏色最初
見於平安時代服飾配色的襲色目（譯
註：始於平安時代的概念，指女性身
穿多層衣物時的配色之美）中，為日
本傳統色之一。

*2「丁香色」（丁子色）　丁香為四
大香辛料之一，原產於印尼的香料群
島，西元前開始便於印度、中國做為香
料使用，也刊載於正倉院的目錄中。使
用丁香色的衣物帶有香味，貴族們
遂將其命名為「香色」。枕草子中「淡
紫之袴，色若有似無，香染狩衣」（二
藍（薄紫）的指貫（袴）），あるかな
きかの色したる香染の狩衣）這句話中
的香染即為香色（丁香色）。

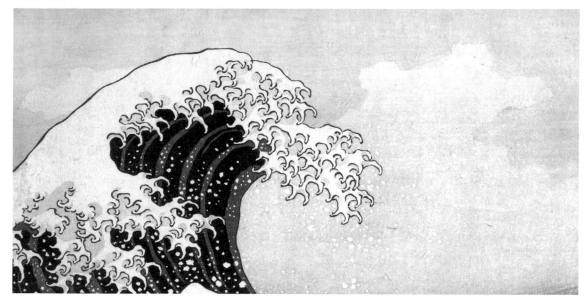

富嶽三十六景　神奈川沖浪裏（局部）

米色天空中較亮的部分雖接近白色，但與白色波浪相較之下，顏色還是略顯不同。這個顏色在浮世繪版畫中，是將朱紅色調淡而成的。

美麗大浪背後的祕密「互補法則」

　　將深藍色澤的普魯士藍和靛藍，與明亮的米色加以組合，既好看又出眾，再加入畫龍點睛的白色則顯得更加生動，在流行時尚中是相當經典的配色。自古以來人們便如此運用樸素的顏色襯托出其他顏色。打個比方，以日本建築來說，牆壁、地板、天花板、土牆的顏色即為基底色，可襯托出拉門上的畫、掛軸與插花，這種可使人膚色或衣物顯得好看的顏色叫做「捨色」（捨て色）。古典文學作品中經常提到「狩衣」這種男性外衣，冬天所穿的狩衣名為「冰衣」，冰衣的外層為鳥子色，內裡則是白色，恰好正是〈神奈川沖浪裏〉天空的顏色。

　　賈德在20世紀中期整合了過往的色彩學理論，他的理論雖證實了這兩種顏色可協調搭配，不過前人透過自身的雙眼，累積下豐富經驗，在各自的時代中靈活地配色所留下的作品，同樣也證實了這一點。生於還沒有色彩理論時代的北齋，想必是經過反覆試驗，才釐清能讓畫面主角更為顯眼的要訣。

　　〈神奈川沖浪裏〉中描繪了與大自然對抗的人類，主題氣魄非凡，構圖也充滿躍動感。這幅至今仍深深吸引人的作品，在配色上也是範本級的名作。關於這個襯托出藍色的顏色，屬性歸類上該定義為淡褐色、還是混色後的灰色，讓人相當猶豫。江戶時代的灰色稱為「鼠色」，有「四十八

茶百鼠」之名，是在茶色與鼠色中添加少量不顯眼的顏色調色而來。

　　上一節曾提到日本藍色的實際種類比「藍四十八色」更多，同樣地，名字中帶有「茶」字的顏色共有94種，被歸類為茶色的顏色共有59種，遠凌駕於「四十八茶」；鼠色則是以利休鼠*3為代表，不同的鼠色在色調上有著細微差異，數量高達百種，這樣的色彩感覺超乎想像。與鳥子色或香色近似的米色系，還有像是素燒土器的土器茶色，或切割磨刀石時產生的砥粉色*4等；顏色近似鼠色的，則有在黃褐色中帶藍色調的生壁鼠色，以及帶暖色調的櫻鼠色。

　　不起眼的顏色竟有這麼多豐富的色調變化，讓人感受到在士農工商階級劃分明確的社會中，一般老百姓積極創造自身文化的熱情（粹）。顏色的種類本身不是什麼了不得的現象，但正是因為讓工匠得以耐心且用心投入產品製作的太平盛世不斷延續，百姓們才得以保持感官的敏銳，將簡素的三餐想成是讓肚子休息的機會，看戲時也具備願意聲援配角等寬闊的胸襟；若是在支撐社會的庶民們身上找不到這些特質，多元色彩的生活文化指標或許就不會誕生。

富嶽三十六景　凱風快晴（局部1）
深綠色的點描延伸至紅色區塊，交界處的綠色較亮且被淡化，防止了暈影的產生。

「赤富士」：組合顯眼顏色的配色法──「對比配色」與「三色配色」

　　〈神奈川沖浪裏〉中的互補配色，選的是可襯托出主色的次要顏色，而將同樣鮮豔強烈的顏色組合使用，符合「明確性原理」中提到的「對比配色」和「三色配色」。「明確性原理」正如其名所示，特徵在於選用兩種鮮豔的顏色，且兩者從遠處看上去都依舊搶眼。尤其「對比配色」組合

的是不同的鮮豔顏色，可達成相當強烈的效果，但若使用不當，則會形成讓人不舒服的暈影，降低質感。像是紫配黃，或藍配黃這種在明度上有落差的組合，可避免上述現象，但像紅配綠這種明度落差不大的情況，則可在交界處淡化顏色柔化效果。將顏色調淡調亮，或調深調暗都是有效的方法。《富嶽三十六景》中顏色最鮮豔的作品、俗稱〈赤富士〉的〈凱風快晴〉，富士山上的紅色與綠色不著痕跡地運用了這手法，使紅色與綠色既鮮豔也保留了高雅感。

　　此外，在兩個鮮豔的顏色之間加入白或黑作為「區隔色」的「三色配色」也符合「明確性原理」。這樣的配色方法多使用於國旗或標誌上，組合了紅、藍、白三色的國旗有法國、荷蘭、俄羅斯；義大利則是組合了紅綠白，德國則是紅黃黑。理髮店的標誌也令人相當有印象，其他在白色上特別下工夫、將其化為複雜圖形的，還有英國的聯合旗與美國星條旗。白色被巧妙配置於紅藍之間，充分發揮了清楚的色調效果。

　　〈凱風快晴〉中的白色雲朵同樣襯托出了赤富士之美，讓人相當玩味的一點是，〈凱風快晴〉這幅作品不分公私立美術館，經常出現於新年的展示中。有這種現象的理由並不在於〈凱風快晴〉是知名度僅次於〈神奈川沖浪裏〉的作品，而是因為這幅畫是北齋所有創作中顏色最為鮮豔的一幅，給人華麗感的同時也相當穩重，相當適合在新年展示。就連畫面呈現的是不合時宜、冠雪不多的夏季富士這點都能被允許，清楚說明了顏色對於人類深層心理所帶來的影響。

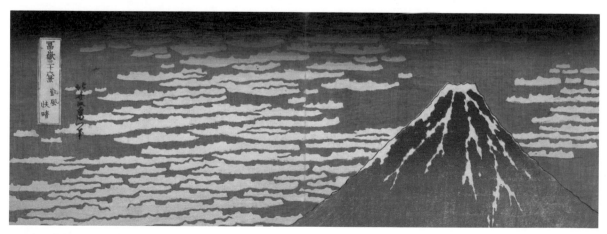

富嶽三十六景　凱風快晴（局部2）
白色的雲朵和雪是紅藍之間的區隔色，發揮出襯托的功效。

透過色調營造出世界觀的「親近原理」

讀者們應該有聽說過「色調」（tone），這個詞是設計領域中相當重要的概念。比起容易理解的「顏色」，色調並不好懂，但若對飽和度（彩度）有概念的話，要理解色調並不難。「飽和度」（saturation）指的是顏色的鮮豔度，跟明度（lightness）同為決定色調的要素。明亮的「明亮色調」（bright tone）與灰暗的「暗色調」（dark tone）受到明度左右；鮮豔的「鮮明色調」（vivid tone）與黯沉的「鈍色調」（dull tone）則受飽和度左右。女性讀者可以透過化妝品的「粉彩色調」或「粉色調」來理解；若是有樂器演奏經驗的讀者，應該有過與合奏者合音的經驗，雖然領域不同，但「色（音）調統一」的共通處在於，讓整體印象獲得整合，將欲表達的意象確實傳遞給觀眾。

以藍色為例，種類上有鮮豔的群青與不顯眼的暗藍色、明亮的青金石藍與深沉的深藍色，以及雖明亮卻不張揚的淡藍色，數量繁多，稍有猶疑便會陷入混亂。有個方便的辦法是將顏色分類為「清色」與「濁色」。清色指的是乾淨鮮明的純色，混合白色後的明亮顏色也是清色；濁色則是將多種顏色混合後顯得混濁的顏色，是純色與灰色的混色。而採以清色配清色、濁色配濁色的方式，顏色便能獲得整合，呈現出均衡的色調感。

藉由可輕易掌握住畫作世界觀的色調，作為切入點來分析《富嶽三十六景》中鮮少被提及的作品，便容易理解其魅力所在。

舉例來說，〈甲州犬目隘口〉（P.162）便是少有機會看到的一幅名作，畫面中富士山的靛藍色山腰下方是一片朽葉色的林野，靠近觀者的隘口則為苔色[*5]與山葵色[*6]掩覆，象牙色的天空中飄有櫻花色的捲雲，山嶺整體以穩重的顏色統一，雖明亮卻也極富深山野趣。這幅作品中既無〈神奈川沖浪裏〉亮眼的藍色，也不像〈凱風快晴〉有強烈的色彩對比，但色調相當統一協調，自成一個世界。

接著將目光移至呈現另一種色調的〈相州江之嶌〉（P.161），則氛圍一變，可感受到春天海邊的明亮光線。湧向退潮後現身的道路兩側的點描海浪，讓人彷彿可以聽見浪潮聲。海面是鈷藍色般的明亮淺蔥色[*7]，霧靄與民房則為呈現淡橘色的柑子色[*8]；江之島則呈現一整片帶有蘋果綠的若綠色，與甲州山林的濁色呈現對比的清色占據了畫面的絕大部分，營造出明亮的海邊景觀。

畫作中除了形狀，顏色背後也富含意義，北齋是在清楚明白這一點的情況下進行配色的。觀賞《富嶽三十六景》時，若能注意到畫作的色調，不但能增添欣賞北齋作品的樂趣，也能成為在設計等領域中運用色彩傳遞訊息或創作時的絕佳參考。

[*5]「苔色」　運用蓼藍與黃檗調成的深黃色。歐美的「moss green」則顯得更灰。「苔」這個字眼帶有一股溼氣重的意味，深富日本風情；被稱為「苔寺」的京都西芳寺庭園（1399年由夢窓疎石設計）則聞名全球。

[*6]「山葵色」　山葵被磨下時呈現的暗黃綠色。山葵是日本特有的香辛料，全球在稱呼山葵時常直接使用其日文名「wasabi」。江戶中期以後山葵在庶民間普及開來，山葵色的色名因而誕生。

[*7]「淺蔥色」　平安時代便存在的傳統色，比藍染中明亮的藍色及天空的顏色更深，給人清涼感，語源來自淺色的蔥葉片。淺蔥色在古代是帶有黃色調的藍，但日後逐漸演變為明亮的藍色。

[*8]「柑子色」　帶紅色調的黃色，柑子是蜜柑的原種、橘子的變種。色名指的顏色為果實表皮的顏色，是平安時代便存在的顏色。果實不大，在江戶時代曾掀起一股栽種風潮，相當受歡迎。

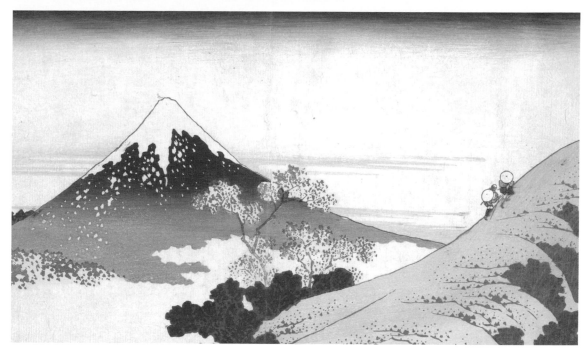

富嶽三十六景　甲州犬目隘口（甲州犬目峠，局部）
富士山山腰的藍為黯淡的暗藍色，咖啡色則為褪色的朽葉色，綠色則為黯淡的苔色，畫
面整體以沉穩的色調統一（整體圖可參照P.162）。

富嶽三十六景　相州江之嶌（局部）
清透的顏色占據了畫面絕大部分，色調受到具有明亮且清爽印象的清色所統一（整體圖
可參照P.161）。

葛飾北齋　錦繪
道行八景・伊達與作　關之小萬　夕照
（道行八景・伊達与作 せきの小万 夕照，約1801-
1804）／芝加哥美術館
這幅作品運用了綠色、朱紅色、紫色等多種色彩的
同時，畫面整體為黯淡的色調所統一；描繪的是為
心上人犧牲、淪落為馬伕的男性，是淨瑠璃與歌舞
伎的社會劇（世話物）劇碼中的一景。藉由色彩傳
遞出靜謐的氛圍。

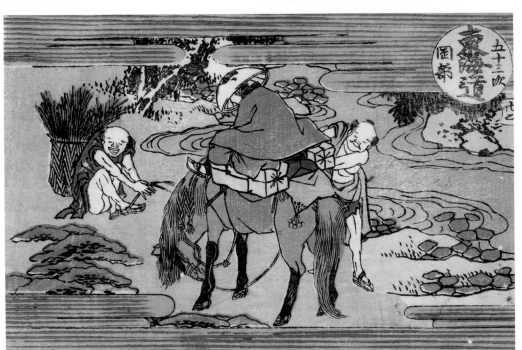

葛飾北齋　錦繪　東海道五十三次・岡部（1805）／芝加哥美術館
十返舍一九創作的滑稽小說《東海道中膝栗毛》，激發出旅行熱潮，北齋曾七次經手東海道五十三次系列作品
的創作。這幅作品創作於歌川廣重八歲時，廣重同樣以「東海道五十三次」系列作聞名。岡部是東海道中的第
21個宿場，也是提供乘客或貨物換乘新馬的場所。畫中描繪了奮力想跨上馬的旅行者遭嘲笑的情景，北齋以鮮
豔的色調呈現，演繹出旅途上歡樂的氛圍。

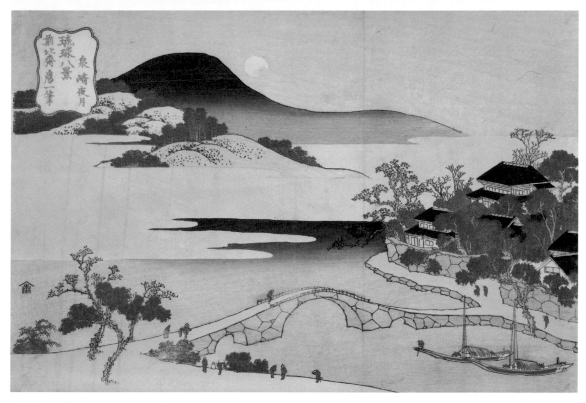

葛飾北齋　錦繪　琉球八景・泉崎夜月（1832）／芝加哥美術館

這幅畫採取了互補色配色。位於現今沖繩縣那霸市國道58號線泉崎十字路口的琉球泉崎橋，是石造三連拱橋中的名橋之一，名聲遠播至江戶、大阪。琉球八景為北齋描繪沖繩各處風景的系列作品。

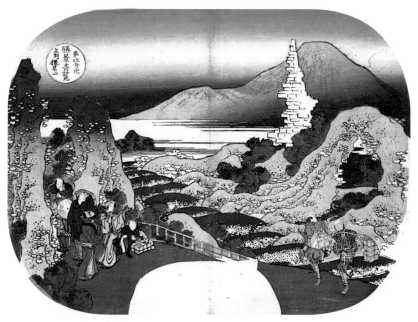

葛飾北齋　團扇繪　勝景奇覽・上州榛名山（1835）／東京國立博物館

這幅畫採取了對比配色，是繪製於扇子上的系列作品之一。畫面描繪了從榛名山的神社內觀賞到的榛名川，並藉由顏色演繹出異樣的氛圍。

圖片來源：ColBase（https://colbase.nich.go.jp/）

2-③

讓江戶的
精妙用色法
流傳至今的
「用色數限制」

　　浮世繪版畫在江戶時代，最初是以黑色單色的木版印刷「墨摺繪」起步，其後出現了以畫筆添加紅色的「丹繪」與「紅繪」，以及在墨中混入生漆、黏膠、金粉以增添光澤的「漆繪」，最終發展成透過版木上色的「紅摺繪」與彩色印刷的「錦繪」。浮世繪具備在用色受限情況下發揮巧思的傳統，加上幕府在兩百五十年內發布了超過兩百次要求老百姓勵行節儉的奢侈禁止令，規範對象涵括建築、穿著、戲劇、花街，甚至是浮世繪，畫家們也不得不忍耐配合。這樣的環境逼迫畫家們想方設法突破，也使得用色技法得以昇華淬鍊。

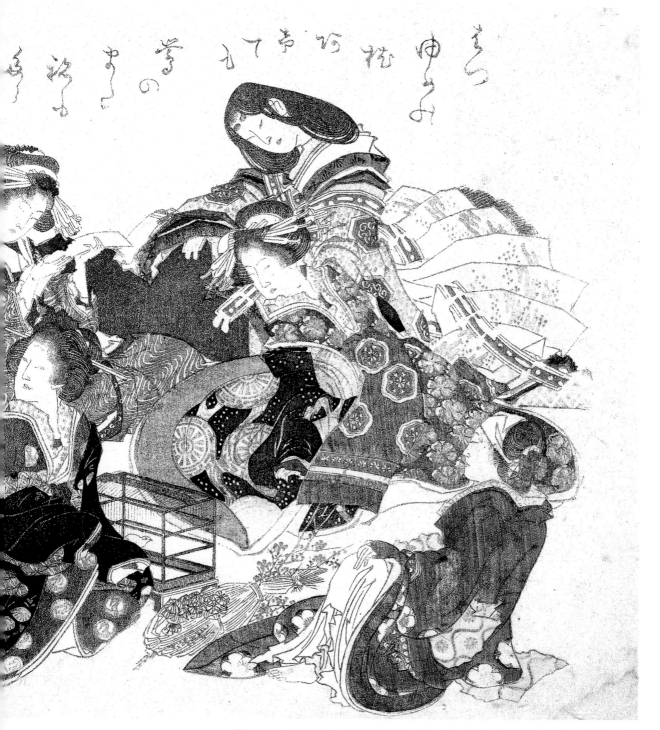

葛飾北齋　狂歌摺物・圍觀鳥籠的女性（鳥かごを囲む女達，1823）／芝加哥美術館
畫面中以紅、黑、綠色被生動描繪的女性們，分別為貴族、武士家族、花魁與庶民，雖
然身分各異，卻都沉浸於賞鳥的樂趣中，為一幅傑出的畫作。

「定式幕」 （譯註：用於歌舞伎舞台，在一場戲開始及結束時使用的幕簾。）由上而下分別是市村座（國立劇場・大阪新歌舞伎座）、中村座（平成中村座）、森田座（歌舞伎座・京都南座）的定式幕。使用的顏色之

以歌舞伎定式幕為代表的江戶「三原色」

由黑色、柿色（朱紅色）、萌蔥色（綠色）組成的粗條紋圖樣，在現代的廣告或商品包裝上，經常被作為象徵江戶風情的設計使用，而這個條紋圖樣是源自歌舞伎的定式幕這一點也廣為人知。定式幕之所以只見於歌舞伎中，是因為幕府規定唯有在中村座、市村座、森田座這三處劇場得以使用，定式幕在現代為平成中村座、國立劇場、歌舞伎座所繼承，為特定的傳統色。在時代的變遷下，維繫住江戶時代傳統的歌舞伎雖引人注目，但使用於定式幕中的顏色，同樣是浮世繪中頗具代表性的顏色。

普魯士藍於浮世繪登場前，雖也可見紫色或藍綠色等特殊色，但如同喜多川歌麿*1 與東洲齋寫樂*2 的作品，浮世繪均以受限的色數來創作，北齋也是運用黑、柿、萌蔥這三色的濃淡變化或混色來創作浮世繪版畫。

不同領域中，這幾種顏色的名稱與色調有些許差異，定式幕中的柿色與萌蔥色的變化型有鮮豔的橙色與明亮的綠色，乃至紅棕色與深綠色。萌蔥是古時便存在的顏色，也寫作「萌黃」，《平家物語》中十八歲的平敦盛所披的黃綠色鎧甲記載為「萌黃威」，是彷彿嫩竹般、帶青澀感的顏色。此外，在時間流逝下，不同時代對於顏色有不同偏好，無可避免地讓

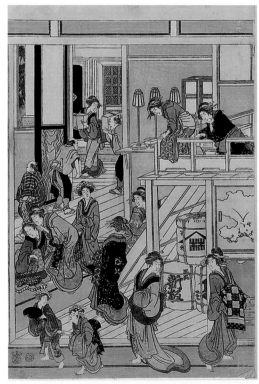

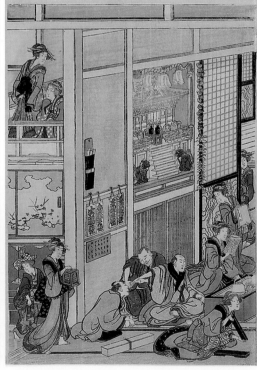

色調產生了變化。柿色在原初的染色法下呈現為深濃的紅色，但在歌舞伎中利用澀柿汁所染成的，則近似於紅褐色。

初代市川團十郎[*3]於歌舞伎界開先河，將這種深紅色用於他開創且大受歡迎的歌舞伎十八番[*4]中的打鬥劇《暫》的戲服上，此後《暫》被納入市川家的傳統戲碼之一，這個顏色也被稱為「團十郎茶」，並可見於各式染織品上。與歌舞伎相關的顏色，還包括路考茶、芝翫茶、梅幸茶，當時的老百姓們會爭相購買顏色與自己支持的歌舞伎演員相同的衣物。

式亭三馬也曾在《劇場啟蒙圖典》（戲場訓蒙圖彙，1803）中針對定式幕做說明：「堺町的劇場（中村座）使用深藍、柿、白三色。木挽町（森田座）與市村座則為深藍、柿、綠三色，未採用白色」，將黑色記載為深藍色（紺色）這點很有趣，若真如他所言，那深藍也是浮世繪的另一代表色。

如同構成「赤富士」〈凱風快晴〉的朱紅、藍、綠色，浮世繪用色落在三色左右，統一色調可避免看起來眼花撩亂，這也是至今不變的法則。

所以看上去有所出入，是因為臨接的顏色不同造成的錯覺效果。（參考文獻：《日本的顏色起源》（日本の色のルーツを探して）城一夫 著／2017／PIE International出版）

*1「喜多川歌麿」 江戶時代著名的浮世繪畫家，擅長美人畫。（譯註）

*2「東洲齋寫樂」 江戶時代曇花一現、引發話題的浮世繪畫家，擅長役者繪。（譯註）

*3「市川團十郎」 江戶時代初期開始的歌舞伎世家，截至2019年傳承至第十三代，歷代當家座主均襲名為市川團十郎。（譯註）

*4「歌舞伎十八番」 市川團十郎一家作為家藝所選定的十八種歌舞伎劇目，為代代相傳的看家表演。（譯註）

葛飾北齋　錦繪・江戶吉原　扇屋的新年（約1812）／芝加哥美術館
這幅作品透過基本的三色加以變化，呈現吉原中最大規模的青樓新年時的熱鬧樣貌。

（上）富嶽三十六景　山下白雨（局部）
（下）富嶽三十六景　自御廄川岸觀賞兩國橋夕陽（局部）

魅惑西歐的神祕日本「黑」

＊5「作為時尚色彩的黑」　黑色在江戶人心目中是極受歡迎的高雅顏色，江戶末期時有黑羽二重（譯註：一種和服織法）、黑緞紋織法的衣領和腰帶登場，將風雅概念體現至極致的辰巳藝伎＊6所愛用的黑色外褂也大受歡迎，廣為普及，從大店舖的老闆到一般女性身上都看得到。此外，1980年代的川久保玲與山本耀司在巴黎時裝週上發表的黑色服飾被封為「沉默之黑」，直至今日依舊深深影響全球。

　　黑色自古以來是為人所畏懼的夜晚、冥界的顏色，在武士社會中則象徵著強悍，進入桃山時代則是象徵侘寂，在江戶時代則是受到歡迎的高尚風雅顏色。黑色在現代的時尚界，也是屢屢引領潮流的一個顏色＊5。

　　北齋的用色魅力並非僅見於「北齋藍」中，他也在作品中屢屢展現獨特的黑色用色手法，其中最具代表性的便是俗稱「黑富士」的〈山下白雨〉（P.16）。〈山下白雨〉的氣勢與魅力非凡，不愧是與藍色的〈神奈川沖浪裏〉及紅色的〈凱風快晴〉並列為三大作品之一的畫作。〈自御廄川岸觀賞兩國橋夕陽〉（P.32）中一整片黑色色塊在天邊暈染蔓延，透露出一股夜色將至的詩情畫意；〈甲州三嶌越〉（P.46）則透過富士山山腳

的黑色暈染與山頂的藍色暈染組合，營造出帶有涼意的夏季富士山景，這些作品中運用黑色的手法都大膽且深富原創性。

提到北齋的代表色，首先會想到的便是普魯士藍，焦點多半被放在藍色上。不過北齋在50多歲開始著手《富嶽三十六景》創作前，可是單單運用單一墨色創作書籍插畫，便擄獲全日本讀者人心的人氣畫家，因此肯定深知黑色的魅力與可能性。東方自古以來便有「墨分五彩」的說法，北齋不單是透過浮世繪，更是從水墨畫為首的領域中吸收了各種技法，不難想像他在放膽使用帶有強烈主張的黑色時，是深具自信的。最後追加到《富嶽三十六景》中的十幅畫作的輪廓線條，之所以從藍色轉換為黑色，應不是一時心血來潮，而是北齋在以藍色的輪廓線完成三十六幅畫作後，想再次確認自己平時慣用的黑墨色效果。

浮世繪的歷史始於單一墨色，因此具備能帶出黑色魅力的技法，透過上述提及的內容以及水墨畫，可得知墨是階調豐富的顏色。顏色名稱除了黑色以外，還有墨色、玄色、涅色、橡色、檳榔樹色等多種名稱[*7]，日本的黑色相當多元。深受浮世繪影響的畫家除了莫內與梵谷，還有馬奈與波納爾（Pierre Bonnard）、羅特列克（Henri de Toulouse Lautrec）等人。這幾位畫家的特徵是相當懂得善用黑色，黑色衣服在當時也很流行[*8]，應是受到北齋的黑色所啟發。北齋作品中的黑色深具魅力，忽略掉的話相當可惜。

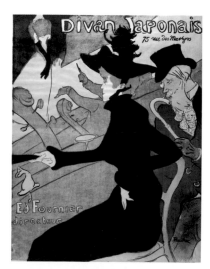

羅特列克　日本沙發（1832）／芝加哥美術館
這幅作品出自被譽為「19世紀巴黎的浮世繪師」的羅特列克之手，是他為夜總會「Divan Japonais（日本沙發）」繪製的海報。內斂的配色、輪廓線條及平面化的色彩，均為浮世繪帶來的影響。

皮耶・波納爾　白色雜誌（1894）
此為深受浮世繪影響的那比派代表畫家波納爾，為19世紀末的藝文雜誌《白色雜誌》繪製的海報，是一幅黑色與灰色搭配得相當均衡的出眾作品。

富嶽三十六景　凱風快晴（局部）／芝加哥美術館

江戶時代象徵華麗與奢侈的「紅」

　　浮世繪登場於江戶時代，在此之前，觀賞畫作是專屬貴族、大名的樂趣，而浮世繪讓庶民們首度嚐到賞畫的樂趣，極富歷史意義。但浮世繪卻也因此與歌舞伎、花街柳巷、和服一樣，成為幕府為了防堵庶民奢靡的管制對象，為了存續下去，浮世繪畫家吃了不少苦頭，也費了不少心思。

　　製作浮世繪版畫時，雕版師循著繪師筆下線條雕刻的雕版數量，需等同使用色數，且印刷時相當講究精準度，印在同一張紙上的顏色，連一根頭髮的偏差都不允許，是須透過老練師傅之手費時製作的工藝品。此外，為了將價格設定在庶民買得起的價位，必須限制用色數，並考量畫作應具備何種魅力，客人才會想購買。若非得在用色數量與畫作魅力之間做選擇，重要的不是使用多少色數，而是畫作的魅力。因此浮世繪版畫中會使用價格高昂的雲母與金粉，美人畫與役者繪中也會使用可反映出現實世界的高價色料。其中紅色由於江戶時代女性會用於口紅、腮紅及抹在眼角上，是為人憧憬的顏色。

　　從紅花中提煉出的紅色素因為價格高昂，被幕府劃分為奢侈品；透過紅花染所染出的紅梅色，以及透過紫根染所染出的紫色和服及絹織物，同樣禁止一般平民百姓使用。但一般老百姓並未因此氣餒，他們會在棉製外層衣物內，縫製絹織內裡，並使用以其他原料染出的偽紅梅色與偽紫色；

歌舞伎方面，則有第二代團十郎在〈助六由緣江戶櫻〉中穿上黑色便裝搭配紅色長襯衣，呈現鮮豔的顏色對比，並在頭上綁上紫色頭巾亮相，展露出江戶人極致的高尚品味，並藉此抒發內心的不滿。

對時髦的巴黎人來說，他們的基本流行色與江戶時代的「四十八茶百鼠」及「藍四十八色」並無二致，分別是marron（咖啡色）、gris（灰色）、bleu（藍色），以此為基礎再根據不同目的，添加紅、白或金銀等飾品的顏色，展現出變化。這樣的技巧在服飾領域中被稱為「效果色」或「重點色」；在色彩理論中則被稱為「強調色」，而江戶時代的紅色，正是在一片素樸的顏色中綻放光輝的強調色。

江戶人之所以想方設法突破嚴格管制，挖掘顏色細微變化的魅力、並催生出嶄新的色彩組合，經常被認為是因為他們沒有其他樂趣可言；不過就如同現代的創作法則，設有眾多限制條件且目的明確的情況下，反而更有利於設計，所以規定絕非創作的大敵，反而能激發出更好的作品，江戶時代的百姓文化與浮世繪便是最佳的例子。畢生都為此吃盡苦頭的北齋，在享年90歲以前未曾停止過創作，留下許多作畫指南書，在他逝世前一年出版的最後一本書，便是針對顏色進行解說的指南書《畫本彩色通》（1848）。

勝川春章　五世團十郎　暫（1779）／
大都會博物館（紐約）
勝川春章是北齋十八歲時入門、師事十
多年的師父，是以錦繪與美人肉筆畫聞
名的畫家。北齋捕捉下決定性瞬間的作
畫視點以及用色魅力，都是從老師春章
身上所繼承。

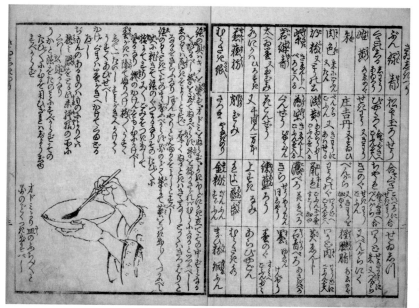

葛飾北齋　畫本彩色通（1848）
／大都會博物館（紐約）
這部作品除了是為喜歡畫圖的孩
童所撰述，也彙集了北齋長年以
來領悟到的作畫要訣，是北齋在
用色上的集大成之作。

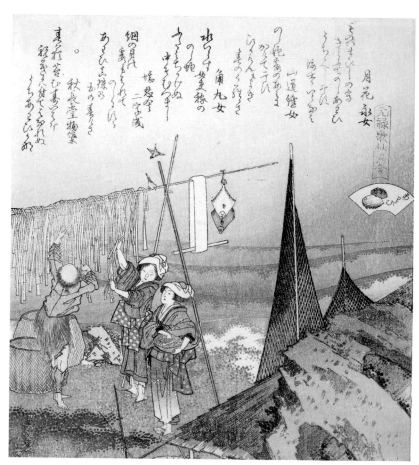

葛飾北齋　狂歌摺物　元祿歌仙
貝合　鮑魚／芝加哥美術館

2-④

現代的漸層與
浮世繪的「暈染」

「暈染印刷」是江戶後期浮世繪中最為搶眼的表現手法。其中尤以普魯士藍的藍色濃淡變化，相當適用於天空或水面，在遠近或明暗的呈現上效果極佳，北齋也創造出各式各樣的運用手法。歌川廣重也在其後幾年的「東海道五十三次」系列作品中活用這種技法，暈染可說是浮世繪中極具代表性的一種技法。暈染技法呈現出平面且單一的階調，過去在西方不曾見過；但伴隨20世紀初工業用噴筆的發明，這樣的呈現手法以漸層效果的身分再次登場，作為二戰後的技法逆向輸入回到日本的平面設計界。

（上）　富嶽三十六景　上總海路（局部）
以暈染技法呈現的天空與水平線（整體圖可參照P.194）。

（下）　富嶽三十六景　甲州三嶌越（局部）
以暈染技法呈現的夏季富士山（整體圖可參照P.46）。

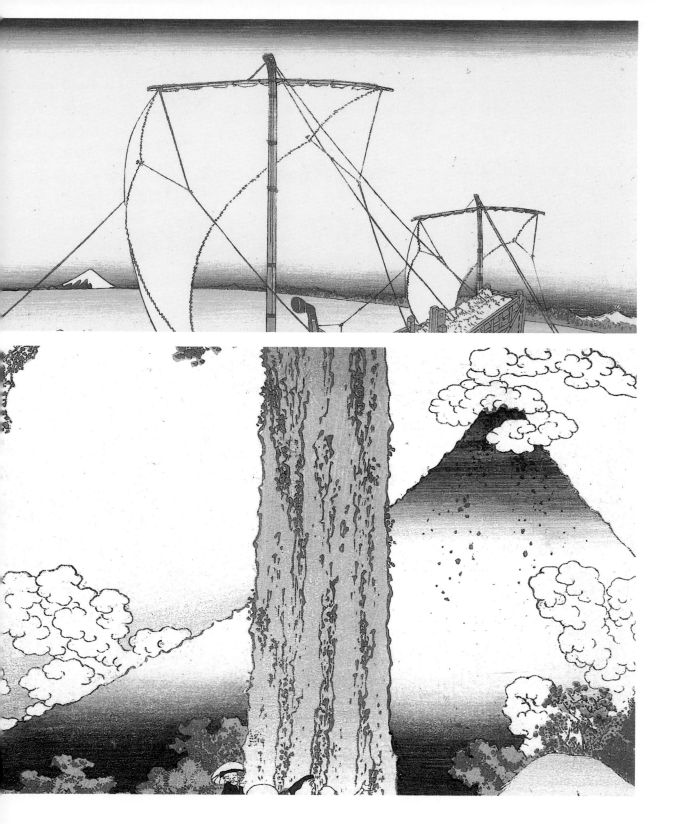

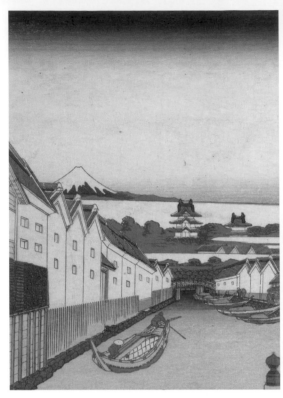 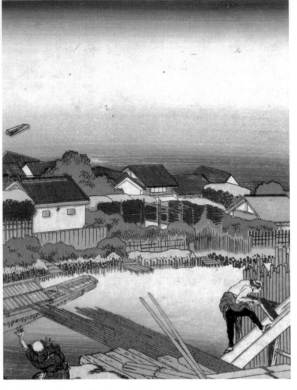

富嶽三十六景　江戶日本橋（局部）
透著淡紅色的天空不知是破曉還是向晚時分
（整體圖可參照P.64）。

富嶽三十六景　本所立川（局部）
帶出白天明亮感的蔚藍天空與反射的河面
（整體圖可參照P.60）。

在繪製天空與水面時大顯身手的「普魯士藍暈染」

*1「馬連」　版畫的用具，用
於拓擦版畫。（譯註）

　　刷版師單憑一個馬連*1控制漸層效果的範圍與角度的「暈染」，對浮世繪畫家來說，是幫助他們拓展創作層次的珍貴技法。風景畫登場並取代過去大受歡迎的役者繪與美人畫，暈染技法得以大顯身手的場合大幅增加。北齋將「普魯士藍暈染」運用於空氣與水面上便是最佳的例子。本章第1節中介紹的進口顏料普魯士藍，是相當適用於暈染技法的顏料，無論是深藍色還是加了白色的淺藍，普魯士藍均能保持穩定的上色效果。對承攬下《富嶽三十六景》這項委託的北齋而言，普魯士藍恰好適用於富士山背後開闊的天空、眼前無垠的大海，以及氣勢磅礴的瀑布或河川，他的心中想必是相當歡喜的。在那個年代一切都仰賴手工，為了印刷出理想中的成品，技藝高超的師傅是不可或缺的，北齋在創作過程中想必也碰上不少吹毛求疵的案件，以及在使用普魯士藍時反覆試誤。

　　現代運用數位工具創造漸層的方法廣為普及，誰都能輕而易舉地創作，但過於便利反而容易造成混亂，不少人都曾疑惑，要怎麼做才能呈現出

質感良好的漸層效果。在全世界的美術館中均獲得極高評價的《富嶽三十六景》中的暈染技法，便是最佳的參考範本。想要獲得進步，最快的方式就是多觀賞好的作品，因此本節中為了使圖片清晰易懂，將聚焦於暈染上，僅刊登局部圖。關於整體圖及其解說，還請參照介紹各幅作品的各章節。

透過普魯士藍描繪出的天空變化，是每個人每天都可以見到、再熟悉不過的光景。清晨時東方的天空逐漸變亮，傍晚時西方的天空則會染上紅色，山雨欲來時天色變暗這一點也不分古今，但在過去卻不見哪個時代曾將天空如此變化多端地呈現於創作中，北齋則是透過朱紅與墨色等普魯士藍以外的顏色，加以描繪呈現。

此外北齋也在描繪視線所追不上的高速傾瀉的瀑布，乃至恰似鏡面般靜謐的水面時，屢屢運用了藍色暈染。但北齋的作品中並非每幅都見得到藍色暈染，代表作〈神奈川沖浪裏〉便不見這樣的手法。若將〈神奈川沖浪裏〉化為著色圖，要求人僅靠記憶填入顏色，大部分的人容易將天空與海浪塗成藍色漸層，忘記實際畫作中並無藍色漸層變化，且忽略掉富士山正上方真正要緊、帶給人不安感的墨色暈染。若將天空塗成藍色暈染，會變成晴天；將水面塗成暈染的話，則會顯得平滑，結果與預期達成的氛圍效果背離。漸層效果雖能帶來平滑優美的效果，但由於是在一定範圍內呈現變化，在不必要時使用反而顯得礙眼。若選擇使用，就要讓它發揮淋漓盡致的效果；北齋的系列作品《富嶽三十六景》告訴我們，不要忘記有時「割捨」才是最佳抉擇。

富嶽三十六景　礫川雪之旦（局部）
天空中不見白底的一字形暈染，襯托了雪地，深藍色的河面透露出嚴峻的寒意，畫面前景中帶有朱紅色的薄霧暗示出朝陽的暖意。（整體圖可參照P.184）

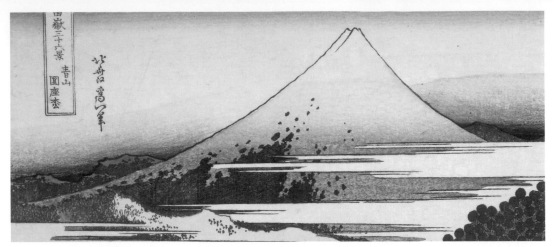

富嶽三十六景　青山圓座松（局部）（整體圖可參照P.56）

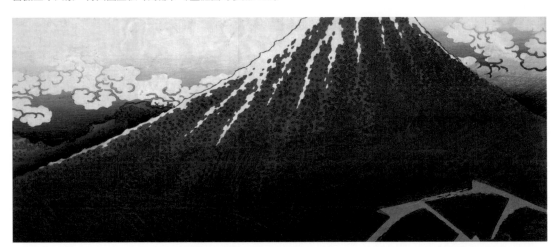

富嶽三十六景　山下白雨（局部）（整體圖可參照P.16）

富嶽三十六景　身延川裏富士（局部）（整體圖可參照P.214）

卡桑德的漸層與日本的「暈染」

　　浮世繪的輪廓線條及平面的用色為西方藝術帶來影響，尤其以新藝術運動期的慕夏（Alfons Maria Mucha, 1860-1939）、波納爾（1867-1947）、羅特列克（1864-1901）、瓦洛東（Félix Vallotton, 1865-1925）等人的海報或插畫廣為人知，但是浮世繪中的「暈染」與讓20世紀初嶄露頭角的卡桑德*² （1901-1968）一舉成名的「漸層」，不知為何未曾被拿來比較過。

　　西方美術界中有暈塗技法*³ 等，運用畫筆呈現不同顏色階調的技法，因此不像浮世繪中的輪廓線條與平面的用色可以輕易定論。但若將卡桑德運用噴筆*⁴ 創作出的漸層作品與浮世繪擺在一起，會發現兩者非常相似，均呈現出朝同一方向延伸、單純且平面的單色階調變化，明顯有別於西方傳統的立體表現與空間表現的系譜。

　　西方在19世紀末從北齋身上學到如何描繪花草蟲魚，但邁入新世紀後卻為之一變，轉而崇尚機械文明。最初志在成為畫家的卡桑德，在輕鬆的心態下創作的海報使他一舉成名、大獲好評，最終深受平面設計吸引。

　　雖然江戶時代的日本不見大型的鋼鐵機械，無法與西方相提並論，但北齋充滿熱情地開發創作的可能性，而拜倒於他作品所釋放出的創作能量，並不僅限於印象派。

　　歐美國家截至20世紀中期為止一直積極地收購浮世繪作品，有3/4自日本國內流出。對於志在成為畫家、自烏克蘭取道德國前往巴黎的卡桑德來說，不可能沒聽說過浮世繪，而北齋的作品在當時極富盛名，只要舉辦北齋的展覽，文化界人士甚至會遠道跨越國境前去觀賞。卡桑德在當時是備受矚目的廣告設計師，他或許無異於現代設計師，也曾自異國的北齋身上獲得靈感，這一點今後想必會有更多的研究出現。時序推進至日俄戰爭（1904-1905）、第一次世界大戰（1914-1918）、日本退出聯合國（1933）後，日本從東洋的夢幻島蛻變為與歐美不相上下的軍事大國，國際社會對於日本主義的崇尚也已不復見。

　　卡桑德逝世後至今已逾半個世紀，但沒有任何一本平面設計教科書會漏提到他，他與北齋同樣以複製藝術為西方繪畫帶來影響，將這兩人相提並論加以比較，對於卡桑德來說或許是最為至高無上的讚美。

*2「A・M・卡桑德」（Adolphe Mouron Cassandre） 卡桑德為法國裝飾藝術時期極具代表性的平面設計師。代表作為〈北方特快車〉、〈大西洋號〉、〈DUBONNET奎寧滋補酒〉、〈諾曼第號〉等海報作品，也以設計出「Peignot」字體，以及「YSL聖羅蘭」的品牌LOGO聞名。晚年因孤獨飽受精神衰弱折磨，最後舉槍自盡結束人生。官方網站：https://www.cassandre-france.com/

*3「暈塗技法」（義大利文：Sfumato） 暈塗這個字眼在義大利文中有「彷彿煙霧般」的意思，是藉由反覆塗上透明的色層以達成滑順的色調變化的油畫技法。一般認為這項創作技法是始於16世紀的達文西，又或經他之手臻於完熟。

*4「噴筆」 透過壓縮空氣的壓力將顏料以噴霧狀噴出的工具及技法，是1876年於美國首度取得專利的畫材，這項技法具有讓外圍顯得朦朧的特性，因此被運用於漸層表現。最初用於汽車塗裝等工業用途，但在1970年左右，在日本以商業插畫為中心掀起一股熱潮；近年來則有日本畫畫家千住博用於呈現瀑布，在藝術領域中廣泛受到運用。

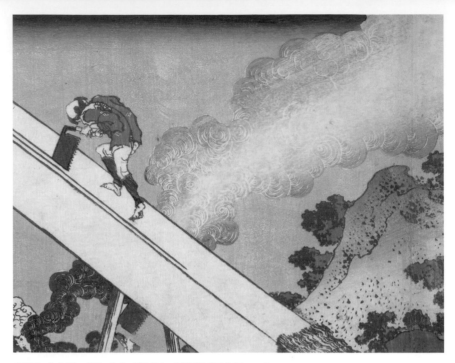

富嶽三十六景　遠江山中（局部）（整體圖可參照P.24）

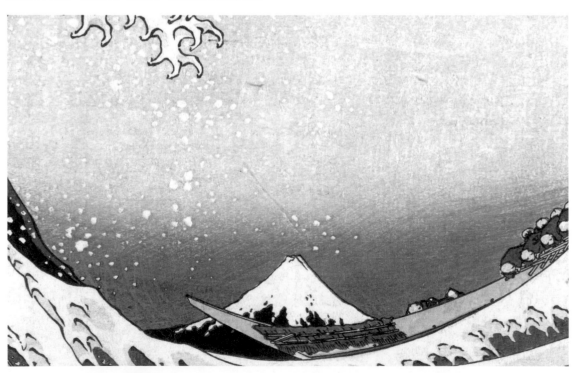

富嶽三十六景　神奈川沖浪裏（局部）
在這幅全世界最著名的北齋代表作中，並不見以北齋的代表性用色技法——為人所知的普魯士藍暈染。
但天空中的墨色暈染清楚傳達出了這幅畫欲達成的效果（整體圖可參照P.11）。

第 3 章

意 匠

設計是視覺化的思考。

索爾・巴斯

Design is thinking made visual.
Saul Bass

<div align="right">富嶽三十六景　東海道吉田（局部）</div>

3-❶

受全世界矚目的
日本幾何學設計「家紋」

　　意匠*¹的意思是設計，而日本最讓西方人感到目瞪口呆的意匠便是「家紋」*²。這是因為西方同樣有象徵騎士精神與王國的紋章體系，是他們引以為豪的傳統。聽說當西方人發現日本也存在一模一樣的視覺象徵系統，並深入整個社會時，大感訝異。單色的家紋造型相當出眾，具有幾何美感，為全世界的標誌符號系統帶來莫大的影響。本章將介紹在《富嶽三十六景》中屢屢登場的商標，以及可見於北齋作品中的日本的幾何性質。

*¹「意匠」　這個詞的語源可上溯至成書於3世紀後半的古代中國、解說文章寫作法的漢文典籍《文賦》，8世紀的詩人杜甫曾將這個詞用於詩中，形容在構思繪圖時耗費的苦心，因而為人所知。過去漢文典籍被視為基本教養，日本人在這樣的背景知識下，搭配其字義將這個詞理解為「心中的巧思」，並被政府相關人士拿來作為「design」的翻譯用語，明治中期以後於民眾之間普及開來。這個詞之所以會被相中，出於圖案也是設計其中一環的考量，明治政府為了發展設計教育，也於東京美術學校（今日的東京藝術大學）設立了圖案科。在那之後日語的用法被進一步區分，「圖案」一詞代表平面設計，「意匠」則代表立體設計，進展到現代則有「デザイン（design，設計）」一詞登場，原有的區別也逐漸消融，英文的design直接轉化為日文外來語，意涵也更為廣泛。

*²「家紋」　是日本的傳統文化之一，自古以來作為象徵家系與家世的視覺象徵使用。雖在奈良時代已可見將同樣的圖形記號用於裝飾的例子，但開啟先河的，據說是平安時代後期的貴族將圖形記號用於車徽上。鎌倉時代以後，武士階級將圖形記號用於強化組織向心力以及辨識敵我上，進入戰國時代後種類大增。在和平的江戶時代，越來越多一般百姓也開始使用家紋，用於店家商號或演員、演藝人員的遊紋*³上。此時有241種、共計5116個紋徽問世，構成了今日確知的2萬種紋徽。日本農民與街坊百姓都能使用紋徽，這點與西方大不相同。家紋造型上的特徵是多為左右對稱、上下對稱、旋轉對稱的對稱圖形，這是讓日本家紋極富幾何美感的要因之一。家紋別名「紋所」，又或單稱為「紋」。

*³「遊紋」　在日文中也稱作「洒落紋」，有別於家紋，是個人所使用、具原創性的紋徽。（譯註）

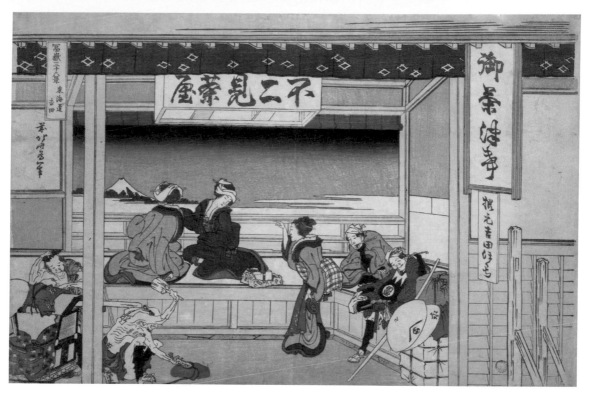

葛飾北齋　富嶽三十六景　東海道吉田／大都會博物館（紐約）
● 屢屢登場的出版商永壽堂西村屋與八的標誌

現今愛知縣豐橋市中心的豐川河岸，有個可見吉田城遺址的豐橋公園，南邊的宿場町便是吉田。▌東海道成立後設置的吉田宿場，是從江戶日本橋出發、過濱名湖後的第34個宿場；吉田曾是擁有兩間提供參勤交代*5大名住宿的本陣*6以及一間副本陣的城下町*7。▌豐橋市現今依舊有許多可見「富士見」的地名，這些地方至今仍看得到富士山，網路上也有許多分享照片。▌入口招牌上寫著「御茶津希」，是「茶泡飯」的假借字*8。

以商號、商標、家紋傳達生意興隆與人聲鼎沸的〈東海道吉田〉

「意匠」最初是明治時代前往英法視察萬國博覽會的人，向政府報告歐洲有注重設計的文化，政府於是為使設計概念普及而予以採用的詞彙。恰如G標章*4的Good Design獎是通產省於二戰後的經濟重振期伴隨意匠制度同時推行，意匠可說是傾注舉國之力推行的殖產興業政策。

意匠教育的推行雖由政府主導，但當時日本的經濟與文化已相互融合，應用美術在一般百姓的文化中發展成熟，不分美術與意匠的界線所製成的工藝品既實用又美麗，而日本卻是在獲得國外的高度評價後才察覺到其價值。本章將使用日本最初認知到「design」這個概念時所採用的翻譯「意匠」，來說明北齋設計的家紋與圖案。

*4「G標章」　G標章為一種商品認證標章，可見於設計優良且具備高生產性與市場性的市售商品上，是「Good Design標章」的簡稱。1957年通產省為了提升輸出、促進產業設計的發展以及優良商品的研發，設立了Good Design商品評選制度，每年進行評選。現在是由財團法人日本產業設計振興協會主辦。

*5「參勤交代」　江戶幕府規定諸大名必須履行的義務。各領國的大名每隔年自領國前往江戶，此為「參勤」；在江戶藩邸生活一年，再與其他大名交接後回國，即為「交代」。這制度帶有服從儀式的性質。（譯註）

*6「本陣」　江戶時代專供武士、官吏宿泊的場所，通常是指定當地富人的宅邸。（譯註）

*7「城下町」　日本的一種城市建設形式，是以領主居住的城堡為中心發展的城市。（譯註）

<div style="footnotes">

＊8「御茶津希」　茶泡飯在日文中寫作「お茶漬け」，讀音為「ochaduke」，招牌上使用的是讀音近似的假借字。（譯註）

＊9「土間」　日本傳統民家或倉庫的室內空間中，生活起居的空間被區分為高於地面並鋪設有木板等板材的地板（床），以及與地面同高的「土間」兩個部分。（譯註）

＊10「巴紋」　勾玉狀的圖案，歐亞大陸各地的古文明遺跡中均可見相同的圖案，原型的形象圖據說是與佛教同時傳入日本。平城宮遺跡＊11出土的木盾上可見巴紋的原型，年代上確實與佛教傳入日本屬同一時期，但相同時期的正倉院初期實物中卻不見巴紋蹤跡，因此無法證實此說法是否正確。歷史上最初將圖案作為家紋的例子，是將巴紋用作自家牛車車徽的平安時代貴族西園寺實季。其後貴族間開始使用家紋，巴紋也成為西園寺一族的名門家紋。此後巴紋成為鎌倉時代最受歡迎的流行圖案，被神格化，成為弓史之神，變成「八幡宮」的神徽，崇敬八幡神的武士家庭也將巴紋用於家紋上。弓矢用品的鞆＊12上繪有巴紋圖案，也是出自對於八幡宮的信仰。古墳時代的埴輪＊13中也可見鞆的蹤跡，巴紋源起於鞆的學說便是由此而來。另外，巴紋也被繪製於左右成對的火焰太鼓＊14，可見於自古以來高野山收藏的太鼓與宇治平等院壁畫中天女奏樂（平安時代）的太鼓。藤原期＊15以後，寺廟的屋瓦裝飾從「蓮瓣圖樣」轉換為巴紋，使用巴紋的趨勢一口氣於全國普及開來，背後最易於理解的理由在於，巴紋的形狀為水渦狀，有防火的意涵，而巴紋的形狀也曾被全世界各地運用於法術上。

</div>

這幅「東海道吉田」中充滿了商業活動的意匠。店門口招牌為商號「不二見茶屋」，右側招牌則可見商品名「茶泡飯」與「火口」（ほくち）。火口是點燃菸草的材料，採用的是以打火石生火後能助燃的松樹或樺樹，是極易燃的燃料。招牌上寫著「根元吉田ほくち」，根元意味「始祖」，也就是說吉田是火口原材料的著名產地。當時的人不具備現代的行銷理論，卻已先實踐了在競爭中可達成市場區隔的品牌策略。店內左方可見扛轎伕，在休息空檔為了讓新的草鞋更為合腳，正敲打草鞋、使其更為柔軟；中央則是彷彿劇場的上等席、像看舞台表演般欣賞富士山的幾位女性；右側則是手持煙管在休息、看似已旅行好一陣子的男性。店家的老闆娘正站在土間＊9對女性們解說富士山，相當熱鬧。一旁行李中的斗笠上印有兩個標記，左邊的為巴紋＊10「三股巴」，右邊則是「永」字，均為出版商永壽堂西村屋與八的出版標誌，也在其他作品中屢屢登場。

巴紋的歷史悠久，使用頻率僅次於菱紋，其中「三股巴」自古便用於神社寺廟屋瓦及火焰太鼓的裝飾上，是大有來頭的紋徽。永壽堂在「三股巴」上添加山形符號，形成深富店家風格的意匠。「永」是文字徽，自商號取出一字，直接作為標記使用，利於聯想商號；現代百貨公司也會將文

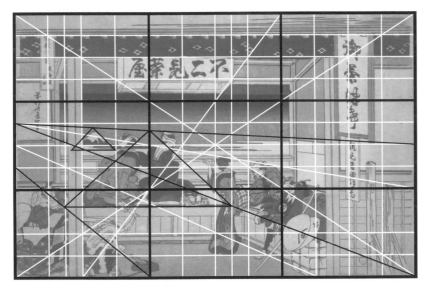

東海道吉田【分析圖】——以人物位置安排強調遠近法　「三分割法」中的上層為茶屋屋簷下的暖簾與招牌，中層則是觀賞富士山的女性，下層可見扛轎伕，橫跨中下層的則是茶屋老闆娘及正在抽菸的旅行者。┃ 富士山與5名人物被安置在數條往畫面左方外側匯聚的對角線構成的空間中，將觀者的視線引導至富士山。┃ 觀賞富士山的兩位女性形成比富士山還要大的相似三角形，強調了遠近。這兩位女性若是採站姿、並未形成三角形的話，窗外的富士山會變得像是畫框中的畫，黯然失色。其他建築物與人物的形狀與位置，則是透過縱橫的平分線來安排，讓畫面整體井然有序。

字徽用於商標，像大丸百貨的「大」字，以及三越百貨的「越」字。

　　屋簷下的長暖簾圖樣，為井筒紋（或稱井桁紋）的一種，這間茶屋將井字旋轉45度，構成隅立井筒，應為這間茶屋設計出的家紋。越後屋（三井越後屋和服店）同樣也使用了隅立井筒，這是廣受商家喜愛的紋徽。

＊11「平城宮遺跡」　日本710年遷都至奈良後，建設於平城京的宮殿遺址。（譯註）

＊12「鞆」　拉弓時卷覆在左手，保護手腕不被反彈弓弦弄傷的護具。（譯註）

＊13「埴輪」　日本古墳頂部和墳丘四周所排列的素燒陶器的總稱。（譯註）

＊14「火焰太鼓」　固定鼓的吊框周圍可見火焰型裝飾、用於雅樂的大型太鼓。（譯註）

＊15「藤原」　平安時代實際掌握政權的是以藤原氏一族為首的貴族。（譯註）

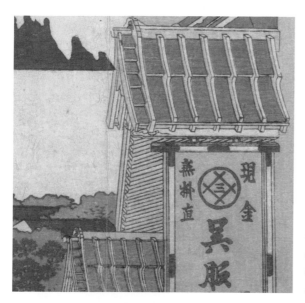

富嶽三十六景　江都駿河町三井見世略圖（局部）
畫面中可見越後屋的商標，這個經常用於商標的隅立井筒紋中，加入了創辦人名字三井的「三」字，這標誌今日依舊是三井集團的公司商標。

可見於富嶽三十六景中的出版商永壽堂西村屋與八的標誌
左上方為文字徽「壽」。

北齋作品中與家紋共通的幾何構圖法

在第1章我們透過《富嶽三十六景》認識到北齋畫作中的構圖深具邏輯，北齋比同時代的畫家更熟悉幾何構圖的理由，在於他出身鏡子工匠之家，他本人也在14、15歲左右時跟著雕版師拜浮世繪師勝川春章為師，直到19歲為止都投身雕刻版木的雕版工作。鏡子工匠的一項重要任務，便是在鏡子背面添加裝飾。這項生活用品的雕刻委託內容，比起要求精細的圖案，更常會是方便使用的圖案，或委託人的家紋。江戶時代的手工業形式為家庭制，小孩子會協助家業，北齋在未滿現代高中生的年齡前，肯定已學會了簡單的家紋或圖案的構圖法。日後北齋曾說他只要有圓規跟尺，什麼都畫得出來，想必是基於過去這段經驗、所言不虛的發言。

目前全世界依舊可見將家紋繪製於布料上的「上繪師」的活躍身影，家紋不僅繪製於和服外套與禮服，也可見於生活日用品上，像是法被[16]、暖簾、包袱巾等木棉製品，以及傘、燈籠、扇子等紙製品，屋瓦、招牌等木工品，門鎖、梳子、髮簪等金屬製品，馬具、筷子盒與書信收納箱等漆器製品等，鏡子也名列其中，因此負責製作各項物品的工匠，理當知曉繪製簡單家紋的方法。

家紋起源於平安時代貴族在牛車上繪製的圖案，鎌倉、室町、戰國時代後，家紋則有在戰場上區分敵我的功能，但其完成度並不像今日看到的圖形那麼高。江戶時代以後，家紋成為武士社會的家世象徵，再度受到世人認知；在正式禮服與一般禮服制度化的過程中，家紋的尺寸與位置也有明確規定，在視覺上看起來更平衡、輪廓更清楚，演化為今日造型密度高的型態。貴族家紋中有藤原氏一族的紫藤，以及菅原氏一族的梅花，多半為高雅的意象；武士家紋則始於戰場上用作辨識的標記，最初是在武器、旗幟、旗指物[17]、母衣（幌）[18]上繪製「○△□」或是「一二」等相當簡單的標記，日後則發展為祈求勝利的吉祥符號，或是帶有法術與宗教意涵的標記。江戶時代的家紋則融入一般百姓的文化中，歌舞伎的節目單出現後，將既有家紋加以變化而登場的是富含意趣的伊達紋、比翼紋、覗紋、崩紋等，反映出江戶時代充滿自由的玩心。

＊16「法被」 日式中袖外褂，多半是在祭典場合上穿。（譯註）

＊17「旗指物」 日本古代武將背上的靠旗，在戰場上具有辨識的功效。（譯註）

＊18「母衣」 日本古代騎兵用的一種布幌護具，對於有效射程僅三十公尺的和弓，具有一定的防禦效果。（譯註）

「三巴紋」的繪製方法

　　在此示範「三股巴紋」是如何繪製，並確認家紋的幾何性質。首先用圓規畫出一個圓形，以這個圓的半徑將圓周六等分，連接對向的平分點後可得到三條線，在這三條直線上畫三個直徑比最初的圓半徑略小的小圓形。最後在這三個小圓形的外側畫上三個與外圓周相接、彼此重疊的中圓形後便大功告成。圖形最後會呈現「左三巴紋」還是「右三巴紋」，取決於上色的方式。描繪不同的家紋有助於學習邏輯性的構圖法。

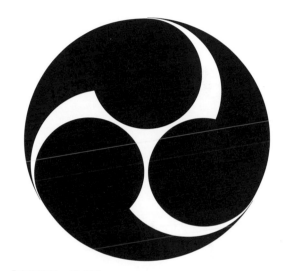

「左三巴紋」完成圖

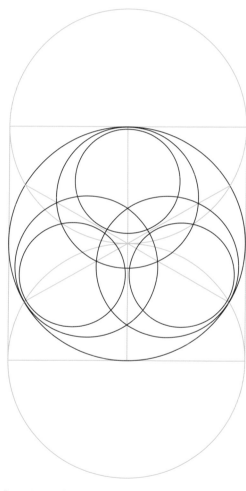

「三巴紋」分析圖

「右三巴紋」完成圖

喜多川歌麿　二枚鏡（局部）／大都會博物館（紐約）
這幅浮世繪版畫出自以美人畫聞名的喜多川歌麿之手，描繪了一般百姓女子化妝時的樣貌。透過這幅畫可得知鏡子的背面被作為設計空間使用、印有家紋，而描繪出手持鏡背面家紋的日本畫，直到昭和時代的畫家上村松園為止屢屢可見。從這個家紋可得知，畫中模特兒是被譽為江戶三大美女的茶屋店女兒高島屋御久。這幅浮世繪作品，捕捉了有口皆碑的美女平時絕不輕易示人的化妝身影和打扮姿態，為拜倒於浮世繪魅力的法國印象派的莫內及竇加、羅特列克等畫家的創作主題帶來影響。

東洲齋寫樂　第四代市川海老藏（1794）
／大都會博物館（紐約）
另一個相當受歡迎的浮世繪主題便是役者繪，東洲齋寫樂這位畫家謎團重重，他在畫中大膽地以極具個性的方式描繪歌舞伎演員，其作品雖極受歡迎，卻在短短的十個月內便消失於畫壇。創作役者繪必須具備讓觀者一眼就能辨識出畫中人物的才能，演員的家紋也會被繪製於衣物上。這幅畫中可見成田屋本家的市川家自團十郎以來便開始使用的三升紋，圖形的設計是將大中小三個四方形量器重疊構成*19。其他家紋還包括著名歌舞伎演員松本幸四郎的「三銀杏」等，這些家紋均為代代相傳使用。

*19「升紋」　量米的四方形量器的日文漢字為「升」。（譯註）

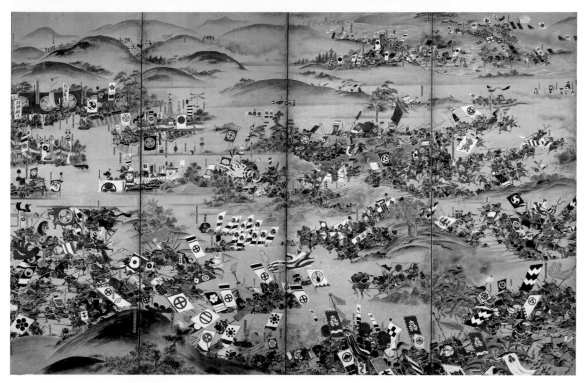

關原之戰圖屏風（関ヶ原合戦図屏風，局部）（江戶時代後期）／岐阜市歷史博物館
透過這幅戰爭畫可清楚看到戰場上家紋的發達。

商家的暖簾／布魯克林博物館
江戶時代，符合生意人需求的標
誌與個人興趣取向的家紋被逐一
設計出來，家紋數量躍增。

葛飾北齋　百人一首乳母說畫（百人一首うばが惠とき）　赤染衛門／芝加哥美術館
這幅畫是利用錦繪來說明《百人一首》內容的系列作品之一，解說女歌人赤染衛門
的作品「徹夜不眠望明月，漫漫長夜待人來。月沉時分仍無蹤，早知如此不如眠」
（やすらはで寝なましものを小夜ふけてかたふくまでの月を見しかな）。不過畫
面中的時代轉換成江戶時代，人物為身穿和服的武士階級女性。

3 - ②

衣物、器物、建材上的
連續裝飾圖樣「新形小紋帳」

　　將家紋的幾何學式繪製法，與北齋充滿邏輯的構圖法之間的共通點僅
視為偶然的人，只要在看過《新形小紋帳》*1 後，相信便會徹底改觀。重
複的連續圖樣從繩文時代以來便能見到，這樣的圖樣被認為是在全球各地
自然產生的偶發性裝飾，而非經過構思、具有邏輯的設計。然而北齋創作
的圖樣是在明確的預測下建構出來的，這樣的特徵，並無異於為現代CG或
平面設計帶來影響的伊斯蘭文化圈的數理式幾何圖案（阿拉伯式花紋）。

*1「小紋」　江戶小紋和服極
為出名，但此處提到的小紋是指
相同的花紋以同一方向排列形成
的幾何圖樣。

新穎連續圖樣背後豐富創意的祕密，在於單位與規則性

　　《新形小紋帳》這部作品中刊登了北齋構思出的90種以上新型圖樣。大部分的人翻閱這本書時，想的可能是哪些圖樣好看；但對於有設計圖型經驗的設計師來說，想必可想像創作這本書的背後有多辛苦。筆者就讀大學時期電腦尚未問世，當時我在課堂上學到的是，在未來，圖樣的基本型態與為基本型態賦予變化的規則會被建構出來，屆時只要在超級電腦中輸入隨機的數字，便能無限地產出不同的圖型。我們還學著寫程式，試圖開發演算式設計的可能性，之後才發現北齋的《新形小紋帳》中也能見到相同的概念。首先讓我們來看看北齋以六角形為主軸所創造出的圖樣數量是何其之多。

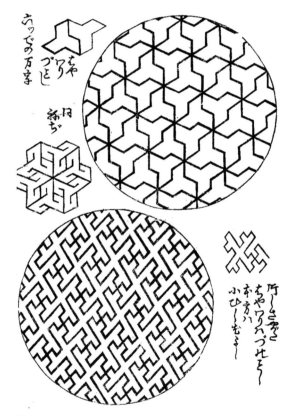

葛飾北齋　新形小紋帳　唐樣欄間組
木龜甲割／國文學研究資料館

葛飾北齋　新形小紋帳　麻葉／國文學研究資料館

葛飾北齋　新形小紋帳　六手万字／國文學研究資料館

葛飾北齋　新形小紋帳　麻葉的衍生型／國文學研究資料館

葛飾北齋　新形小紋帳　稻草籃麻葉
／國文學研究資料館
這個圖樣與既有的六角形麻葉設計相去甚遠，是將麻葉的三條對角線加粗後並加以重疊所產生的嶄新圖型。

葛飾北齋　新形小紋帳　繫蕨／國文學研究資料館

葛飾北齋　新形小紋帳　位移的網眼
／國文學研究資料館
有別於這個圖樣，北齋將單純的六角形輪廓線加以扭轉的連續圖型取名為「金網」，而這個圖樣中的網眼各個邊被加粗，且交接點被錯開，看上去恰似竹籃。

葛飾北齋　新形小紋帳／國文學研究資料館
上圖為組合了三種傳統圖案（六角星型麻葉、三個六角形組合成的毘沙門龜甲、帶有卍字的菱形）的新圖樣；
下圖則是運用六角形的連續變化來呈現出蛇皮的紋路。
此兩者均為六角形的變化圖樣。

葛飾北齋　新形小紋帳　基本單位的變化／國文學研究資料館

北齋應是藉由經驗的累積學習到應用基本單位形狀的方法，他將傳統的方格、菱形以及「工」字的邊角凹折、加入弧度、扭轉重疊，並讓細微的變化反覆呈現，讓讀者們見識到截然不同的整體印象。這本書好似在告訴讀者，只要掌握這樣的思考脈絡，接著就能靠自己創造出無限的圖樣，北齋大方分享了入門與思考套路，至於圖樣的細節則需靠讀者自身去完成。

另外，書中還能見到對熟悉和服的人來說不陌生的「立涌」圖樣的嶄新變化。立涌是奈良時代自中國傳入、誕生於貴族社會的有職圖樣[*2]之一。圖樣中可見縱向的波浪線規則性地排列，其中鼓起來的區塊內還會加入雲、波浪、唐花、牡丹、紫藤等圖案，是經常使用於江戶小紋或西陣織等平安時代以後的織品上的傳統圖樣。立涌圖樣富有韻律感且相當高雅，能襯托出帶有光澤的織品，經常被用於腰帶的紋路上；此外，新娘禮服白無垢[*3]的掛下帶[*4]採用的也是菊花的立涌圖樣。北齋女兒描繪的美人畫中，也可見立涌圖樣，是女性偏好的華麗傳統花紋；不過北齋大膽地將這個圖樣加以變化，使其呈現出現代風格，對於當時社會女性使用的腰帶來說感覺太過前衛。北齋的設計反而是近似1970年代影響了全球的歐普藝術（1931-），特別是與英國女畫家布莉姬・萊利（Bridget Riley）備受矚目、帶給人晃動感的早期作品極為相似。北齋的品味出眾，他聚焦於立涌圖樣的韻律感上，將其進一步發揮，堪稱當時的異色設計。

葛飾北齋　新形小紋帳　立涌圖樣／國文學研究資料館

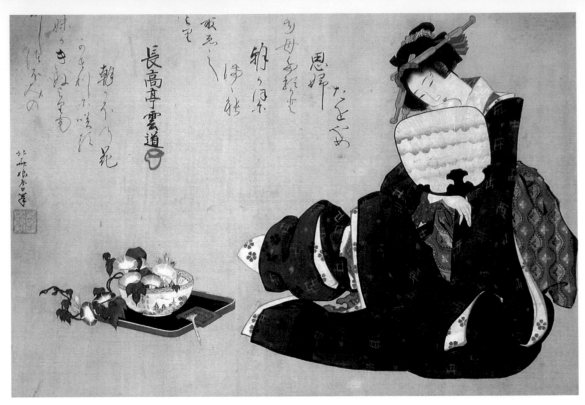

北齋辰女　牽牛花美人圖（局部）／洛杉磯郡立美術館

畫中描繪的腰帶上繡有唐花的立涌圖樣紋路，高雅黑色和服上則可見被分解的井筒紋與五瓣花紋。襦袢*5上的紅花同為五瓣花朵，想必是刻意湊成對。▌北齋辰女號稱北齋娘辰女，長期以來一直無法確定究竟是北齋三位（或四位）女兒中的哪一個，但近年來透過落款筆跡與細部描繪手法的共通處來判斷，這幅作品較可能是出自三女兒葛飾應為之手。▌作畫時期推測為文化、文政時代（1804-1830），受到北齋的美人畫影響、帶有「葛飾辰女」落款的作品，包含本作在內，目前確知共有四幅肉筆畫。畫贊中的人物不詳，因舉這幅畫為例是為了介紹和服的花紋，此處便不深入探討。

介於家紋與圖樣間、富於時尚變化的洒落紋與伊達紋的創意

*5「襦袢」　介於和服內衣與外衣之間的中衣。（譯註）

*6「洒落紋」　有別於各戶人家代代相傳並用於禮服上的家紋，是充滿玩心、帶有時尚要素的紋徽，過去相當受到時髦女性的歡迎。（譯註）

*7「伊達紋」　為一種時髦的紋徽，指稱將花鳥、山水、文字等圖樣化的豪華紋徽。（譯註）

　　家紋據說是源於平安時代貴族使用於牛車上的裝飾圖樣，家紋與圖樣之間的關係密不可分，這也是《新形小紋帳》中可以見到洒落紋*6與伊達紋*7的原因。固定的圖樣「定紋」以及小紋的繪製方法，對於會參考這部作品的工匠師傅們來說是眾所皆知的內容，所以無需贅言，北齋藉由這部作品要分享的是創作風格新穎的圖樣與小紋背後的祕訣。每個圖樣的輪廓線條，之所以看起來像是未完成的發想及草圖，為的是希望使用這本書的人自行抉擇，是要將圖樣進一步繪製成洒落紋或是將其發揮成小紋。

　　將鶴與花朵組合成的吉祥圖樣共有6種，帶有將既有圖案與其他圖案結

合的幽默趣味。就如同透過組合水果繪製出肖像畫的義大利畫家朱塞佩·阿爾欽博託（Giuseppe Arcimboldo, 1526-1593），創作出持續變化的連續圖樣的荷蘭版畫藝術家摩利茲·艾雪（Maurits Cornelis Escher, 1898-1972），以及超現實主義畫家賀內·馬格利特（Rene Magritte, 1898-1967）的作品，這些讓人意想不到的組合其實應屬設計領域的創意。被命名為「輪違」*8的一系列素描，看上去是一筆從頭畫到底，有著連續輪廓線條的設計。若將畫具從毛筆換成鋼筆，北齋的創意其實與西方的歐文書法沒有兩樣。

＊8「輪違」 重疊的圓圈。（譯註）

＊9「前立」 武士頭盔上的金屬裝飾物。（譯註）

葛飾北齋 新形小紋帳 將鶴與菊花、水仙、紫藤、橙花、櫻花組合成的洒落紋／國文學研究資料館

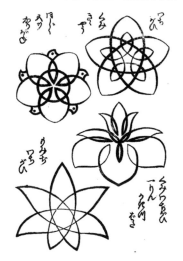

葛飾北齋 新形小紋帳 輪違組櫻、輪違六雁金、組合式輪違單株燕子花（頭盔前立*9與菖蒲花）、紅葉輪違／國文學研究資料館

葛飾北齋 新形小紋帳 輪違三柏、輪違四花菱、輪違藤桐、輪違兔／國文學研究資料館

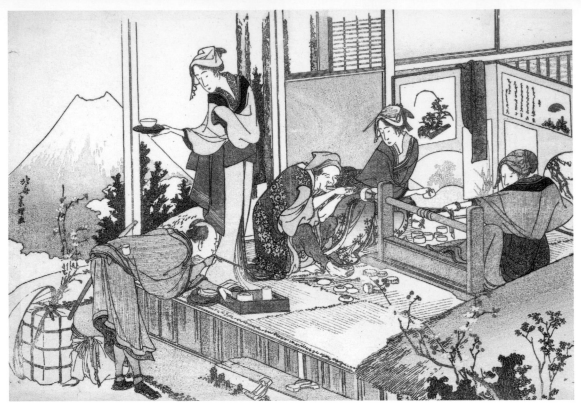

葛飾北齋　狂歌繪本　佐武多良嘉寸見（さむたらかすみ，1789）／芝加哥美術館
這幅作品是著名的狂歌集的插畫，也是北齋冠上第二代俵屋宗理名號時期的代表作。畫面描繪商人在初春時節造訪山間隘口的工匠店面、正點火準備抽菸的樣貌。畫面中央的老人，正將手中棒子前端的圓形物體架至右方由妻子轉動、打橫放的轆轤上。周遭可見許多造型相同的物品，應該是正在製作工藝品。

3 - ③

透過日用品與工具展現出的「日常愉悅」

設計曾被稱為應用美術或商業美術，是與生活息息相關的日常藝術。第一次世界大戰後，為香菸品牌「Peace」設計外包裝、在日本也享有盛名的雷蒙德・洛威（Raymond Loewy）*1出版過一部自傳《從口紅到火車頭》（*Never Leave Well Enough Alone*），而正如書名所示，他經手的設計含括從全世界都在用的轉出式口紅到橫貫美國大陸的火車頭，透過廣泛的發明與設計為社會帶來貢獻。北齋同樣滿足了江戶時代民眾的需求，經手過許多讓人們的生活更為多采多姿的設計。

*1「雷蒙德・洛威」（1893-1986）　過去是在巴黎學畫，於第一次世界大戰後前往美國，曾經手過香菸品牌「LUCKY STRIKE」、可口可樂的瓶型、各家石油企業的商標設計，為20世紀極具代表性的設計師。他在甘迺迪總統的委託下，曾參與第一架總統專用機「空軍一號」以及阿波羅計畫的設計案。

充滿趣味的梳子與煙管設計「時下梳子煙管雛形」

　　《時下梳子煙管雛形》（今樣櫛きん雛形）是共計3冊的橫幅圖冊集，刊載了約莫250支梳子、及160種煙管上的花鳥、風月、人物、花紋圖案，出版於1823年，也就是北齋著手創作《富嶽三十六景》前不久。

　　當時江戶一般百姓彼此之間會較勁誰的品味佳，因此許多客人希望在日常使用的梳子及煙管上加入有別於他人的巧思，這部作品便滿足了這種需求，是提供商家與工匠使用的設計集。書中可見親切的圖解與解說文字，有如現代的樣品圖冊，當時應是用於讓客人閱覽，以便確認客人所喜歡的樣式。

　　梳子不分古今是整理頭髮時的必需品，而頭髮是女人的第二張臉這樣的說法也是不分中外。18世紀歐洲宮廷中流行起誇張的仕女髮型時，近世日本江戶時代的女性也開始在束髮下各種功夫，專門用於日本女性髮型上的梳子、髮簪、笄*2也日漸發達。

　　梳子原本用於梳理頭髮，但不曉得是誰在頭髮亂掉時，瀟灑地將梳子插到束起來的頭髮中，開啟了將梳子作為髮飾用的風潮。當時的人偏好不易靜電、且不傷頭皮的黃楊木素材；從南洋海龜龜殼上採取的半透明豪華玳瑁也是素材之一。之後還可見到在梳子較廣的空白面上雕畫、或施加蒔繪*3與雕金*4等裝飾用的裝飾梳子登場。

　　而放眼古代的傳說，《古事記》中也有須佐之男命將化身為梳子的櫛名田比賣插到頭上後，擊退了八岐大蛇的神話，因此梳子被認為具有驅魔的功效，至今依舊有部分地區認為梳子的齒梳斷掉會不吉利，對此相當忌諱。

＊2「笄」　束髮時的用具，日後演化為整理好頭髮後插在頭髮上的飾品。（譯註）

＊3「蒔繪」　日本傳統工藝技術，在漆器尚未乾燥前撒上金、銀、色粉加以裝飾。（譯註）

＊4「雕金」　日本傳統金屬雕刻方式，工匠利用木槌敲擊鏨子，使鏨子對金屬表面施加壓力形成鏨紋。（譯註）

葛飾北齋　時下梳子煙管雛形／史密森尼美國藝術博物館

另一方面，江戶時代男方求婚時有饋贈女方梳子的習俗，這是因為梳子讀音與「苦」、「死」相同*5，意味至死為止都要甘苦與共，是相當具有江戶人風格的時髦饋贈品。但據說分手時男方會將女方砸回自己身上的梳子拿去典當，來補貼在旅舍過夜的費用，可見當時梳子的價格不斐，以及女性有多麼強勢。

煙管（キセル）則是日本對於菸斗的稱呼，近年來不抽菸的人變多，不認識古時候的主流抽菸用具煙管的人也因而變多。大多數的煙管，放置

葛飾北齋 時下梳子煙管雛形
梳子的雛形（上：日本落葉松
下：山茶花）／史密森尼美國藝
術博物館

葛飾北齋 時下梳子煙管雛形
梳子的雛形（上：鐵線蓮 下：
松樹與螃蟹）／史密森尼美國藝
術博物館

切得細細的煙草並點火的斗缽與煙嘴之間有所中斷、並非一體成形，會使用名為「羅宇」、原產於寮國的細竹做連接。以前會將使用區間不連續的兩張車票，只支付上車站跟下車站車票錢的逃票行為稱作是「kiseru（キセル）」，這個詞在現代雖已成為死語，但採用了羅宇的煙管，與金屬製、一體成形的煙管相較之下，口味要來得更柔和，相當受到女性歡迎。由於羅宇容易堵塞，清潔與替換羅宇的店家因而誕生。講述世間人情百態的落語中，也有個提到羅宇的故事，描述一位大店舖的老闆因熱衷狂歌、一擲千金，結果淪落到羅宇店工作，當窗外一位客人跟他搭話時，他不禁用狂歌回話，結果被知曉這位老闆過往身分的藝伎辨識出來。煙管在過去便是日常生活中如此常見的用品。

＊6「麻雀舞」　1800年代左右流行於日本的一種民間舞蹈，會搭配三味線與歌曲來模仿麻雀跳舞。（譯註）

葛飾北齋　時下梳子煙管雛形　煙管的雛形／史密森尼美國藝術博物館
斗缽與煙嘴的金屬零件圖在左頁中以立體圖呈現，相當清晰。

葛飾北齋　時下梳子煙管雛形　煙管的雛形・肥皂泡／史密森尼美國藝術博物館
左頁的左側圖中，可見一個咬著吹管的大男人正在吹肥皂泡的姿態。

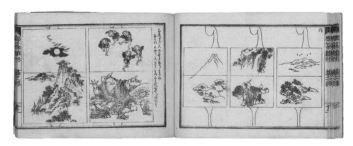

葛飾北齋　時下梳子煙管雛形　煙管的雛形・麻雀舞＊6／史密森尼美國藝術博物館
左頁的右上方，可見正在跳麻雀舞的群眾，下方則可見同樂的開心表情。

羅宇

葛飾北齋　時下梳子煙管雛形
煙管的雛形・金魚／史密森尼美國藝術博物館
這部作品中共有大約160種上下分離的雛形圖，讓客人在挑選時能夠想像成品。上下圖之間之所以會被省略，是為了讓客人能依據喜好來選擇長度及粗細。

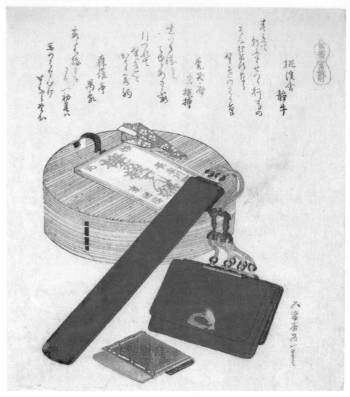

葛飾北齋　狂歌摺物　馬盡馬餞別（1822）／
芝加哥美術館
畫中可見帶有馬蹄形金屬扣件、用來裝菸草的
袋子，以及與其成對、用於裝煙管的煙筒；後
方則是附有包裝紙的煙草包，是套相當有品味
的菸草禮盒。這幅畫是狂歌同好團體配合馬年
所訂製的商品，系列作品共計有30幅，題材取
自與馬相關的傳說故事或地名。「馬餞」的語
源來自為了祈求旅途平安而將馬鼻方向轉向旅
途目的地的習慣[7]。

*7「馬餞」　踏上旅途前的餞別會，在日文中又
寫作「馬の鼻向け」，直譯便是馬的鼻子所朝向的
方向。（譯註）

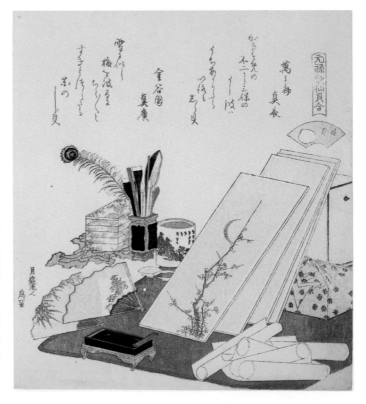

葛飾北齋　狂歌摺物　元祿歌仙貝合　白貝
（1821）／芝加哥美術館
北齋在這幅作品中描繪了雅緻的文具用品，滿
足狂歌愛好者對平安時代風格情有獨鍾的取
向。畫作標題反映的是江戶時代大為流行、賞
玩貝殼風潮的背景；出版於1748年的錦繪《貝
歌仙》仿效了古今和歌集三十六歌仙，以貝類
為主題，網羅了古今的和歌，是共計36幅的系
列畫作，推測應是江戶時代狂歌愛好者相當熟
悉的作品。第93頁的〈元祿歌仙貝合　鮑魚〉
也為同一系列作品。

葛飾北齋　北齋先生圖　阿蘭陀畫鏡／芝加哥美術館
這是內裝有8張出於北齋之手的小幅（86×114mm）
西洋風畫作的設計作品。阿蘭陀畫鏡是當時對顯微鏡
的稱呼，這作品反映出當時一般人已知曉顯微鏡的存
在及功能。顯微鏡外型雖小卻相當精巧，滿載著豐富
資訊的產品概念，透過圖案與文字簡潔地呈現。

葛飾北齋　藍摺信封　（左）東都百景・日本橋　（右）東都百景・上野花／芝加哥美術館
藍摺信封創作於與《富嶽三十六景》相同的時期（1832），目前確知有九幅。信封折合黏貼好後的
尺寸是191×52mm。

北齋廣告作品中的簡潔設計「摺物、引札」

　　江戶時代主要的廣告媒介是掛在店頭的招牌或暖簾，印有大大商號的燈籠也歸於此類。但若不親自拜訪店家，招牌也不會進入民眾的眼簾。

　　當時既沒有報紙也沒有電視，店家為達宣傳效果，會在工匠的外衣或圍裙等雇傭的衣物上，又或是包袱巾、傘、手提燈籠等手提物上，印上商號或商標，也會在宴席上推廣如同今日廣告歌曲的歌，耗盡苦心。浮世繪版畫問世後，相當於今日傳單的鼻祖、名為「引札」*8 的摺物便大為活躍。

　　「摺物」雖與浮世繪一樣同為木版畫，卻有別於標價後在店內作為商品販售的浮世繪，是免費發送的引札、繪曆、狂歌摺物（可參照P.169）等印刷品的總稱。而善用引札的，是以日本橋的三井越後屋（可參照P.203〈江都駿河三井見世略圖〉）為首的大型和服店。

　　引札與現代的廣告或海報一樣，當中可見店名與商品名稱，甚至還有廣告文案，畫面主角則是引人注意的浮世繪。在摺物的領域中，北齋與門下弟子們特別擅長狂歌摺物，但在作為廣告的引札中也可見其作品。北齋創作的引札隨著廣告主的要求而變化，種類不一，若拿現代廣告用語來說明北齋的特徵，就是「單一視覺、單一訊息」。他的作品中不見訴諸情緒的廣告文字，唯有店名與主視覺，甚至連店名都盡可能化為主視覺的一部分，這樣的手法相當明顯，這便是北齋的美感。正如同日本廣告始祖之一的杉玉*9，透過象徵與暗示來傳遞訊息這一點，可說是日本的溝通文化特色。

　　這種撇除多餘元素的風格也與現代廣告手法相當類似。一般認為現代西方的廣告原型出現於1906年，此原型是在舉辦於德國的火柴盒海報設計競賽中，由一位18歲的參賽者以僅有商品與商品名稱的簡潔設計拿下大獎的作品。這幅作品同時也宣告，廣告與長期以來作為繪畫的延伸、裝飾性強且帶有故事性的新藝術運動揮別。這段歷史充分反映出德國的機能主義特徵，這件事件發生於包浩斯在1919年將機能主義作為設計核心概念、帶入課堂教育以前，此時在歐洲社會中，「日本主義」這種對日本美術的崇尚已有相當高的認知度，同時風潮也漸退。這個時間點正好是北齋以簡潔手法創作引札約莫一百年後。

*8「引札」　從江戶時代開始一直運用到明治、大正時代的廣告傳單，起源被認為是1683年越後屋為了宣傳和服所分發、印有「現金廉售，絕不講價」的引札。以平賀源內為首的許多文人與畫家都曾參與過製作引札。目前可在日本唯一的廣告博物館「Ad Museum東京」（東京都港區東新橋1丁目、Caretta 汐留商場內）的常設展中欣賞到引札。

*9「杉玉」　表示今年的新酒已釀成的標記，釀酒的店家或釀酒廠會將裹成圓球狀的杉樹葉懸掛於屋簷下。

葛飾北齋　摺物　引札／芝加哥美術館

前面提及了北齋的梳子設計圖冊，就順勢介紹梳子的廣告。這幅作品中可見當時已是知名畫家的「畫狂人北齋」的落款，單憑這點就能讓廣告脫穎而出，提升廣告效果。此外畫面中僅見商品與商號，不仰賴美女模特兒或優秀文案的呈現手法，無異於現代的廣告。

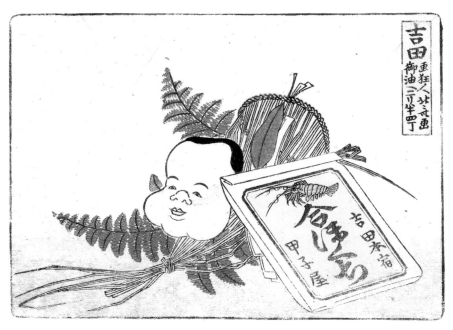

葛飾北齋　摺物　引札／芝加哥美術館

在本章第1節的〈東海道吉田〉中，曾解說了不二見茶屋招牌上寫的「火口」，這幅作品即為火口的廣告引札。

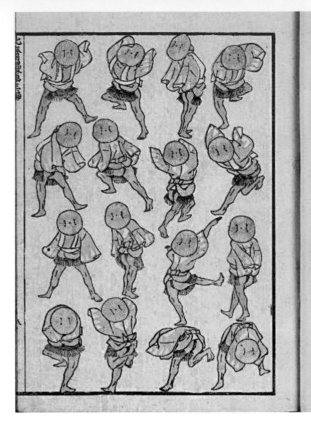
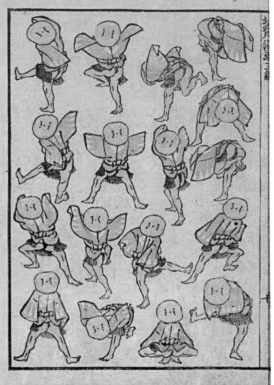

葛飾北齋　北齋漫畫　麻雀舞（雀踊り）／紐約公共圖書館
北齋筆下的編舞圖看起來像是動畫一樣。

3-④

從妖怪到建築，包羅萬象的「圖解力」

　　出生於幕府御用鏡子工匠世家的北齋，從小看著技術頂尖的師傅長大，日後進到人氣浮世繪畫家勝川春章的門下，學習如何繪製浮世繪。他在自立門戶後取經琳派[*1]與西洋畫，47歲時為暢銷作家馬琴[*2]的小說繪製插圖[*3]，活靈活現地描繪出武打場面；截至53歲為止，北齋為《新編水滸畫傳》、《椿說弓張月》等193冊著作繪製過插畫，名聲享譽全日本。他為門下弟子創作的作畫範本[*4]《北齋漫畫》在出版後也博得一般民眾的好評，往生後甚至出版到第15卷，同時北齋的代表作《富嶽三十六景》中也反映了其內容，可說是北齋的集大成之作。

[*1]「琳派」　將傳統的大和繪（可參照P.208）加入裝飾與設計的琳派，萌芽期最早可上溯至桃山時代的本阿彌光悅，一般認為是始於江戶初期活躍於京都、大阪的俵屋宗達（1570？-1643？）與尾形光琳（1658-1716）。琳派中不見日本美術傳統的家系繼承或師徒的直接傳授，主要是透過私淑的自學方式，斷斷續續地繼承，其中在江戶後期活躍於江戶的酒井抱一（1761-1828）與其弟子鈴木其一（1796-1858）被稱為江戶琳派。明治時代以後，活躍於京都的神坂雪佳（1866-1942）也受到琳派的影響。北齋則於36歲時繼承俵屋宗理的第二代名號，經手眾多狂歌集與摺物，並以接受荷蘭人委託創作肉筆畫的39歲為分水嶺，將此一名號讓給門下弟子，易名為北齋。

＊2「曲亭馬琴」（1767-1848） 以瀧澤馬琴之名為人熟知的江戶時代小說家，代表作有《椿說弓張月》、《南總里見八犬傳》。同一時期的小說家還有活躍於京都與大阪、創作《雨月物語》的作者上田秋成（1734-1809）、馬琴所私淑的山東京傳（1761-1816）以及京傳的弟子式庭三馬（1776-1822）；馬琴與渡邊單山（1793-1841）也有私交。據說馬琴是日本第一位光憑創作便得以維持生計的作家。

＊3「北齋的讀本插畫」 讀本是在中國明清時代小說影響下誕生的奇幻故事，其連載作品從數冊高達數十冊都有。讀本中使用了大量的漢字漢語，對教育不足的人來說是讀不懂的。讀本在印刷上採用較厚的高級紙，縱向尺寸超過20公分，以當時來說是相當大的開本；插畫上所下的心思也不餘遺力，初版會採用帶有光澤的豔墨或薄墨，是相當豪華的黑白印刷物。北齋的作品有如西方的銅版畫，密度相當高，構圖也極為奇特，氣勢非凡。除了曲亭馬琴的《新編水滸畫傳》與《椿說弓張月》外，他也為柳亭種彥（1783-1842）的《修紫田舍源氏》等書創作插畫，眾人爭相向他委託，就連馬琴的代表作《南總里見八犬傳》，北齋也因為忙不過來而讓弟子經手插畫。

＊4「北齋的作畫範本」 為提供作畫時參考用的教畫範本，除了北齋以外也有其他畫家出版，但就連早先於北齋出版的畫家都會去模仿他的內容，可見在北齋出眾的畫面前，其他作品均顯得微不足道，日後也只有《北齋漫畫》流傳下來。北齋為人所熟知的代表作包括《略畫早指南》上篇1812年、下篇1814年、《踊獨稽古》1815年、《時下梳子煙管雛形》1823年、《新形小紋帳》1824年、《諸職繪本新雛形》1836年、《畫本彩色通》1848年等。

葛飾北齋　北齋漫畫　人物／大都會博物館（紐約）

始於人物素描「江戶百態」的
暢銷系列作品——《北齋漫畫》

＊5「文化大使北齋」 1960年舉辦於維也納的世界和平理事會上，北齋被表彰為世界文化巨匠，此後北齋在所有國家的外交官與藝術界人士的眼中，都被視為代表日本的文化大使。

＊6「日本主義與畫商」 日本人將日本主義讀為「ジャポニズム」，這樣的讀法是以英文發音來讀法文中的「Japonisme」，相當於江戶初期的17世紀時，日本的陶瓷器與漆器掀起了一股熱潮，漆器在英文中寫作「japan」，此即日本主義的起源。當時為了研究日本陶瓷器，德國的麥森與法國的賽佛爾因而成立，在那之後以陶瓷器為中心的第一次日本主義浪潮慢慢退去。至於浮世繪，則有荷蘭商館館長將作品帶回國內，同時荷蘭醫生西博爾德也於自身著作中介紹《北齋漫畫》，在部分人士之間打開了名號＊7；其後則有布拉克蒙將北齋的作品用於餐盤的圖案上，獲得好評。而日本也在開啟國門後，於英法的世界博覽會上展出工藝品，致力於行銷，讓西方對於日本再度產生興趣。此時有日本的畫商林忠正（1853-1906）與法國的美術評論家愛德蒙・德・龔固爾（Edmond de Goncourt, 1822-1896）致力於引介日本美術；畫商薩穆爾・賓（Samuel Bing、1838-1905）則於1888年出版了《藝術日本》這部雜誌，以法語、英語、德語介紹日本美術的魅力，以北齋為中心的第二次日本主義熱潮再度掀起。單就目前所知，日本主義對印象派、那比派、新藝術運動、美國的Tiffany & Co.都帶來了影響。

北齋在國外被譽為文化大使＊5，之所以會獲得這個名號，要歸功於《北齋漫畫》。有一則相當著名的軼事，北齋逝世7年後的1856年，法國的銅版畫家費利克斯・布拉克蒙（Felix Bracquemond, 1833-1914）偶然注意到有田燒陶瓷壺的包裝紙上印的素描，而那正是《北齋漫畫》的內容。當時日本的陶瓷器在西方廣受歡迎，是相當重要的輸出品，包裝有田燒的人應該也想像不到，其後北齋的畫作將帶來的影響，不以為意地用在包材上。對布拉克蒙來說，比起陶瓷壺，北齋的畫作更有吸引力，於是將蒐集到的北齋畫作用於餐具組的設計上，並於1867年的巴黎世界博覽會上拿下金獎。

隨即察覺到北齋具有國際魅力的日法兩國畫商＊6便開始收購以北齋為主，包括歌川廣重、喜多川歌麿、東洲齋寫樂等人在內的浮世繪，並於巴黎販售。日本主義於是因此開花，為以梵谷、莫內為首的印象派畫作，以及以羅特列克、慕夏、加萊為代表的新藝術運動設計造成影響。

北齋帶給藝術之都巴黎以及西方相當大的衝擊，在日本相當受歡迎的「嚕嚕米」作者朵貝・楊笙（Tove Jansson, 1914-2001）雖是芬蘭人，但據她所說，她小時候擔任平面設計師的母親總是拿《北齋漫畫》代替繪本讓她每天閱讀，所以說北齋深入西方的程度可說是遠超乎想像。

《北齋漫畫》的創作緣起是北齋在1812年結束京都、大阪之旅的歸途上，於尾張（相當今日的愛知縣西部）結識了日後成為門下弟子的牧墨僊，兩人一拍即合，北齋便於滯留尾張的期間創作了300餘幅素描。繪圖範本是給學畫者用的參考書，北齋應是顧慮到回江戶後便難以再見上面，因而在滯留期間畫下這些畫做為謝禮。兩年後，尾張的出版商永樂屋東四郎出版了這部作品。當時北齋肯定也是爽快答應將這部作品寄給日本全國各地超過200人的門下弟子這樣絕佳的提議。這部繪圖範本在出版後，因為畫作本身極具魅力，內容也相當有趣，除了學畫者以外，也廣受一般讀者好評，江戶與名古屋的出版商於是攜手出版了續集，並於其後的五年內出版了十卷。每一卷的銷路都相當

葛飾北齋　北齋漫畫　馬畫／
大都會博物館（紐約）

好，便持續出版，北齋逝世後其遺稿經過整理，陸續一直出版到明治時代，共計十五卷，是前後歷時64年的浩大出版計畫。

北齋描繪的內容搶先了連續攝影一步，對象遍及人物百態、武藝遊戲、滑稽內容、幽靈、花草樹木、鳥獸蟲魚、火槍、建築、風景、製圖法、圖樣，日後成為北齋眾多繪圖範本與各幅作品的材料。北齋逝世後已經過了170年的歲月，創意產業也有了長足的進展，但以跨越時代藩籬、並作用於全球文化藝術的影響力來看，找不到能與《北齋漫畫》相提並論的作品，堪稱是無能出其右者的紙本媒體傳播物。

＊7「西博爾德的著作」　西博爾德在江戶時代以荷蘭商館醫生的身分造訪日本，在日本生活了約莫六年。回國後他將學習到的日本地理、歷史與文化習俗等彙整為《NIPPON》一書出版。（譯註）

葛飾北齋　北齋漫畫　植物素描／大都會博物館（紐約）

費利克斯・布拉克蒙
陶瓷器
／大都會博物館（紐約）
這個作品上的圖案取材自《北齋漫畫》。此外布拉克蒙也將雞、蝦、魚、馬等各式各樣北齋筆下的圖案繪於陶瓷器上。

葛飾北齋　北齋漫畫　魚貝類／大都會博物館（紐約）

葛飾北齋　北齋漫畫　鳥類圖／大都會博物館（紐約）

葛飾北齋　北齋漫畫　武藝、棒術／大都會博物館（紐約）

葛飾北齋　北齋漫畫　滑稽的表情、百面相／大都會博物館（紐約）

葛飾北齋　北齋漫畫　餓鬼、妖怪
／大都會博物館（紐約）

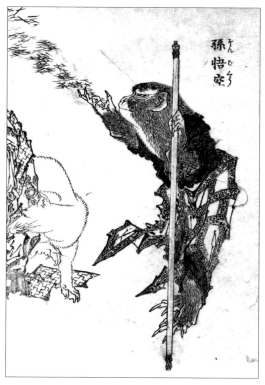

葛飾北齋　北齋漫畫　孫悟空
／大都會博物館（紐約）

葛飾北齋　北齋漫畫　和漢孩童的遊戲／大都會博物館（紐約）

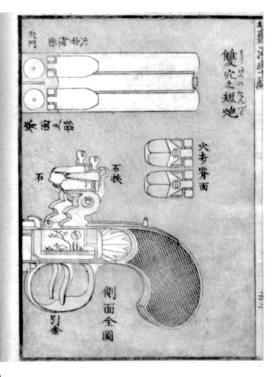

葛飾北齋　北齋漫畫　雙孔短火槍／大都會博物館（紐約）

第 4 章
攝影視角

攝影講究電光火石的瞬間判斷。

亨利・卡提耶–布列松

Photography is the simultaneous recognition, in a fraction of a second.

Henri Cartier-Bresson

4-①

讓創作寫實化的
「快門時機」瞬間

進入21世紀後，法國的攝影師以超高速攝影
證實〈神奈川沖浪裏〉中的海浪為寫實的描繪，
引發了話題。北齋為了捕捉快門時機，目光不放
過任何會動的物體，他也深具創意，能為物體創
造出得以完美呈現的虛構背景舞台。北齋早年冠
名為勝川春朗＊¹時，為了描繪歌舞伎演員應曾三
番兩次前往劇場觀賞，這樣的經驗想必讓他培養
出得以捕捉到瞬間的好眼力，以及牽動人心的創
造力。不過內容虛實交錯的畫作＊²卻讓研究北齋
的學者叫苦連天。

＊1「勝川春朗」 致力於版木雕刻的鐵藏（北齋）19歲時進入
以描繪美人畫與歌舞伎演員肖像畫而廣受歡迎的浮世繪畫家勝川
春章的門下，師傅賜給他「春朗」這個名字後，北齋便開始創作
役者繪。

＊2「虛實交錯的歌舞伎」 以歌舞伎論享有盛名的近松門左衛
門（1653-1724）提出的「虛實皮膜論」被記載於《難波土產》
一書中，他針對歌舞伎的表現手法提出的論點是「單純的寫實無
法為觀者帶來感動，虛與實之間才存有打動人心的要素」，此論
點在江戶時代的舞台界人士之間相當有名。

葛飾北齋（插畫） 狂歌繪本 東都名所一覽・境町／紐約公共圖書館
這幅畫的視角讓人得知，北齋甚至可自由進出歌舞伎的後台中。

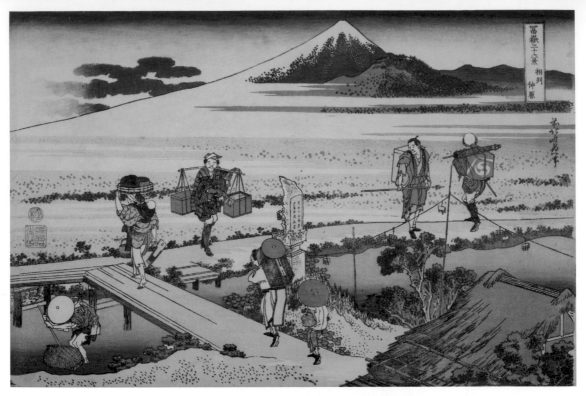

葛飾北齋　富嶽三十六景　相州仲原／芝加哥美術館
● 極具舞台風格的構圖，或許北齋想向觀者傳遞批判幕府的訊息

相州仲原是今日的神奈川平塚市中原。中原街道是東海道的支道，也是德川家康入主江戶時使用的道路，日後成為江戶與駿府之間的往來道路，德川家康為了方便進行鷹獵，甚至還建造了中原御殿*3。過去的御殿所在地現在變成中原小學，但至今澀田川依舊沿著街道流過。‖ 富士山前方的山應是山岳信仰對象的靈山「大山」，畫面中安排了看似像修驗者*4的旅行者與商人等各式人物，給人一種戲劇效果的角色設定感。

*3「中原御殿」　德川將軍家的別墅。（譯註）

*4「修驗者」　日本古來的山岳佛教信仰被稱為「修驗道」，而信奉修驗道、實踐其教義的人被稱為修驗者。（譯註）

*5「裏富士」　《富嶽三十六景》中最初的36幅作品稱為「表富士」，之後追加的10幅則被稱為「裏富士」以便區分，而畫面的輪廓線條也從藍色變成黑色。10幅裏富士作品分別是「本所立川」、「東海道品川御殿山的富士」、「甲州伊澤曉」、「駿州片倉茶園的富士」、「東海道金谷的富士」、「諸人登山」，以及步行的人物在畫面中並列、看似站在舞台上的「從千住花街眺望的富士山」、「身延川裏富士」、「相州仲原」、「駿州大野新田」。此外，裏富士還有另一個意思是，從山梨縣觀看到的富士山。

從舞台側邊走向舞台左側並回望，視線方向引人注目的〈相州仲原〉

　　《富嶽三十六景》中相對於畫面，不少作品的人物採平行前進，日後追加的十幅裏富士*5中有四幅，日後出版的《富嶽百景》也可見這樣的構圖。平面的遠景和缺乏遠近感的構圖，實在有違對遠近法研究有加的北齋風格，不過這卻與景深有限的舞台布景相當類似。若將這幅畫看成舞台的水平畫面，便能恍然大悟，就神來一筆的發想來看，這幅畫可說是下足了功夫。

　　〈相州仲原〉的視角是自高處往下斜望，畫中的道路可視為舞台的絕佳範例。現代人很習慣可自由移動的鏡頭視角，但對古代人來說，舞台空間便是虛擬實境。二戰前很受歡迎的漫畫《野良犬黑吉》（のらくろ）中也看到這種舞台風格，手法雅緻成熟，卻也是全日本小朋友讀得津津有味

的人氣漫畫。現代的觀賞視角因空拍機而變得相當壯觀，然而歌舞伎之所以在現代人氣不衰，是因為舞台藝術給人可以親身感受的趣味。

　　「花道」是歌舞伎中獨特的視覺呈現方法，設置於觀眾席間並與舞台高度相同。根據呈現手法不同，花道既能是走廊，也可為街道，當演員從花道登台，觀眾們會不約而同轉過頭去看。這一節就不針對〈相州仲原〉的細節進行分析，而是將畫面視為舞台，此時畫面中的橋便是引人注目的花道，行為舉止煞有其事的畫面人物，則像是舞台演員。畫中人物腳步一致這點也相當有舞台風格，停下腳步回望的兩位男性，究竟想向觀眾傳遞什麼訊息？演員靜止時會吸引觀眾注意，因此這兩位讓人相當在意。

　　兩人視線望向這齣戲中唯一的女性，一位打赤腳的農婦。這位農婦揹著嬰兒，頭上頂著木桶，鋤頭上掛著水壺，正走在以木板搭成、不甚穩固的橋上。對當事人來說這段路再熟悉不過，但看在來自城市、全副武裝後踏上旅途的旅行者眼裡卻是大為吃驚，這位被迫刻苦勞動的農村女性身影讓他們備感衝擊；江戶時代屢屢發生飢荒，農民也因此發起暴動。右側仰望富士山的男性正朝舞台左側走去，他背上風呂巾所印的是出版這幅畫的永壽堂西村屋與八的商標。獨自一人站在河中彎下身來的男性，則像是正站在舞台側邊將布幕放下，宣告這齣農村劇即將告終。

　　北齋以舞台風格呈現這幅畫，或許企圖不著痕跡地批判幕府，將農村的貧困傳達給生活富足、買得起這幅畫的江戶人。以舞台風格呈現畫面時，其後必定有理由（P.50〈東海道程谷〉）存在，北齋的創作不時會有山葵般的嗆辣味。

＊6「鳴子」　為防止鳥類破壞田地作物而掛在田中的趕鳥農具，構造為在橫條木板上用繩子掛上一連串小竹片，只要拉動繩子就能發出聲音、嚇走鳥類。（譯註）

相州仲原【分析圖】——多條對角線連接，相當井然有序的舞台風格構圖　以「三分割法」將畫面三等分，上層為富士山，中層為中原街道，下層則是木板搭成的橋與靠近觀者的小屋，配置相當井然有序。┃ 人物被配置在將畫面垂直三等分後再加以平分與四等分的空間中，準備過橋的男性將中層與下層連接起來。中央的水平線，穿過女性的頭與路標後，連到由鳴子[*6]綁線構成的三角形頂點，鳴子三角形與富士山為相似形。┃ 橋的角度，與中心線左側和垂直三等分的右側線條下方連成的對角線相同。┃ 站在右側仰望富士山的男性視線、旁邊回望的男性視線，以及扛著扁擔的男性視線均為對角線，每條對角線都是從畫面分割線的交點連出來的。

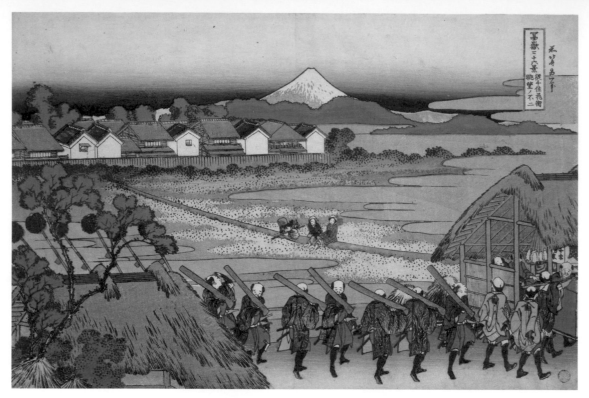

葛飾北齋　富嶽三十六景　從千住花街眺望的富士山／大都會博物館（紐約）
● 武士的視線投向藏有暗中玄機，展現北齋的諷刺功力
畫中景色位於今日的舊日光街道上的言問橋與常磐線南千住站之間，往前越過千住大橋
便是千住，而千住是通往東北地區的大門，因此這批大名行進隊伍正在返往東北藩地的
路上。┃ 一行人見到坐在收割完的田地中的農婦，或許想起了故鄉也說不定。田地遠處
是江戶唯一的公娼區新吉原（台東區）。江戶時代，貧苦的農村為了減少家中吃飯的人
口，會將小孩賣到風化場所。

武士視線所在成謎的〈從千住花街眺望的富士山〉

　　畫中可見與畫面平行的步兵隊，同樣也呈現出舞台風格。步兵們肩上
扛的鐵砲在戰國時代大為活躍，但時代趨於和平後，鐵砲並不如代表武士
靈魂的佩刀為人敬重，甚至連農民都會被迫加入鐵砲隊*7，而這一行人便
從農家後方現身，自茶屋前通過。持有毛槍*8的列隊每兩年會固定上江戶
一次的參勤交代隊伍。江戶時代，平民一旦碰上參勤交代的行進隊伍便須
讓路，還得將臉朝下趴跪在地上。當時武士若是動怒，就算揮刀砍人也不
會被究責，在這幅畫完成的30年後，就曾發生侵入大名行進隊伍的外國人
被殺傷的事件*9。

　　然而這幅畫中的行進隊伍卻不見威嚴與緊張感，茶屋的客人並未起
身，而是將臉轉開，避免讓目光與隊伍交會，露出嫌麻煩的表情；坐在田

*7「鐵砲」　1543年火繩槍自
種子島傳入日本後，織田信長便
於長篠之戰上加以活用，也因其
攻擊有效，很快便在日本普及開
來。鐵砲主要是由步兵負責的武
器，開戰時也會自外部補充持鐵
砲攻擊的傭兵部隊；到了江戶時
代，鐵砲被納入百般武藝中，不
過除了極少數的藩國外，多半還
是看重劍道或弓道更勝於鐵砲。

*8「毛槍」　尖端裝飾有鳥類
羽毛的矛。大名行進隊伍前進
時，前頭會揮舞毛槍。（譯註）

*9「生麥事件」　1862年幾位
英國一般人士在生麥村（今日的
神奈川縣橫濱市鶴見區生麥）附
近碰上島津久光（1817-1887）
的大名行進隊伍，並騎著馬闖入
了隊伍中，結果被護衛久光的藩
士當場砍殺（一人死亡，兩人重
傷）。隔年薩英戰爭*10爆發，
但引發事件的護衛藩士終究並未
受到懲處。

埤上的兩位女性雖與隊伍有段距離，但看似也無意趴跪，而是盤腿坐著凝視隊伍前進。走在最前頭的武士與後方將手搭在額頭上的步兵不曉得是在用眼神斥責無禮的女性，還是在遠眺富士山。

讓人好奇的是，為何將參勤交代隊伍作為主角的這幅畫，會將場景選在此地，並將「花街」字眼放入標題中？花街指的是聲色風化場所，近世日本歷經重重的天災與戰爭，百姓將俗世稱為「憂世」，並於佛教典義中尋求救贖；但到了長期保持和平的江戶時代，「憂世」被改稱為「浮世」*11，在現世尋求歡樂的庶民文化興起，歌舞伎和聲色場所便是享樂的中心。浮世繪中也描繪了這兩個世界，人人也因而得以忘卻這個艱困的現世，獲得慰藉。

北齋成為畫家後最初畫的是役者繪，他透過歌舞伎培養出的創造力展現於讀本插畫中，他還有另一項特徵是透過狂歌學習到的輿論諷刺。這幅畫若透過構圖來追蹤人物視線，會發現最前頭的武士視線是落在花街上，後方的武士則是盯著農婦，兩者看的都不是富士山，顯得相當諷刺。不過這幅畫因為是以富士山信仰作為背景的商品，露骨描繪與富士山無關的諷刺內容的話，即便是出於多知名的畫家之手，客人與店家都會感到困惑。所以推測北齋應是仿效歌舞伎，將實際發生的事件以虛實交錯的手法上演，讓畫面背景化為布景，人物看起來就像是演員一般。若幕府高層追問武士們視線放在何處時，只要回答他們正用眼神警告不趴跪下來的農婦，上頭也就無從再追究下去。不曉得該說這幅畫是否與北齋透過狂歌培養出的品味（P.169）有關，但他終其一生確實都相當高明地躲過了幕府的非難*12，買下這幅浮世繪的武士想必看了也會苦笑吧。

*10「薩英戰爭」 英國促使日本出面解決生麥事件，但交涉未果，英國於是派遣軍艦攻擊鹿兒島灣的砲擊事件。（譯註）

*11「浮世」 「憂世」與「浮世」的日文讀音均為「うきよ（ukiyo）」。（譯註）

*12「幕府對浮世繪的管控」幕府曾推動享保改革、寬政改革、天保改革與奢侈禁止令，對浮世繪也施加了相當細微的管制。以美人畫風靡一時的喜多川歌麿在文化元年（1804）因將豐臣秀吉的醍醐賞櫻作為題材入畫，創作了〈太閣五妻洛東遊觀之圖〉，結果遭到幕府的風紀取締而入獄，並於兩年後逝世。但浮世繪在重重管制下依舊不屈不撓地尋求活路，為民眾所支持。

從千住花街眺望的富士山【分析圖】──觀者注意力隨著武士視線，轉移至顯眼的吉原與農婦 透過「三分割法」，畫面上層為富士山，中層為新吉原與農婦，下層則是大名行進隊伍；將畫面垂直三等分後，左側為稻草屋頂與松樹，中間為農婦與鐵砲隊，右側則是鐵砲隊的前頭與茶屋。▎農婦位於畫面整體中心處，富士山則是安置於下層分割線左右兩方所連接起來的對角線上。將下層對分的平分線落在武士的腰上，而前後方武士的視線便落在利用與這條線相交的對角線上。▎富士山正下方的吉原與農婦相當顯眼，觀賞者的注意力也從武士身上轉移至這兩者。

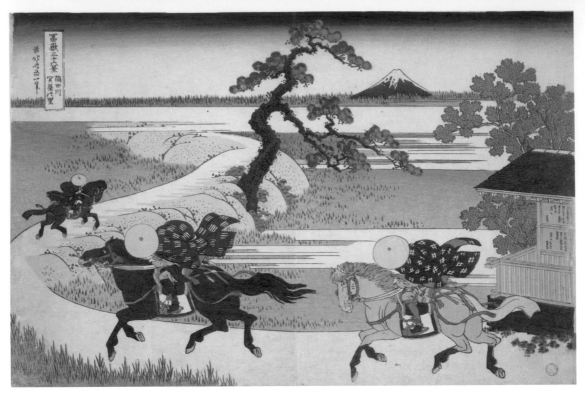

葛飾北齋　富嶽三十六景　隅田川關屋之里／大都會博物館（紐約）
● 躍動感強烈的一幅勇猛武士騎馬圖

《新編武藏風土記》中記載，「關屋」這個地名是在奧州平定後，此地設置了關所[*13]而得名，江戶時代這裡還只是如同畫中描繪的一片荒原。▌在今日保留下這個地名的京成線關屋站與東武伊勢崎線牛田站之間、所延伸的墨堤通（過去的掃部堤）上的舊日光街道右轉後，可於熊谷堤的十字路口（足立區千住仲町18-12）見到標示出描繪於畫面右側的高札場[*14]舊址石碑。

赤富士現身時於堤防奔馳的三騎武士〈隅田川關屋之里〉

　　以前沿著日光街道前往千住宿，通過千住大橋後，可看到兩條交叉的堤防道路。其中一條是建於江戶時代的掃部堤（今日的墨堤通），另一條則是北條氏政鋪設的熊谷堤（今日的舊區役所通）。這兩條路均位於高3.6公尺的荒川（隅田川）堤防上，進入明治時代後拜治水工程之賜而變低。畫中騎馬武士在其中一條堤防道路上奔馳的景象，有別於前一幅的〈從千住花街眺望的富士山〉，武士的身影顯得相當英勇。北齋作品中可見不少騎馬武士或勤於武藝的武士身影，可以說他相當偏好勇猛的武士形象。

　　這幅以橫幅呈現、上下空間有限的畫作，讓堤道轉了兩個彎後向遠處延伸，為畫面營造出一股奔馳感；松樹枝也刻意畫往不會影響堤道延伸的方向，可見北齋對於景深的顧慮。這幅畫與其說是充滿舞台風格的趣味，不如說是強化出躍動感的一幅作品。畫中地點與源義家[*15]極有淵源，源

義家出征奧州的途中，渡過荒川後曾於此地附近紮營，他將往生的愛馬埋葬的駿馬塚也位於同一條路上。北齋身為江戶人，選擇這樣寂寥的地點來描繪馬背上武士，想必是因為具有這樣的背景知識。千住宿曾作為江戶時代進行參勤交代的大名所過夜的本陣宿場而發展起來，如同標題中關屋的「關」字所示，此處曾是用以觀察東北、設有關所之地。北齋想必有考量到這一點，所以刻意避開千住宿帶給人的熱鬧印象，而是改將關屋納入標題，來描繪武士們英勇的馬上姿態。畫面中的三騎，無論是馬匹或武士身影的顏色都各異其趣，畫面整體也可見到赤富士與赤松，色彩相當鮮豔。

另一方面，也有一說認為這幅畫描繪的是快馬奔馳返回藩主國傳遞情報的景象，而和平時代的動亂便非「御家騷動」[16]莫屬。江戶時代曾發生過黑田騷動（1624-1633）、伊達騷動（1671-1701）、加賀騷動（1748-1754）與仙石騷動（1824-1835），這些騷動日後也成了歌舞伎或講談[17]的題材，是庶民們關注的焦點。發生於這幅畫創作當時的仙石騷動的起因是，出石藩（兵庫縣豐岡市）的藩主仙石政美（1797-1824）於1824年進行參勤交代，卻在抵達江戶後病逝，結果家族間因繼承問題而分裂。〈隅田川關屋之里〉出版之際，幕府尚未針對這起事件做出裁決，但事件本身毫無疑問已在世人間流傳開來。然而標題中的「關屋之里」與御家騷動之間不見關聯性，畫面中也看不到任何暗示這起事件的元素。

但無論是哪一派的說法，畫面中都找不到足以佐證的材料，所以北齋畫的只是一幅單純的勇猛武士騎馬圖。富士山上可見冠雪，有別於〈凱風快晴〉的夏季富士山，時間點是霧靄未散的清晨。不見人影的蘆葦地上，隨著畫中的人與馬奔往朝日映照的富士山，簡直要被捲入時空的另一端。

＊15「源義家」（1039～1106） 俗稱八幡太郎的源義家是為人熟知的平安時代後期武將，文武雙全的他有相當多軼事傳聞，被尊崇為理想中的武士。由於他是日後成立鎌倉幕府的源義朝以及開創室町幕府的足利尊氏的祖先，開啟江戶幕府的德川家康於是將源義家與自己的家系加以掛勾，對其崇敬有加。

＊16「御家騷動」 江戶時代的大名家因家族繼承問題、爭奪權力而引起的內部紛爭。（譯註）

＊17「講談」 日本傳統表演藝術之一，類似朗讀劇，題材以歷史故事為中心。（譯註）

隅田川關屋之里【分析圖】 —— 以規律性構圖建構出動態感 朝遠處延伸的堤防道路，轉彎的位置與具有景深的構圖，是透過「三分割法」的上下水平三等分線來決定的。▌富士山的高度落在上層的1/2處，其下方1/4處則為地平線。中層的平分線（畫面的中心線）左側是跑在最前頭的馬匹，轉彎堤道構成的斜線則通向富士山。下層的平分線剛好與眼前堤道同高。富士山落在垂直三等分線的右側線上，松樹則位於正中央。▌每一個平分塊中的1/2與1/4處連成的對角線，與馬腳角度及騎手背部角度都相同，這幅畫透過規律性發揮出了動態感。

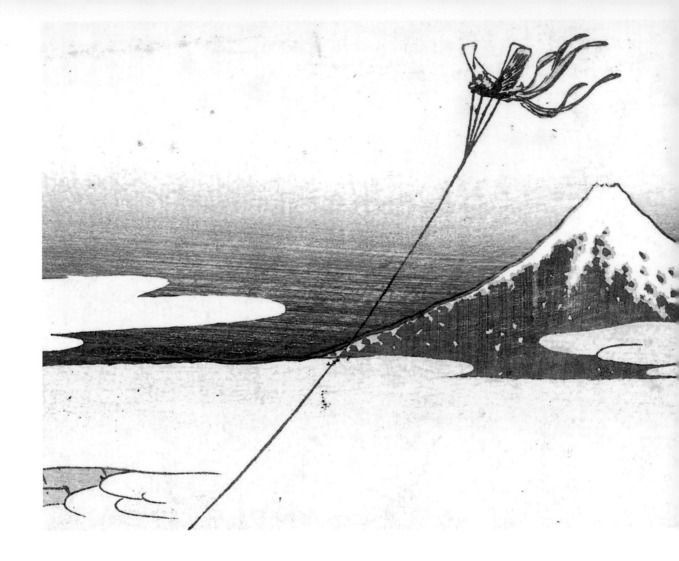

4 - ②

拉近並排除
多餘元素的
「望遠鏡視角」

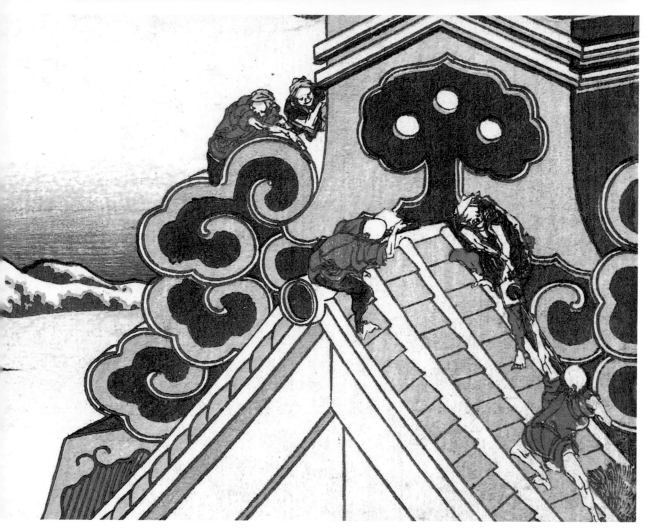

富嶽三十六景　東都淺草本願寺（局部）
讀者可於本跨頁透過拉近距離，觀察身處又高又遠屋頂上的工匠，充滿
了趣味性（整體圖可參照P.58）。

　　即使性能無法與現代相提並論，但江戶時代既有眼鏡、也有望遠鏡*¹。
〈東都淺草本願寺〉（可參照P.58）這幅作品應是在使用過當時被稱為
「望眼鏡」的望遠鏡經驗下所誕生。不過真正教人感到驚訝的不僅止於
此，北齋發現望遠鏡的鏡頭具有聚焦且可模糊背景、縮小視野（視角）以
鎖定對象的特點後，便根據目的，像更換鏡頭一樣，施以不同的手法描繪
觀察到的景色，他的意識無異於近現代畫家，不斷地進化。

*1「日本的望遠鏡」　日本現
存最古老的望遠鏡，據說是由
英國國王詹姆士一世的使節於
1613年進貢給德川家康；而第
一台由日本生產的正統望遠鏡，
據傳是出自於泉州的岩橋善兵衛
（1756-1811）與近江國的國友
藤兵衛（1778-1840）之手。

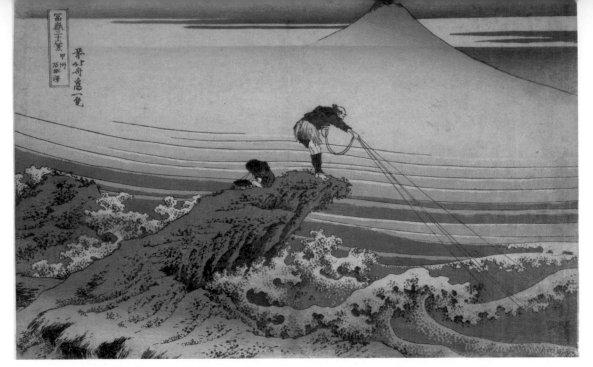

葛飾北齋　富嶽三十六景　甲州石班澤／大都會博物館（紐約）
● 搶先攝影技術的聚焦取景手法，與三巨頭齊名的傑作
甲州石班澤是今日的山梨縣富士川町鰍澤，釜無川與笛吹川在此地匯流，構成日本三大急流之一的富士川。現在的富士川拜治水工程之賜，水流相當和緩，但在過去相當湍急。▌北齋為了描繪水而納入畫中的題材不僅是大海，他同時也創作了相當多幅急流或瀑布的畫作。▌標題中的「石班澤」讀作「kajikazawa」，不曉得是因為當時鈍頭杜父魚的別名是「石班」的關係*2，還是因為將石斑魚的「斑」搞錯成「班」而來，雖說是雕版師在雕刻時的失誤，但這幅作品卻與〈神奈川沖浪裏〉、〈凱風快晴〉、〈山下白雨〉並列為聞名全球的傑作。

模糊富士山、聚焦於眼前漁夫的技法〈甲州石班澤〉

　　〈甲州石班澤〉有著吸引人的魅力，堪稱北齋傑作中的傑作。畫面中拍打岩石的激烈浪濤以點描方式呈現，是與〈神奈川沖浪裏〉中充滿躍動感的大浪不相上下的激流，也是北齋描繪的眾多浪濤作品中極富盛名的一幅。

　　漁夫扔擲出的手投網與腳下岩石構成的三角形，暗示著在《富嶽三十六景》中屢屢登場、與富士山相似的三角形，而這個三角形易於辨識，看上去相當舒暢。畫面意境好似在白瓷底上繪製藍色顏料的圖樣，採取的印刷方法是「藍摺」，以藍色建構出整體畫面色彩，營造出一個如夢似幻的世界。這幅畫也與其他藍摺作品一樣，日後出現了加入紅色印刷的版本，也因此多少中和掉了畫面中深沉的寂寥感，但這樣的決定究竟是出於北齋的判斷，還是出版商在觀察客人的反應後所下的指示，至今未明。

　　這幅畫最大的特徵，便是富士山占的面積雖然相當大，但從山頂到稜

線都被掩蓋於薄霧中，富士山的冠雪延伸至何處，甚至連是不是有積雪都難以判斷，既看不到山體表面也看不到山腳，唯有從山頂的形狀可得知是從甲州側方位觀看到的富士山，焦點並不明晰，有別於〈駿州江尻〉（可參照P.173）中同樣是以輪廓線描繪、屹立於強風中且存在感極為強烈的富士山。

也因此我們在觀賞〈甲州石班澤〉時，視線自然不會放到被薄霧掩蓋的富士山上，而是會轉向被波浪激烈拍打的岩石上的漁夫與小孩。若將這幅畫想成照片，焦點被聚焦在眼前物體上、背景被模糊掉，攝影對象以外的元素均被排除，採用的是好似望遠鏡頭般景深淺、視角窄的取景手法。觀者的焦點則會被引導至最初提到的波濤及以漁夫作為頂點的三角形上。

北齋相當擅長繪製充滿訊息的作品（可參照第4章第3節），我們可再次確認〈甲州石班澤〉是事先設定目的、鎖定對象，並以經過深思熟慮的減法技法來帶出這幅畫的魅力。當時攝影技術的發展尚未趨成熟[*3]，北齋想必是在使用望遠鏡的經驗中，體驗到與有別於裸視的鏡頭特性，從中獲得靈感，並根據創作目的加以變化、應用於畫作中。日後的攝影則從早先一步發展的繪畫構圖法中加以吸收，開創出獨樹一格的創作領域。現代雖有滿山滿谷的創作軟體和相關知識，然而北齋的創作卻領先於技術與知識獲得長足發展以前，相當值得我們學習。

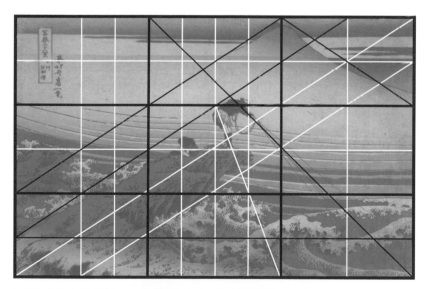

甲州石班澤【分析圖】──媲美現代設計的精緻邏輯構圖 以「三分割法」將畫面水平三等分後，上層為富士山、中層為漁夫與小孩，下層則是激烈的波浪；富士山的山頂落在垂直三等分平分線的右側線上，漁夫與小孩則落在中央處，構圖相當精緻。█ 掌握這幅畫關鍵的漁夫，就站在畫面的水平平分線上，他的腰剛好落在垂直的平分線上，岩石的傾斜角度及富士山稜線斜角，與畫面對角線的角度相同，是相當精準的構圖。█ 這幅畫中充滿邏輯的簡單之美，與現代設計有著相通之處。

*3「相機的發明」 相機的前身是利用了暗室針孔的暗箱，暗箱及其原理與鏡頭的發明均可上溯至古埃及與古希臘，但當時將投影影像定影於紙上的技術遠不及現代，一直要到19世紀發明感光劑後，今日實用的相機與照片才告誕生。最初期的照片以尼埃普斯（Joseph Nicéphore Nièpce）在1827年及塔伯特（William Henry Fox Talbot）在1842年拍攝的作品最為著名。

葛飾北齋　富嶽三十六景　諸人登山／大都會博物館（紐約）
● 不見富士山影，只因身在富士山頂
「諸人」的讀法在不同的文獻中讀音不一，讀作「shojin」、「shonin」、「morobito」均可，至於北齋當初選用的是哪個讀法，至今已無從查證。頭戴斗笠、手持金剛杖的富士講修行人身影在《富嶽百景》中屢屢登場。▎「富士講」是佛教與日本古來的富士山信仰結合後誕生的信仰，教義中推廣現世行善，在江戶時代從江戶市中心普及至日本全國，當時更流傳「江戶有八百八講」這句說法，足見其盛行程度。

捕捉立於富士山頂人群身影的〈諸人登山〉

　　〈諸人登山〉是《富嶽三十六景》中唯一不見富士山的畫作，喜歡深究的人可能會一邊提問：「為何畫面中不見富士山？」，同時偏好這幅作品。此外，也有人提出批評，指出標高這麼高的岩地上是看不到樹木的。

　　然而，將這幅畫想成，透過望遠鏡觀看從富士山山腳開始登山的人群身影的話，又會如何？望遠鏡可以讓遠處的物體顯得近，若有從後排觀眾席用歌劇望遠鏡觀賞舞台表演的經驗，或用一般望遠鏡觀賞野鳥，又或是使用天文望遠鏡觀察月亮的經驗，想必不難想像。北齋使用望遠鏡時，若曾有過靠近自己的樹木也被納入視野中的情況，就不難理解為何他會在只有岩石的岩地上，加入樹木妝點。畫中描繪地點海拔究竟有多高，從畫面中央下方可見的梯子來判斷，推測是山頂處的駒岳（標高3,718公尺）。富

士山山腳有個祭祀木花咲耶姬*4的淺間神社，若是利用富士宮線*5登山，畫面中的地點便為山頂。

古人將富士山山頂火山口視為大日如來的內陣*6，相當崇敬環繞火山口的八個突起的富士八峰（八神峰、八葉）。只要登上這八峰之一，便可視為攻頂了富士山。登上被視作神佛、位於山頂的八座山峰這樣的行為，稱為「御鉢巡」，在江戶時代是風行一時的富士講活動，若具備這樣的背景知識，便能瞬間領悟〈諸人登山〉描繪的是富士山山頂。

畫面右側緊攀附著岩石、靠拐杖支撐前進的是修行人。巡火山口時會遵循佛教規定，採順時針方向前進，因此畫面中央處的兩人位於最高處，他們接下來應會往隔壁的劍峰（標高3,775.8公尺）前進。透著紅暈的天空表示即將天明。右上方人群聚集的洞穴，是在當時的繪畫中也被加以描繪的山頂石室（岩堂），裡頭的人群或許是為了等待御來光*7而聚集其中避寒取暖，也可能是將這座洞穴想像成富士講的開山始祖角行（1541-1646）過去進行修行的天然洞穴「人穴」，將自身與角行的經驗加以重疊。

〈諸人登山〉是《富嶽三十六景》的追加10幅作品中的一幅，以作為針對富士講出版*8的《富嶽三十六景》來說，堪稱不愧是壓軸之作。當時日本還沒有相機，無法拍攝攻頂紀念照，因此對曾登上富士山、抑或是期盼今後有機會登上富士山的人來說，肯定是能討他們開心的作品。

*4「木花咲耶姬」 日本神話中的女神。（譯註）

*5「富士宮線」 登頂富士山主要有四條路線，富士宮線是其中距離山頂最短的一條路線。（譯註）

*6「內陣」 佛堂等安置佛像本尊的中央部分，其外側稱為外陣。（譯註）

*7「御來光」 在高山山頂觀賞到的莊嚴日出。（譯註）

*8「富士講紀念刊行」 出版《富嶽三十六景》的西村屋與八也是推廣富士講的信仰者之一。由角行開創的富士講在食行身祿（1671-1733）的推廣下，教義普及至貧窮的百姓間，而西村屋與八為了記念食行身祿在富士山裡斷食並入滅一百週年，於是親自擔任出版方，企劃了《富嶽三十六景》系列作品，並透過永壽堂出版。

葛飾北齋　富嶽百景　八堺廻的富士山　海上富士（海上の不二）／紐約公共圖書館
這幅畫描繪的是攀登富士山頂八峰的修行人身影。現代則是將富士山周邊景點視為富士講道場，造訪這些景點的行為被稱為「八海巡」。

諸人登山【分析圖】──以Ｚ字形構圖，展現登山的艱辛　運用「三分割法」將畫面以水平與垂直方向三等分後，可見到以上層右上處岩堂中休息的人群為終點、及以中層靠右側中央處往上爬的人為起點的Ｚ字形構圖。▌登山者自下層右方拄著拐杖前進的兩人開始，連向回頭觀望的人、正攀爬梯子的人，以及站在上方協助攀登的人，最後來到在中層左方休息的人群上，動線在此一度中斷，並在朝向下一處前進、位於中央的兩人身上再度動起來。▌畫面中可見共十二名進行御鉢巡的登山客，在Ｚ字形的動線上交錯安置了陡峭的梯子以及在平緩斜坡上休息的人群，表現出登山的艱辛。

葛飾北齋　富嶽百景　辷・富士山的山明（辷リ・不二の山明キ）／紐約公共圖書館
描繪富士講修行人上山（右圖）與下山（左圖）的樣貌。

反映出「感興趣的對象物體會畫得較大」的內心法則〈武州玉川〉

　　小孩子會將自己感興趣或覺得較重要的東西畫得比較大，這點反映出他們是透過內心的望遠鏡在觀看這個世界。他們在學會遠方的東西看起來比較小之前，遵從的是自身的價值觀。放眼人類歷史，過去無論是哪個國家，國王或聖人等重要人物，在畫中都會被畫得特別大，實際的比例或遠近法均受到忽視。日後文藝復興時期發展出了透視法，寫實的描繪發展至19世紀臻於成熟，在現代講究寫實的3D繪圖中，遠近法或陰影法依舊相當實用。然而當相機在19世紀後半問世，畫壇人士重新思索繪畫的意義何在，並對既有的寫實技法產生疑問，催生出印象派等近代繪畫以及畢卡索以降的現代藝術。然而北齋卻在這樣的動向發生前的半世紀之前，便遠離年輕時研究的西方繪畫，改以不受束縛的遠近法進行創作。

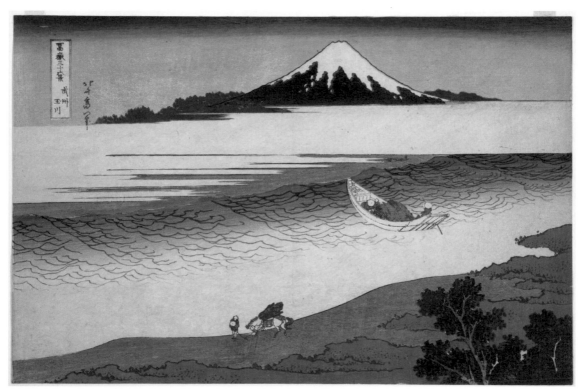

葛飾北齋　富嶽三十六景　武州玉川／大都會博物館（紐約）
● 不遵守一般遠近法，既寫實又帶幻想趣味的畫作
「武州玉川」為今日的多摩川，《江都近郊名勝一覽》（1846）中有「本朝六玉川之一，多見於古歌中」的敘述。｜自古以來經常被以藤原定家為首的歌人在歌枕中提及的六玉川，分別是井手（京都府綴喜郡）、野路（滋賀縣草津市）、野田（宮城縣仙台市）、高野（和歌山縣伊都郡）、三島（大阪府高槻市）、武藏調布（東京都調布市）這六處景觀美麗的河川。

以遠近法來觀看這幅畫，會發現漂浮於河上船隻中的人，與眼前河岸的馬伕大小差不多，又或是略顯得大一些。若遵照遠近法作畫，位於遠處的人應該要比近處的人來得小才對；但從標題推測，船隻應為這幅畫中的重要元素，若描繪得不夠大，觀者將難以察覺到其重要性。要嘲笑北齋的畫跟小朋友沒兩樣或許容易，但這麼一來也等於否定捨棄遠近法的現代藝術。現代藝術與小孩畫的不同點在於，作品否在顧及畫面整體均衡的情況下，傳達出作品背後的訊息，而造就出一幅畫構圖的重要性也在於此，關於這點在第一章中也曾加以說明。

重新檢視標題，其中出現了自古以來在和歌裡被歌詠、浩浩蕩蕩流過武藏野的「玉川」。北齋為了呈現玉川之美，在藍色暈染的河浪上特別下功夫，他採用可製造出凹凸效果的空摺*9技法將畫面立體化，船隻則在實際反射出的河浪光線中駛向薄霧。方才船隻停泊的河岸漸漸遠去，船上人的意識也逐漸遠離岸邊，內心直奔遠處的富士山。這幅畫最初只有單一藍色印刷的藍摺作品，意在呈現精深微妙的世界。若將這幅作品以禪畫中船隻受到靈山召喚的視角來解讀，畫中呈現的便是擺脫現實世界束縛的幻想世界，也證實了北齋深知繪畫魅力便是為人帶來自由。

*9「空摺」 版畫的印刷技法之一，指在不考慮凸版或凹版的情況下，在未上墨的木版上施加壓力，讓紙張呈現出凹凸紋路的手法。（譯註）

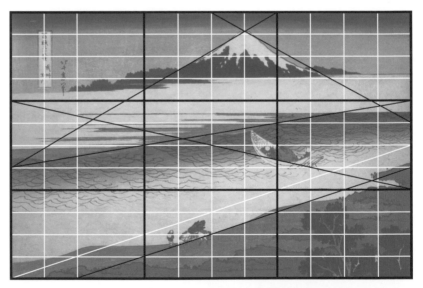

武州玉川【分析圖】——即使人物大小不符現實，仍靠構圖安排帶出遠近感　透過三分割法分析這幅畫，上層為富士山、中層為船隻、下層則有馬伕與馬，畫面中的元素按照其重要性由上往下配置。▎這幅畫的特徵是自上層流向下層、傾斜角度和緩的河川，河寬自上游往下游漸廣。船隻前進的方向落在連結中層左上與右下的對角線上，就橫渡河面的角度來說相當適切；馬伕與馬則正往河川下游方向前進，沿著河川的水流，可感受到他們從方才身處的渡口步行至此處所花費的時間。河岸與船隻前進的方向及富士山稜線的交會，帶出了遠近感。

玉川（多摩川）*10 自古以來便是相當寬的一條河，當時為了防衛江戶的西邊而未搭橋，一直到明治時代為止共有39處渡口（碼頭）。對當時每天搭乘渡船的人來說，這幅作品應是既寫實、也開啟了幻想的趣味畫作。

*10「多摩川」　源頭位於山梨縣，流經武藏野後注入東京灣，是全長138公里的一級河川，下流處位於東京都與神奈川縣交界。多摩川這稱呼適用於位於奧多摩湖以下的下游，上游則被稱為丹波川，被認為是多摩川的語源之一*11。也有另一說指出位於府中的武藏國總社「大國魂神社」中的「靈」或「魂」才是多摩川的語源*12。而江戶時代最常見的稱呼「玉川」則得名於意指美麗玉石的「tama（タマ）」一詞。玉川這個名字現今依舊可見於「玉川上水」與「二子玉川」這幾處地名中。

*11「丹波川」　丹波川的日文讀音為「tabagawa」，而多摩川的讀音則是「tamagawa」。（譯註）

*12「大國魂神社」　「靈」與「魂」的日文可讀做「tama」，多摩川的「多摩」讀音也為「tama」。（譯註）

葛飾北齋　富嶽百景　木節孔中的富士山／大都會博物館（紐約）
從木板門洞中照入的光線，將富士山倒映於紙拉門上，將針孔相機現象畫入作品中的北齋，當時或許聽說過自荷蘭傳入日本的相機原型「暗箱」。

4 - ③

對焦於寬廣視野中
所有範圍的
「廣角鏡頭視角」

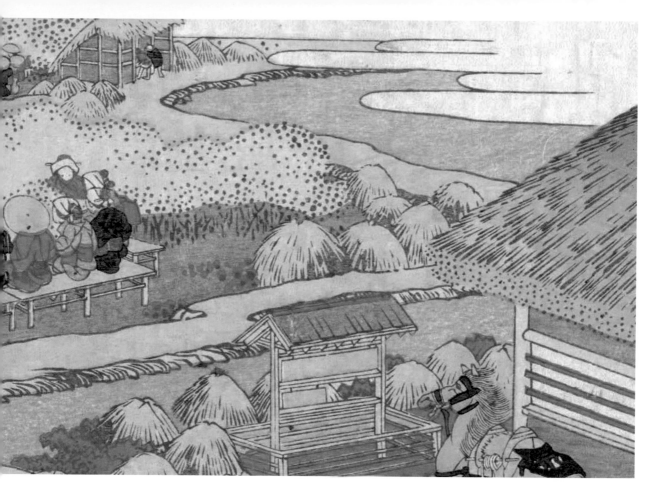

葛飾北齋　富嶽三十六景　駿州片倉茶園的富士山（局部）
將北齋的畫作放大來看，細部的描繪相當精巧，深具魅力。

視野寬闊、對焦範圍含括眼前至遠處的廣角鏡頭，有別於望遠鏡頭，適用於畫面中含有豐富資訊的畫作。《富嶽三十六景》中也可見到為達此目的而創作的作品，北齋多元的視角變化讓人驚豔。這種將眼前所有範圍加以對焦的視角，讓人聯想到以電影《羅生門》及《七武士》聞名全球的日本導演──黑澤明。他廣為人知且擅長的一項手法，便是在大量照明下縮小光圈，將焦點對焦於鏡頭內全部範圍的泛焦鏡頭*1。

*1「廣角鏡頭與泛焦」　泛焦是在攝影與電影中，將焦點聚焦在近處至遠方的大範圍來取景的技法。鏡頭對焦的範圍為「景深」，藉由縮小光圈或使用焦距短的廣角鏡頭，便能拉長景深。

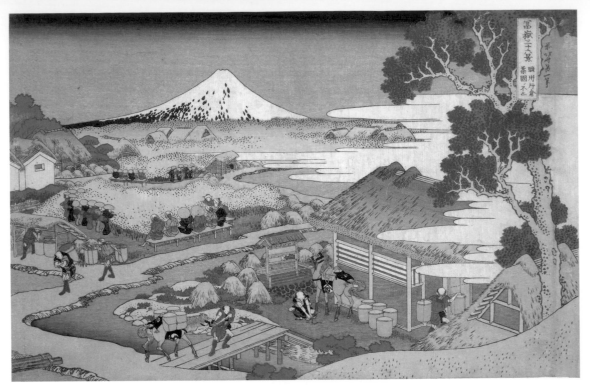

葛飾北齋　富嶽三十六景　駿州片倉茶園的富士山／大都會博物館（紐約）
● 絕非天馬行空，紀實江戶時代採茶風土民情之作
駿州是浪曲[2]《次郎長傳》「踏上旅程，駿河國茶香[3]」中唱到的駿河，也是今日的靜岡縣。▌位於富士山山腳、在取道富士市通往富士宮市的西富士道路（國道139號線）上，可見片倉公車站（富士急行巴士），與公車站相隔一條路的對向（大淵），今日依舊是一整片茶園，迎面同時可見富士山。▌此外，最靠近片倉的火車站（4公里）是通往身延（可參照P.214〈身延川裏富士〉）的身延線入山瀨站，繼續往山間前進便可抵達鰍澤（可參照P.146〈甲州石班澤〉）。

景深無限廣的〈駿州片倉茶園的富士山〉

　　〈駿州片倉茶園的富士山〉這幅作品正如標題所示，描繪的是茶園的景觀。畫面中可見茶園中勞動的人群，以及遠方積雪呈現斑點狀的富士山，是一幅就連遠處景色細節都能加以玩味的畫作。

　　但也有人以「夏日腳步將近八十八夜，原野山間嫩草茂盛，遠處不正是採茶的採茶人嗎」（夏も近づく八十八夜　野にも山にも若葉が茂るあれに見えるは茶摘みじゃないか）這首歌謠[4]為依據，批評這幅畫作的內容並不正確。因為自立春後算起的第88天是嫩葉探頭的季節，但茶園看起來卻像秋天一樣呈現一整片的金黃色；富士山上的積雪量也不少，以季節上來說顯得極不自然。確實即便細節描繪得再怎麼精確，若是與事實有所出入的話就沒有意義了，但北齋是會因為構圖而移動富士山位置的人，

*2「浪曲」　日本民間的說唱表演藝術，在三味線的伴奏下由單人進行說唱。（譯註）

*3「次郎長傳」　這句是浪曲師廣澤虎造的浪曲《次郎長傳》中開頭第一句話。（譯註）

*4「採茶」（茶摘み）　為明治45年（1912）以尋常小學校教唱歌曲問世的文部省（譯註：相當於台灣的教育部）教唱歌曲。作詞、作曲者均不詳。2007年入選為「日本歌曲百選」之一。

所以也能解釋成這是出於他個人判斷的結果。

　　另一方面也有人指出，這可能是因為一廂情願認定採茶時節必定是初夏所造成的誤解。根據熟知製茶人士的說法，至江戶時代為止，焙茶作為為人所愛的日常飲品，使用的是夏天過後茶葉變硬、兒茶素也相當豐富的秋冬番茶。初夏時期摘採的新茶，在江戶時代是新鮮的奢侈品，是為了討德川家康歡心才少量生產的茶，一般人日常所飲用的據說多半是焙茶。現代在採收了嫩葉的一番茶後，會再陸續採收二番茶、三番茶，並持續採收至秋冬的秋冬番茶*5。江戶時代將生茶葉發酵之前會先拿去炒，以這種製茶法生產出來的美味秋冬番茶相當受到歡迎。這幅畫的近景中可見小屋的搬運風景，搬運的就是收成後要拿來炒的茶葉。一般老百姓中也帶自嘲意味地流傳著「十七十八無醜女，粗茶新沏味也香」這句話，足見在秋冬收成茶葉在當時是相當普遍的行為。

　　這麼一來，這幅畫中的江戶時代茶園，秋季才正是採收旺季，金黃色的茶葉與富士山的積雪也顯示秋意正濃，可認定是一幅內容描繪正確的畫作。就結果來看，這幅畫是記錄下江戶時代風土民情、極為珍貴的一幅作品，但在此後80年誕生的小學教唱歌曲的教育效果影響下，導致產茶地以外的人在今日依舊對事實有所誤解。畫面中綿延至遠方的茶園看似不若現代井然有序，是由於此為工業化之前的景觀；採茶的女性有一半是坐著的，是因為在以手工摘採茶葉的時代，就連長得較低的茶葉也會仔細摘採。

　　北齋的風景畫常具備很搶眼的大膽面向，所以即便是以記錄方式描繪的畫，也會有人帶著懷疑的目光檢視。近來北齋有不少描繪得準確又精細的畫作被廣為介紹，面對他多元的才能，世人才剛踏上了理解的第一步。

＊5「採茶期」
冬春番茶1月1日～3月9日
一番茶3月10日
二番茶6月1日～7月31日
三番茶8月1日～9月10日
四番茶9月11日～10月20日
秋冬番茶10月21日～12月31日
（農林水產省）

駿州片倉茶園的富士山【分析圖】──又一幅Z字形構圖，將觀者視線導向富士山　將這幅畫以「三分割法」切割後，上層為富士山、中層為採茶風景、下層則是背上屯著要運至小屋的馬匹與馬伕，北齋描繪了從採收到加工的過程。▌此外，這幅構圖透過Z字形將觀者視線引導向富士山，強化景深的同時，也將中層與下層串連起來，畫面中勞動人群呈現出的動作與方向各異。而構圖中重要的斜線則是透過縱橫分割線上的交點決定的。

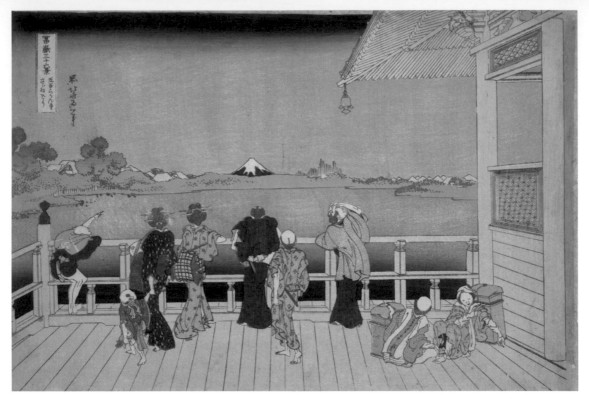

葛飾北齋　富嶽三十六景　五百羅漢寺蠑螺堂（五百らかん寺さざゐどう）／大都會博物館（紐約）

● 將觀畫者視線收攏至中心的富士山，宛如使用了廣角鏡頭

五百羅漢寺是位於現今的江東區大島（都營新宿線東大島站附近）、禪宗三派之一的黃檗宗（另外兩派為曹洞宗與臨繼宗）寺廟，廟中圍繞釋迦佛的500尊羅漢像，因天保大火而遷移至今日的目黑。▌這間寺廟因有德川吉宗*6的後援資助，所以廟的宗紋是德川家的三葉葵。▌「蠑螺堂」為這間廟的俗稱，得名自寺廟恰似蠑螺的結構，正式名稱為三匝堂。「匝」讀做「meguru（めぐる）」*7，繞著螺旋狀的殿內行走三圈、參拜過100尊觀音像後，可於最頂層觀賞到富士山，相當受到好評，而相同構造的塔殿也可見於日本各地，其中幾處保存至現代，但在目黑的五百羅漢寺中已不復見。螺旋塔也可見於達文西的設計圖中，是結構相當罕見的建築。

自左右方匯聚視線的〈五百羅漢寺蠑螺堂〉

　　觀賞〈五百羅漢寺蠑螺堂〉時，視線會匯聚於正面的富士山，是看過一眼後便難以忘懷的作品。北齋在這幅畫中使用了他40多歲時所習得、被稱為「浮繪」*8的西方遠近法。浮繪的精準度不如透視法中的單點透視圖，但這幅畫中卻找不到破綻，原因在於其構圖相當穩定。關於構圖的說明留待【分析圖】中解說，在此我先針對本章主題，也就是等同廣角鏡頭的視野是如何被運用於這幅畫中來進行說明。

　　這幅畫傳遞出將兩個面向整合為一的目的，而這兩個面向分別是橫向

*6「德川吉宗」　德川幕府的第八代將軍。（譯註）

*7「匝」　「meguru（めぐる）」在日文中有「繞行」之意。（譯註）

*8「浮繪」　受到西方遠近法（單點透視法）影響的浮世繪創作形式之一，與古來的日本畫相較之下景深受到強調，讓畫作看上去像是浮起來一樣，因而得名浮繪。這樣的創作形式在18世紀前半透過受到西方畫作影響的中國畫傳入日本，並在道地的西方遠近法登場後衰退。北齋在以德川春朗為名號的時期發表了11幅浮繪作品，當時似乎相當受到好評，曾多次再刷。

展示的人物趣味性，以及將視線引導至富士山上的景深。觀賞者的視線若是過於集中於人物上，那麼地點的特徵便會受到忽略。首先看到位於左側的小夥子，他的手指向斜前方，正在對其他人說話。這個小夥子在《富嶽三十六景》中屢屢登場，是一位舞台的劇情解說員；站在隔壁、並肩靠著扶手的女性則是望向出聲的小夥子，隔壁的男性則是將臉朝下，目光不曉得聚集在什麼東西上。位於右側、披著和服外套的另一位男性則是手撓著頭，朝無關緊要的方向望去，不知道在找些什麼；而隨著坐在後方地板、往上看的男性目光望去，會發現有個鳥巢，小夥子手指的方向也正是這個鳥巢。所有人都是為了觀賞富士山才靠在扶手邊，但畫面卻捕捉到因為意外插曲而轉移視線的瞬間。這點正如《北齋漫畫》中呈現的，北齋相當擅長、也偏好捕捉這樣的瞬間，並將其納入畫中。

　　濡緣 *9 木地板上的放射線條，將往橫向散開的視線整合起來，讓方向得以導向富士山，而觀畫者又是從觀賞富士山的人物背後觀看，極富巧思。這幅畫之所以看起來像使用了廣角鏡頭一樣，是因為單點透視本來就會在定焦鏡頭中受到強調，再加上視角廣的廣角鏡頭會從四周匯聚至一點上，讓引導視線的方式極富動態感。此外，按下快門時易於對焦這點也是廣角鏡頭的優勢。上述分析是建立在將北齋的觀察視角視為廣角鏡頭的情況，他的視角可從廣角變換到望遠，這種為了呈現出最佳畫面的講究讓人著實感動。

*9「濡緣」 日本的建築形式中，內部空間與外部空間之間存有具備走廊機能的「緣側」。建築物的柱子或屋簷外側的緣側下雨時會被打濕，所以稱為「濡緣」或「外緣」，以現代來說就像是陽台一樣。北齋的畫中雖描繪了伸向外側的濡緣，但現存於同寺的文獻中記載的卻是位於柱子內側的迴廊形式結構，兩者有所出入。不過因為濡緣在結構上是可以拆卸的，因此也無法斷言廟中過去沒有濡緣。

五百羅漢寺蠑螺堂【分析圖】——雖非精準的單點透視法，構圖仍毫無破綻 將畫面水平三等分後，可見富士山及主要人物集中於中層，畫面水平中心線則與人頭高度及左側欄杆上的擬寶珠高度相同。人物被分配在將畫面垂直三等分後，各區塊的對分與四等分線上，人物姿勢與腳的方向則由對角線來決定，畫面中反覆出現的小三角形建構出了韻律感。▎觀賞者共有九人，當中的關鍵人物便屬位於中心線上、腰間插著小刀的便裝武士，他的視線直望向富士山，將多元的人物整合起來。左側小夥子手指的方向並非富士山，而是鳥巢。▎從天空覆蓋下來的整片普魯士藍暈染，以及自欄杆下方往上升起的黑色暈染構成兩種漸層效果、包夾住富士山，充分發揮出遠近感。這幅畫雖未採用西方精準的單點透視法，但遠近效果相當充足，構圖上找不到破綻，相當精巧，也難怪西方的畫家會對北齋感到驚豔。

也用於廣角視野的消除手法〈相州江之嶌〉、〈甲州犬目隘口〉

　　《富嶽三十六景》中的〈相州江之嶌〉以及〈甲州犬目隘口〉這兩幅風景畫好似用廣角鏡頭拍攝的風景明信片，但與其他描繪這兩地的畫家作品相較之下，北齋有著強烈的個人堅持，他並不想讓自己的作品單純只是彷彿風景明信片般（典型）的名所繪。

　　〈相州江之嶌〉中描繪的是以步行方式或乘轎、騎馬的人行走於退潮後的路上，前往參拜的光景。海中參拜道路左右兩側的海水光芒是以白色點描方式呈現，相當美麗，是這幅畫中的看頭。打從源賴朝[*10]掌權以來，江島神社便受到北条政權的代代庇護，神社中供奉的主神是掌管歌舞音樂的辯才天（弁財天），江戶時代歌舞伎的市村座及中村座，曾將石塔獻納於此，學習淨瑠璃或習舞的人也會到此參拜。

　　這幅畫有兩處異於其他描繪江之島的作品，其一是島的入口處不見鳥居。根據文獻記載，江島神社的鳥居建立於1747年，並於1821年重建；北齋在37歲時描繪的江之島畫中並未見到鳥居，而他在將近60歲時又進行一次寫生之旅，不過鳥居是在他61歲時重建的，因此這幅描繪於他70歲左右的畫作，應是他記憶中的江之島模樣。另一項不同處在於，畫中並未呈現出江之島的整體樣貌，而是捨去左半部，讓鮮少能看見的美麗海中參拜道路顯得更大，是極為大膽的構圖判斷。

葛飾北齋　狂歌摺本　柳絲之中　江島春望（1797）／東京國立博物館
這幅作品的落款為「北齋宗理」，是北齋自立門戶不久後參與製作、由諸多著名歌人與畫家提供作品的狂歌集裡的一幅插畫。眼前左方的海浪打開了他這輩子都對波浪抱持高度興趣的大門。位於富士山下方的小島是江之島，退潮後走在海中參拜道路上的人影看起來相當小。透過這幅畫可判斷當時鳥居已不復在。
圖片來源：ColBase（https://colbase.nich.go.jp/）

＊10「源賴朝」　鎌倉幕府的首任徵夷大將軍，也是日本幕府制度的建立者。（譯註）

飾北齋　富嶽三十六景　相州江之嶌／大都會博物館（紐約）
● 捨去江之島左半部，讓罕見的海中參拜道路顯得更大的大膽構圖

相州就是相模國，為今日神奈川縣藤澤市。┃ 位於江之島的江島神社，主神辯才天是日本二大辯才天（江島神社、嚴島神社、竹生島神社）之一，自古以來香火鼎盛，特別受到源賴朝以後的鎌倉幕府代代將軍與執政者信仰。┃ 鎌倉時代的《吾妻鏡》*11中，也可見退潮時從片瀨的沙灘渡海步行至江之島的敘述；但明治時代架橋後，海中參拜道路消失，可見於這幅畫中的三重塔也因為明治初年的神佛分離政策而遭拆除。

＊11「吾妻鏡」　由鎌倉幕府官方編撰，記錄鎌倉幕府歷史的一部編年體史書。（譯註）

〈相州江之嶌〉【分析圖】
── 左二右一的精美構圖

透過「三分割法」來看，畫面下層為海中參拜道路與參拜者，中層為江之島與富士山；就比例分配來看，左邊的2/3為江之島，右邊的1/3為水平線與富士山，是採三等分割的精美構圖。┃ 彎彎曲曲的海中參拜道路，在遠處逐漸變小，營造出遠近感，右方帆船構成的三角形由下指向富士山，誘發觀者的注視。

葛飾北齋　富嶽三十六景　甲州犬目隘口（甲州犬目峠）／大都會博物館（紐約）

● 「少即是多」減法美學，極具現代感

甲州是甲斐國，為今日的山梨縣。甲州街道以江戶日本橋為起點，途經內藤新宿、府中、八王子後通往甲府，終點為諏訪，是德川家康入主江戶時建造的幹道。部分甲州街道與中央自動車道平行且交錯，為今日的國道20號線。｜犬目宿（今日的犬目町）位於自上野原宿（今日的上野原市）再往前行、但尚未抵大月宿（今日的大月市）之處，越過險峻的隘口後映入眼簾的富士山，為旅人帶來了慰藉。

＊12「日本三大奇橋・猿橋」
三奇橋指自古以來結構奇特的木橋，分別為猿橋（山梨縣大月市）、錦帶橋（山口縣岩國市）、愛本橋（富山縣黑部市），而愛本橋已不復在。猿橋據傳13世紀以前便已存在、是最古老的一座橋，橋的深處谷底不見橋墩，而是採取將木材自左右兩岸架出去，於其上再層層向前堆疊木材所建成的刎橋結構。建築師隈研吾在1994年建於高知縣檮原町的「木橋博物館」的設計中，便採用這種古橋結構、使其再度復活，在當時引發話題。

＊13「少即是多」（Less is more）　這句話是現代主義的代表性建築師、同時也擔任過包浩斯校長的密斯・凡德羅（Ludwig Mies van der Rohe, 1886-1969）留下的名言，傳達出現代設計中將簡潔視為美感與富足的特徵，這句話應用的領域不僅限於建築，在今日是全球所有現代設計範疇中的共通用語。

　　另一幅〈甲州犬目隘口〉描繪的，則是自甲州街道犬目宿附近的隘口觀看到的富士山。此地現在不斷開發為住宅區，已不見往昔風貌；不過北齋也曾將靠近犬目宿與大月宿之間的猿橋宿、並橫跨桂川的日本三奇橋之一的猿橋＊12納入畫中，那一帶還保有當時的氛圍。曾率領農民起義的犬目兵助之墳就位於犬目町，此地便為北齋觀賞富士山的地點。

　　歌川廣重也曾仿效北齋，晚年時兩度出版以富士山為主題的36幅系列畫作，此地也被他兩度納入畫中。他的兩幅畫均描繪出眼前的山巒及山谷間的桂川，其中一幅還畫下了茶屋，是相當貼心的旅行指南。然而北齋在畫中卻讓湧升起的霧遮住山巒與河川，強調富士山與隘口。與廣重的貼心相較之下，北齋選擇遵從自身的美學基準創作，就如同現代設計中「少即是多」＊13這句名言，北齋下的判斷是減法式發想，極具現代感。

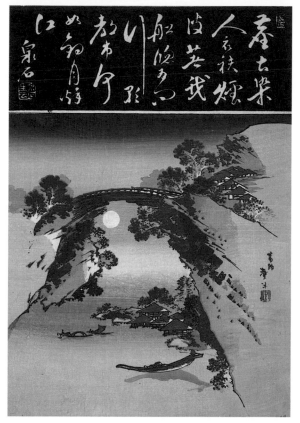

葛飾北齋　漢詩摺物　猿橋／大都會博物館（紐約）
這幅將普魯士藍暈染與月亮搭配的畫作相當美麗。漢詩作者為鷹見泉石（1785-1858），他是侍奉在幕府擔任要職的古河藩主土井父子兩人的家老，也是位居政治、外交中樞的人物。鷹見泉石精於漢學與蘭學，也是一位文化人，曾經手編輯其主君土井利位研究雪的結晶後撰述的自然科學書籍《雪華圖說》。渡邊華山為他繪製的肖像畫相當著名。

甲州犬目隘口【分析圖】──坡道角度的變化點，與垂直的三等分線重疊　透過「三分割法」來看這幅畫，下層有自山腳走來的兩位男性與馬匹，中層可見現身於霧靄另一端的富士山及正翻越山嶺的兩位女性，上層則是富士山的山頂。┃隘口道路的坡度自左方開始漸漸變陡，朝向右方逐漸變大的角度變化，與垂直的三等分線一致。

葛飾北齋　大幅錦繪　桔梗與蜻蜓（大判錦絵　桔梗に蜻蛉，約1832）／大都會博物館（紐約）

4-④

宛如透過放大鏡觀察的「微距鏡頭效果」

　　北齋的魅力不僅限於風景畫，也可見於他精準地將近在身邊的花鳥蟲魚描繪得活靈活現的技巧中。北齋被引介至西方後，為印象派畫家帶來影響這一點廣為人知，而新藝術運動的設計師們，也同樣深深著迷於北齋筆下描繪的自然世界，並將其應用於自身作品中。北齋筆下特寫的描繪就像透過「微距鏡頭」觀看一樣，充滿了趣味，細緻的創作綻放出魅力。

在秋風中搖擺的細緻描繪〈桔梗與蜻蜓〉

出版《富嶽三十六景》的同一時期，北齋透過同一位出版商西村屋與八出版了一系列以花鳥畫為主題的錦繪。此系列作品與《富嶽三十六景》一樣同為大尺寸（26.0×38.8公分）的橫幅畫，其中五幅是以細膩線條描繪的花朵與蟲隻，兩幅是以大膽的筆觸描繪的花與鳥，另外三幅則只描繪了花朵，共計十幅作品。不曉得是否因為這些作品廣受好評，日後又出版了十幅略小的中型尺寸（29.3×19.0公分）直幅花鳥畫系列作。

這一節中介紹的〈桔梗與蜻蜓〉與〈牡丹與蝴蝶〉，是與〈菊花與虻蟲〉、〈鳶尾花與蚤斯〉、〈牽牛花與青蛙〉等同系列的大尺寸橫幅系列畫作。每幅畫中描繪的細緻新鮮花朵均呈現出不同質感，在風中擺動的柔嫩花瓣間穿梭的蝴蝶與蜻蜓，以及停駐葉片或花莖上、惹人憐愛的小蟲，都有細緻且精準的魅力。

值得一提的是，不要忘卻這些作品背後的木版畫工匠技術。浮世繪版畫的雕版師，將北齋筆下勾勒出的微小生命的細膩線條雕刻於版木上，刷版師再將線條如實地轉印至和紙上。現代日本在各個領域依舊被盛讚具備高品質，這些沒沒無聞工匠們的手工技藝精準度，讓人見識到日本人細膩感性的根源。

Tiffany & Co. 銀器（1878）／芝加哥美術館
Tiffany & Co.至今依舊相當小心翼翼地收藏著《北齋漫畫》等北齋作品，也曾自豪地公開表示受到北齋影響。

大幅錦繪　桔梗與蜻蜓（局部）
北齋運用宛如畫筆勾勒出的細線，描繪自然中的蜻蜓與桔梗，這手法讓人感覺歐美的插畫家應有受其影響，具備超越時代的現代性。蜻蜓翅膀上的破損相當寫實，這點與蜻蜓望向觀者的詼諧感均得自北齋的觀察力。

西方人對於自古希臘藝術以來的傳統相當自豪，而他們驚豔於日本的大眾藝術與複製技術的內容豐富多元後，便致力於加以吸收，此即19世紀末的日本主義風潮。

北齋之所以會被西方人發現，是因為掀起了前一股日本熱潮的陶瓷器，用他的《北齋漫畫》捆包，當時也正好是西方對於嶄新的印刷技術產生興趣的時期。英國的威廉・莫里斯（William Morris、1834-1896）提倡效法中世紀工匠的手工技術，他本人也專注於製作帶有美麗插畫的裝幀書；在法國則有羅特列克（1864-1901）與慕夏（1860-1939）運用新發明的大尺寸多色石版印刷來製作海報，是社會整體相當關切複製藝術可能性的時期。西方的藝術家與工匠，則將焦點放到陌生國度日本的畫家筆下浮世繪中描繪的大自然上，當中尤以北齋的蟲魚繪是他們盡其所能吸收學習的對象。

在《富嶽百景》系列作品中，帶有偏愛鷹獵的武士社會風格、描繪了初夢*1 的〈夢中的富士山〉，以及《北齋漫畫》中取材自《平家物語》、描繪造訪祇王庵的佛御前的〈嵯峨野〉，還有源義經在壇浦之戰中飛跨於兩艘船之間的〈八艘飛〉中，均可見識到北齋傑出的觀察力。不光是惹人憐愛的小蟲小鳥，就連威武的猛禽與武士的魅力，也在北齋精細的描繪下發揮得淋漓盡致，不論彩色或黑白作品，都充滿了觀賞的趣味。

大尺寸錦繪　菊花與虻蟲（菊に虻，局部）
虻蟲翅膀上的紋路也被細緻地描繪出來。

葛飾北齋　大尺寸錦繪　菊花與虻蟲／芝加哥美術館
畫中描繪的世界讓人好似要與蟲子一起被吸進去一般。

葛飾北齋　富嶽百景　夢中的富士山（夢の不二）／紐約公共圖書館
這幅畫像是用放大鏡入微地觀察，細緻描繪出了老鷹與帝雉的羽毛，而這兩者的羽毛自
古以來使用於武器的箭羽或做為裝飾。右上方可見不明顯的富士山。

*2「平清盛」 日本平安時代
後期的武將，伊勢平氏領袖平忠
盛的長子，平氏一族在他的帶領
下邁向政治中心；此外他也是在
源賴朝開創鎌倉幕府前，日本第
一位實現武家政治的人物。（譯
註）

*3「祇王祇女、佛御前」 祇
王祇女是當時京城相當出名的舞
伎姐妹花，深得平清盛寵愛，卻
在平清盛將注意力轉向同為舞伎
的佛御前身上後失寵，於是落腳
日後成為祇王寺的往生院隱居。

葛飾北齋　北齋漫畫　佛御前於嵯峨野尋訪祇王祇女／大都會博物館（紐約）
左頁遠處的兩人是失去平清盛*2 的寵愛後，出家並落腳於嵯峨野僧庵的祇王祇女，右頁
則是前來造訪兩人的佛御前*3。畫中野草密度極高，與空白處對比顯得相當顯眼。

葛飾北齋　北齋漫畫　八艘飛之圖／大都會博物館（紐約）
這幅圖是將左右跨頁旋轉90度後呈現直幅的頁面下半部，描繪源義經身穿盔甲，自一艘
船飛跳至另一艘船上的情景。日本盔甲魅力所在的精細做工，也被描繪了出來。

以風雅與興趣為取向、竭盡奢華之能事的〈狂歌摺物〉

狂歌摺物是北齋相當擅長的領域，也是一般人鮮少聽說過的浮世繪版畫類型之一，製作時除了用色毫不手軟，更會使用金箔與雲母，並運用空摺與壓花技法，堪稱講究技術與工法的工藝品，是帶有相當多裝飾性作品的木版畫。

摺物的類型除了狂歌同好間互相分送的的狂歌摺物外，還有為浮世繪版畫帶來多色印刷契機的繪曆*⁴，以及越後屋等大規模店家為達宣傳效果製作的引札（可參照P.126），若將現代用途多樣的印刷品也算入的話，內容可說是相當多元。前述印刷品的共通點便是均為木版畫，不過這些類型的木版畫並不像役者繪、美人畫或名所繪會被擺在店面、標價販售，全部都是免費分送的。

當中尤以狂歌摺物具有明顯極盡奢華能事的特徵，提到「摺物」時，一般指的都是狂歌摺物。狂歌*⁵的起源可追溯至平安時代，是將和歌創作加入諷刺與詼諧要素，帶有引人發笑的機智感，在江戶時代相當受到支持，盛極一時。而為狂歌加入插畫的色紙*⁶便是狂歌摺物。狂歌摺物只在同好間分送，因此無需顧慮不知來頭為何的買家，自成一個狂歌師與畫家得以貫徹個人美學風格的興趣世界，這種意不在賺錢、不惜成本的表現被視為一種相當風雅的行為。

在狂歌摺物領域中大為活躍的便屬北齋及其弟子們。在稍早的時代，則有喜多川歌麿與北齋的老師勝川春章風靡一時。年輕時以「宗理」名號進行創作的北齋，據說曾與加入了著名出版商蔦屋重三郎主導的狂歌團體「吉原連」的歌麿聯手創作過。蔦屋很早便注意到北齋，自發性地將北齋納入同好的一員。

狂歌的創作方式，是將以《百人一首》為主、廣為人知的和歌為基底的本歌取*⁷手法，因此若沒有和歌的知識，別說創作狂歌，就連其他人的作品都無法理解、也無法為其繪製插圖。北齋畫作中之所以可見諸多以和歌或古典文學為題材的作品，便是出於他在繪製讀本插畫前曾接觸過狂歌的影響。

參加狂歌同好團體的成員可見幕府官員、旗本*⁸、文人、畫家、商人或旅舍主人，跨越了身分藩籬，在士農工商劃分得極為分明的時代中，僅以才華為標準而結成並相互較勁的團體未曾斷絕，相當風雅並教人玩味。狂歌於現代雖已不見過去的盛況，但培里的黑船來航時的這句狂歌「上喜撰（蒸汽船）喚醒太平夢，喝上四杯便再難眠。」（泰平の眠りを覚ます上喜撰たった四杯で夜も眠れず）可見於教科書中，在宴席上也偶能聽人

*4「繪曆」 將區分出大月（30天）、小月（29天）的陰曆加入畫中的月曆，江戶時代曾大量生產。月曆的販售受幕府嚴格管控，而繪曆因是做為贈品，在製作上講究精緻。鈴木春信增加用色數創作的作品極受歡迎，日後發展為浮世繪中的錦繪。

*5「狂歌」 以五、七、五的音節進行創作的短歌，內容中寄託社會諷刺並充滿詼諧，在江戶時代（特別是天明年間）大為流行，其內容簡單明瞭，且不失通達世俗人情的輕鬆感，相當受到好評。最為著名的狂歌是大田南畝（大田蜀山人）的「世上最為喧鬧莫出於蚊，嗡嗡作響徹夜難眠」（世の中に蚊ほどうるさきものはなしぶんぶといふて夜もねられず），內容嘲諷的是松平定信（譯註：江戶時代的大名、政治家，是陸奧國白河藩第三代藩主，也是江戶幕府第八代將軍德川吉宗的孫子）在寬政改革中提倡的「質樸簡約、獎勵文武」。同一時期另一首作者不詳的「白河水過清，魚群難棲居，昔日濁沼教人惜」（白河の清きに魚もすみかねてもとのにごりし田沼恋しき）也為隱忍多時的老百姓抒發了心聲。

*6「色紙」 專門用於書寫和歌、俳句、書畫的四方形厚紙。（譯註）

*7「本歌取」 創作和歌的技法之一，指在自身創作的和歌中引用有名的古和歌（本歌）當中的一至兩句。（譯註）

*8「旗本」 江戶時代將軍的直屬武士，其領地雖不滿一萬石，但有面見將軍的資格。（譯註）

說到「睡眠之樂樂無比，俗世傻子勤做工」（世の中に寝るほど楽はなかりけり浮世の馬鹿は起きて働く），狂歌極盡詼諧之能事的內容超越了時代、流傳至今。

葛飾北齋　狂歌摺物　操偶師與棋盤上的人偶（人形遣いと碁盤上の人形）／芝加哥美術館
被添加於色紙整體的金箔給人豪華的感覺，施加於畫中棋盤側面上的金箔則採用空摺技法，
浮現出立體的圖樣，帶來三度空間效果。服飾上的花紋也相當搶眼，既鮮豔又華麗，是屬於
豪華工藝品類的狂歌摺物。

第 5 章
季節與人

藝術必須與人性同在。

奇努瓦・阿契貝

Art should be on the side of humanity.
Chinua Achebe

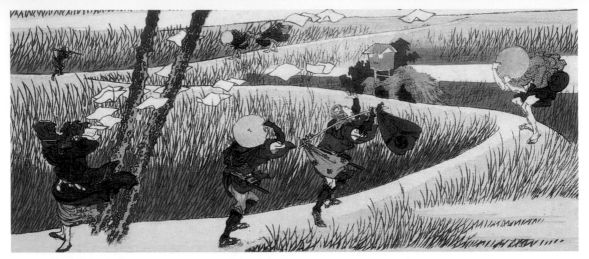

（上）富嶽三十六景　駿州江尻（局部）　　（下）富嶽三十六景　登戶浦（局部）

5-①

充滿歡笑與愛的「人情味」

北齋富有幽默感、通曉人情這一點透過其眾多作品廣為人知，不過他的畫作中並不僅有滑稽感，北齋銳利地捕捉各個年齡、職業、性別的人物行為舉止，並精確地呈現於畫中，這點讓看重素描的法國印象派畫家竇加大為感嘆，也是讓著名畫家們感到驚豔的北齋真功夫所在。《富嶽三十六景》確立了風景畫的地位，這系列作品中除了充滿邏輯的構圖，更是處處可見對於人的關切，這也是北齋的作品之所以可超越時代，至今依舊深深吸引全世界的重要因素。

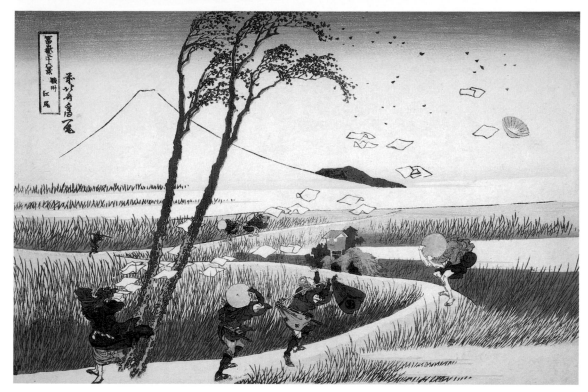

葛飾北齋　富嶽三十六景　駿州江尻／芝加哥美術館

● 七十而從心所欲的畫家，意不在描繪風景名勝，而在富士山腳亂竄的小人物

建立於靜岡縣巴川河口的宿場町駿州江尻是東海道上的第18個宿場，為今日的靜岡市清水區。清水的港灣事業極為繁盛，當時海運已相當發達，清水次郎長在幕末的江戶無血開城之際曾受勝海舟*1請託，協助維持了混亂的江戶治安，此處便是由他管控的繁華之地。┃ 日木平與三保松原是清水觀賞富士山的著名景點，但北齋刻意選擇了江尻宿的寂寥郊外，描繪被從富士山吹來的強風耍得團團轉的人物身影。┃ 這幅畫讓人理解到年屆70的老畫家關注的焦點不在於名勝導覽，而是在富士山腳亂竄的人物身上，是極富幽默感的作品。

*1「勝海舟」　江戶時代末期至明治時代初期的政治家，曾建議末代將軍德川慶喜順應大勢，對朝廷東征軍獻城投降，並以幕府的代表身分與政府軍參謀西鄉隆盛進行和平談判，為實現江戶和平開城立下功績。（譯註）

融入北齋幽默感的風景畫傑作〈駿州江尻〉

　　觀賞這幅畫後，除了感受到北齋是一位連看不見的風都想表現出來的桀驁不馴畫家，也能理解他是一位可以擺脫正經八百包袱、發揮幽默感的風趣人物。其實在1834年正月刊行的第12篇《北齋漫畫》中，也有一幅相當類似、標題為「風」的滑稽畫作。《富嶽三十六景》雖是於那二到三年前的1831年開始出版，但兩幅作品應是在差不多時期繪製的。

　　兩幅畫中均可見端莊地壓住被風吹起的和服衣襬的女性，引人注目。現代受到相同情境所擾的，則有瑪麗蓮・夢露壓住裙子這樣聞名全世界的象徵標記，而北齋卻早在100多年前便關注於這種人物姿態上。惡作劇的風掀起的不只是衣襬，〈駿州江尻〉中因頭巾被吹動、導致臉被蓋住的女

性與《北齋漫畫》中的小伙計呈現出相同姿態。《北齋漫畫》中斗笠被吹翻的修行人身影則讓人想到〈駿州江尻〉中斗笠被吹飛而顯得慌慌張張的旅行者，斗笠的一部分還留在這位可憐的旅行者頭上，更添滑稽度。北齋似乎相當中意惡作劇的風這種主題，在其他作品中也反覆描繪了這樣的內容。

畫中地點為駿州江尻這個宿場町，要在此處觀賞富士山，其實有比畫中地點更佳的場所，北齋選擇描繪風的這個地點雖是旅行者通行之處，卻相當煞風景，推測是通往下一個宿場的道路。透過畫面中央一個不知祭拜對象為何的小祠堂，加上這非比尋常的強風來推測，部分研究者認為此處應為有著投水傳說的姥池。無論如何，可以確定的是北齋想描繪的是被稱為「富士山風」*2 的強風，以及被這強風耍得團團轉的人物身影，這一點從懷紙在空中紛飛的大構圖來看不言自明。

白色背景中的富士山是以明確的線條被描繪成白色，傳達出明明風強到讓人連眼睛都睜不開，以及在強風與薄霧中，富士山依舊讓人感受到的存在感。天空中紅褐色的暈染傳達出砂石被風吹得紛飛，與地面上蘆葦地的含蓄藍色之間呈現出男性化的對比，顯得狂放的同時，彼此的顏色也被互相襯托。旅行者們在這經過縝密安排的構圖以及別有用心的選色中顯得活靈活現、相當搶眼，觀畫者在觀賞時，也會不禁被這道看不見的風給捲進去。

*2「富士山風」　也寫作「富士嵐」或「不二嵐」，指沿著富士山脈往下吹的強風。流行於江戶時代的光悅本謠曲*3 的「富士太鼓」（約1595）中有「富士山風吹不絕，山腳櫻花四方散落」（誠の富士おろしに絶えずもまれて、すそ野の桜四方へぱっとちる）這句台詞，或許有人會聯想到被風吹得紛飛的懷紙。此外，大編笠別名「富士笠」，形狀近似富士山。

*3「光悅本謠曲」　江戶初期由當時著名的藝術家本阿彌光悅等人在京都出版的豪華謠曲樂譜。（譯註）

葛飾北齋　北齋漫畫　風／紐約公共圖書館
以《奇想的系譜》（奇想の系譜）聞名、研究日本美術的學者辻惟雄曾提及〈風〉這部作品，將其定位為《北齋漫畫》中呈現出庶民幽默感的典型畫作。

葛飾北齋　北齋麁畫　野分／大都會博物館（紐約）
壓住衣襬的女性以及斗笠被吹飛的人物姿態經常可見於北齋的作品中。

駿州江尻【分析圖】──在分割線與對角線基礎中，描繪出強風吹拂的不穩定感　受強
風吹拂的人物構成小小的倒三角形，帶來不穩定的感覺，但這是北齋為了讓觀者在穩定
的構圖中，感受看不見的風的巧思。┃自腳邊吹起的風落在自左下方往上畫的對角線，
而富士山風則落在自左上方畫下來的對角線，北齋以此為基礎進一步配置抵抗強風吹拂
的樹枝及人物。┃分割線與對角線幫助北齋將其所欲描繪的意象定位於畫面中。

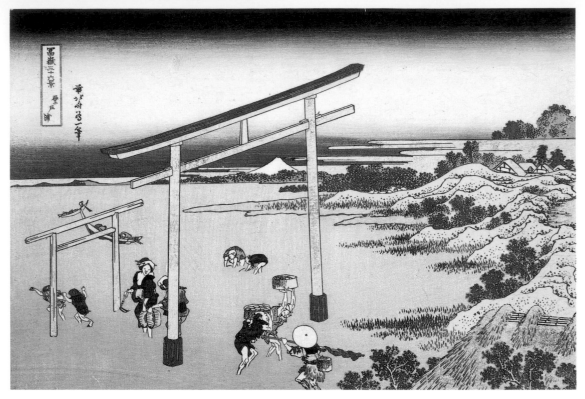

葛飾北齋　富嶽三十六景　登戶浦／芝加哥美術館
● 不自然的立體感，專為拿在手上觀賞的名所繪格式所設計

登戶浦的讀法有兩種，可讀做「nobutoura（のぶとうら）」或「nobotoura（のぼとうら）」。▌ 此地被認為是千葉市中央區登戶的登渡神社，但登渡神社的鳥居並不在海中，有著海中鳥居的，是比較靠近江戶稻毛的淺間宮，因此文化廳在重要文化財〈潮干狩圖〉的說明中，雖然提及了「登戶浦」，但鳥居卻說明是稻毛淺間宮的鳥居。▌ 此地地名誕生於口傳，在江戶時代所指的範圍比現在還廣，跟製作地圖時講究精確的現代之間有所誤差。

彷彿可聽到春季挖貝時鼎沸人聲的〈登戶浦〉

＊4「洋風版畫」　北齋開始嘗試西方畫風的1800年至1806年，是司馬江漢（1747-1818，譯註：日本江戶時代學者與藝術家，以西式手法作畫而聞名於世）等人活躍的西洋畫正盛時期。銅版畫與油畫的創作手法為北齋帶來刺激，完成了數十幅以西方風格的陰影來呈現的系列錦繪風景畫。這系列的著名作品中，有好幾幅可見被稱為「平假名落款」、以草書平假名將標題與署名打橫來寫，看起來像是羅馬字署名的作品。

　　海岸與挖貝似乎是北齋相當中意的題材，自壯年期開始便描繪過好幾次。挖貝在江戶時代是一大盛事，每年舊曆的3月3日到4月為止，一般民眾會與家人朋友一同前往挖貝。若賞花是欣賞櫻花之美、感受春季造訪之樂的休閒活動的話，那挖貝便是前往水溫變暖的海邊，感受貝類與小魚的生命，享受收穫樂趣的娛樂。

　　現在這一帶形成為了促進經濟發展的京濱工業地帶，以及為因應首都人口增加，於是填海造地以增加住宅用地，已失去了往昔的風貌，過去以挖貝勝地聞名的谷津濕地，現已成為野鳥的樂園，座落於灣岸高速公路的內側。當地居民也相當懷念地提到過去每逢春天會搭上小船出海，緬懷在東京灣外海沙洲玩樂的時光；而透過這幅畫描繪的光景，彷彿也可聽見娛

樂稀少的江戶時代民眾們的開朗對話，以及孩子們的歡笑聲。

　　北齋留下好幾幅挖貝的畫作，當中特別引人入勝的便是重要文化財〈潮干狩圖〉。這幅作品是北齋50歲左右時繪製的肉筆畫，當時北齋因研究西洋畫作而受的影響可見於遠景及人物的手腳描繪上。〈登戶浦〉的登場人物之所以為庶民，應當是北齋考量到購買浮世繪的客群為一般大眾，因此描繪出全家總動員的熱鬧景象。另一方面，委託肉筆畫的客人是有錢人，因此畫中描繪的是頭髮梳得整整齊齊、身著盛裝的女性到海邊出遊的光景。雖是同樣的地點，但呈現的是不同的世界，不過這兩幅畫中均可見到天真無邪的孩童身影，或許也反映出北齋的回憶。

　　其他關聯作品還包括洋風版畫*⁴〈從行德鹽海灘眺望登戶濕地〉（ぎょうとくしおはまよりのぼとのひかたをのぞむ），創作於《富嶽三十六景》之後的《千繪之海》*⁵ 中則可見〈下總登戶〉。對出生於武藏國葛飾郡本所*⁶的北齋而言，行德鹽海灘（今日的市川市）及登戶浦都不是太遠的地方，讓人感受到北齋在面對孩提時代以來所熟悉的海邊取樂的庶民身影時，所投注的是關愛的目光。

　　〈登戶浦〉就單點透視來看顯得極不自然，但將印刷成品拿在手上的話，鳥居便會顯得立體，觀看位於鳥居遠處的富士山空間也顯得相當生動。但若將這幅作品放入畫框中、掛到牆上的話便感受不到這一點，與拿在手上的印象截然不同。像這種根據拿在手上的角度不同而製造出錯覺的現象也可見於北齋其他作品中。讀者們在了解到浮世繪並不是為了放在掛軸、裱框或是書籍內來觀賞的前提下，可以試著取得相同尺寸的復刻版或複製畫來觀賞看看。

*5「千繪之海」　出版時期推測與《富嶽三十六景》相同或在其後不久，是一系列描繪大海與河川的各種風貌，以及在該地討生活的漁民生活的錦繪風景畫。目前已確知有十幅，另外還發現了三幅草圖，是期待今後能有更多新發現的名作系列。

*6「江戶時代為止的葛飾範圍」　北齋口中的江戶時代的葛飾，範圍廣到今日的行政區葛飾區無法相比擬的程度，橫跨了今日的東京都葛飾區、墨田區、江東區、江戶川區、茨城縣五霞町、埼玉縣久喜市、幸手市、吉川市、三鄉市、柏市、松戶市、市川市與船橋市；葛飾郡自古代至中世為止屬於下總國，自江戶時代開始則屬武藏國。葛飾郡的總社（譯註：集中於特定區域內的神社的主神，是共同祭祀的神社）為船橋市西船五丁目的葛飾神社。

登戶浦【分析圖】──讓人看不習慣的構圖，為的是讓鳥居更顯壯觀　「三分割法」的下層為近景，中、遠景則安置於中層，中層上方1/4處與上層則是天空和大鳥居，這樣的構圖雖讓人看不習慣，但目的是為了在俯瞰海邊時能讓大鳥居自下方聳立於眼前，並突顯出冠雪的春季富士山。▌對角線上的人物帶出遠近感與景深，呈現和緩弧形的海岸則為畫面帶來變化，將觀者視線導向富士山。

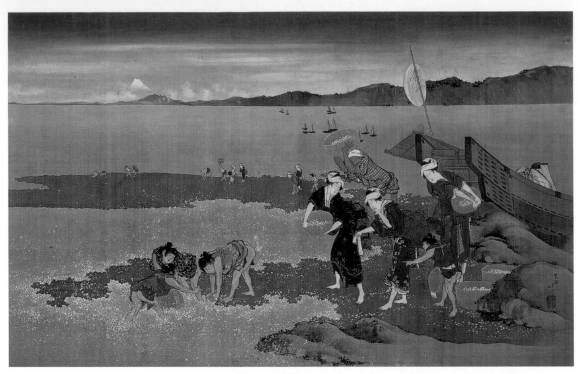

葛飾北齋　肉筆畫　潮干狩圖（約1806-13　重要文化財）／大阪市立美術館
此幅作品為絹本設色單幅畫作，融合北齋的洋風畫技法與美人畫、風俗畫、風景畫於一體，作為文化財獲得了極高的評價。關於當時的標題中提到的「潮干狩」用詞，在說明江戶時代風俗與事物的《守貞謾稿》與《東都歲時記》中被記載道是三月三日（舊曆）的一大盛事，推測是在大型店家或女性顧客多的店家委託下創作的作品。

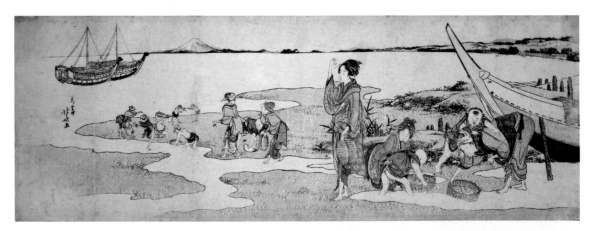

葛飾北齋　摺物　潮干狩／芝加哥美術館
這幅作品的落款為葛飾北齋，與肉筆畫的〈潮干狩圖〉呈現相同的構圖，但遠景的人物被畫得相當大，可以更為清楚地看見在沙灘上進行挖掘的姿態。

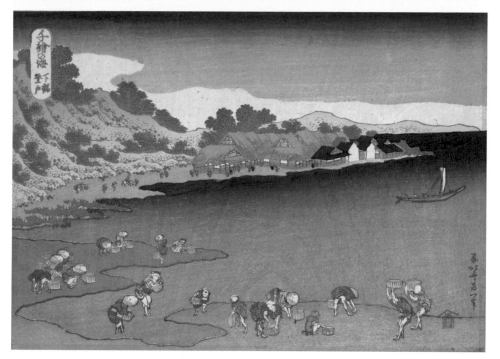

葛飾北齋　千繪之海　下總登戶（1833）／大都會博物館（紐約）

這幅作品是緊接著《富嶽三十六景》出版、描繪河岸海邊漁獲季節風景的系列作品《千繪之海》中的其中一幅。雖同為登戶的風景，但這幅畫中不見富士山或鳥居，從畫中往右方延伸出去的港灣形狀來判斷，應是背向江戶、望向房總半島的風景；此地的烤蛤蜊一直到昭和年代為止，都是諸多商家林立的車站前的名產。

葛飾北齋　摺物　花見／紐約公共圖書館

這幅作品與《富嶽三十六景》中的〈東海道品川御殿山的富士山〉（可參照P.181）呈現相同構圖，眼前可見屋頂及眺望大海，是將群眾加以特寫的畫作，顯示出北齋對於人物觀察是有多麼地感興趣。從樹間可窺探到畫面中央遠處的座席上有位有著大大結髮、彈三味線的女性，這位女性應該是花魁。北齋筆下的世界彷彿身處夢中一般奢華歡樂，讓觀賞者也備感樂趣。

5-②

孕育日本四季文化的
「花鳥風月」、「雪月花」

日本文化源自令外國欽羨的豐饒四季變化，「花鳥風月」*1與「雪月花」*2也是愛好細膩自然之美的日本傳統文化。除了上流階級，商人與百姓也將風雅視為理想，這點透過長久流傳的太田道灌與棣棠花傳說*3便可明白。北齋將「花鳥風月」、「雪月花」畫入《富嶽三十六景》中，使江戶庶民第一次客觀意識到日後被稱為「江戶商人文化」的樣貌，帶來了極大的意識革命。

*1「花鳥風月」 日文中的成語，意指自然界美麗的風景與物體。（譯註）

*2「雪月花」 代表四季之美的冬雪、秋月、春花，意指四季分明的優雅景觀。（譯註）

（上）富嶽三十六景 東海道品川御殿山的富士山（局部）
（下）富嶽三十六景 礫川雪之旦（局部）

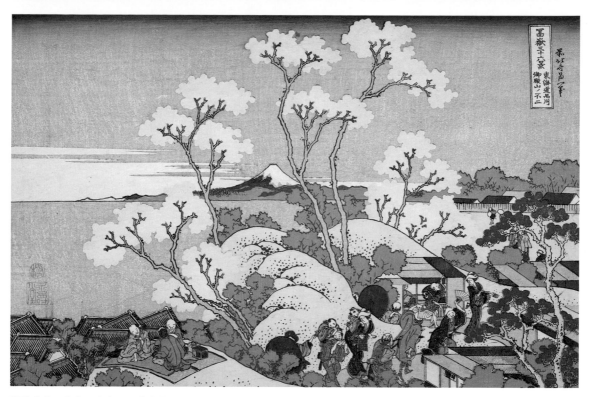

葛飾北齋　富嶽三十六景　東海道品川御殿山的富士山／芝加哥美術館
● 將普通的對稱構圖，搭配擅長的反覆、躍動感、對比等技法，呈現熱鬧的春日光景

這幅作品是《富嶽三十六景》的出版暫告一段落後，因好評而追加的10幅畫作中的一幅，描繪地點為現今東京都品川區北品川4丁目附近。▎此處在江戶初期為將軍宅邸所在地，因而獲名御殿山*4，今日可從國道317號線的斜坡道以及御殿山交番前這些地名，追憶當時風貌；搭乘京急本線通過北品川車站後，從車窗便可看見富士山。

描繪賞花作樂的人物身影
〈東海道品川御殿山的富士山〉

　　春天腳步接近時，大家關心的都是櫻花何時開，滿心期待這一年的賞花季。日本人的賞櫻行為可追溯至《萬葉集》中的記載，此後有宮廷貴族在和歌創作提及賞櫻；戰亂告終的桃山時代，豐臣秀吉聚集了武將，設下盛大的賞櫻宴席。當時的文化是以掌權者為中心發展，老百姓的樂趣不過是在工作空檔瞄一眼花或抬頭看看月亮罷了。但在時序進入江戶時代，江戶城下的土木工程告一段落、邁入太平盛世後，第八代將軍德川吉宗（1716-1745）在可以飽覽富士山與江戶灣絕景的品川御殿山種植了櫻花樹，並鼓勵大眾賞花。淺草的墨田堤與王子飛鳥山同樣種植了櫻花樹，企圖透過休閒外出刺激經濟活絡。

　　這幅畫描繪的便是在那之後的100年，畫面中櫻花樹茁壯，並可見茶

*3「太田道灌與棣棠花」　外出打獵的太田道灌（譯註：室町時代後期的武將，以人文素養深厚為人所知。）因碰上下雨，於是前往農家借雨具，但前來應門的少女只是默默不語地將一株棣棠花遞給他，讓他含怒離開；日後他才知道原來少女是將「七重八重棣棠花滿開，到頭無一子，千頭萬緒哀。」（七重八重花は咲けども山吹の実のひとつだになきぞ悲しき）這首和歌中的「無一子」用雙關比喻「蓑衣」，讓他對自身和歌修養不及偏鄉僻壤女孩這點感到羞愧，其後便發憤勤於學習和歌的傳說。這首和歌也是古典落語的題材之一，是廣為庶民熟知的傳說。

*4「御殿」　位高權重人士的宅邸。（譯註）

屋，表示此地已成為著名景點。畫面左方手持酒杯的男性們，在可以俯瞰大海、視野絕佳之處鋪上紅地墊，背對櫻花樹與富士山喝得酒酣耳熱。畫面中的層層屋瓦，是面向江戶灣的東海道大門——品川宿。跟父母一同前來的孩童們可能是玩得太開心，將臉埋在父母的肩上和背上。從插著兩把刀的身影推測應為武士的兩位男性，則尚未醒酒的樣子，在頭上揮舞著扇子跳舞。背著風呂巾包袱、模仿兩人的小夥子，或許天生就愛在人群中露臉，他是在〈五百羅漢寺蠑螺堂〉（P.158）中也登場過的人物。手持煙管回望的老闆娘，好像是在告誡小夥子不要太得意忘形，免得惹怒了武士大人。北齋的觀察與幽默讓賞畫者也樂在其中，不知不覺也陷入春天賞花的世界中。古時候的人想必也在觀賞北齋的畫作時，憶起了各自賞花的回憶。

　　不過畫家卻是相當冷靜。位於畫面中央的水平線以及正中間的富士山可能會讓這幅畫顯得無趣，就以創作出〈神奈川沖浪裏〉的北齋來說，這算是平凡的構圖，不過這幅畫之所以能為人帶來祥和的第一印象，則歸功於幾乎呈現上下左右對稱的構圖。北齋刻意採用了一般避之唯恐不及的對稱構圖，營造出祥和悠閒的氛圍。此外，畫面中還有反覆出現、連成圓弧形的黃色山丘形成的韻律感，以及呈現數個菱形狀的櫻花樹枝靜靜擺動的動態感，絲毫不會讓人感到無趣。賞花群眾被集中在下方，強調出熱鬧的感覺，與上方晴空萬里的寬闊天空呈現對比效果，是北齋相當擅長的手法。

東海道品川御殿山的富士山【分析圖】——以兩條平行線及多條對角線建立的穩固構圖
將畫面三等分後出現的四條縱橫線，再進一步對分，得到的兩條平行線以及多條對角線，被運用於構圖中。▌畫面中央的平行線為江戶灣延伸至太平洋的水平線，撐起了海面上的富士山，並延伸至御殿山上建築物的屋頂；另一條平行線上則可見賞花群眾由左自右延伸開來。櫻花樹枝開展的形狀，也充滿了幾何學的感覺。

用色上則是以藍色暈染的天空配上淺藍大海，淡紅櫻花配上金黃山丘，是無異於今日的春天三原色。畫面整體呈現粉色調，溫暖美麗的陽光中，零星出現的綠色與藍色有畫龍點睛之效，營造出悠閒、讓人心頭歡欣不已的春日光景。

葛飾北齋　百人一首乳母說畫（百人一首うばヶ衛登記）　權中納言匡房／芝加哥美術館
平安時代的大江匡房博學多聞，與菅原道真＊5齊名，在和歌中歌詠道「遠山櫻盛開，山下霧靄莫生」（高砂の尾のへの桜咲きにけり外山の霞たたずもあらなむ）。

＊5「菅原道真」　平安時代中期的公卿、學者，被日本人尊崇為學問之神。（譯註）

葛飾北齋　富嶽百景　花間富士山／紐約公共圖書館
以纜索遞送料理、趣味十足的賞花光景。

晨間賞雪、有別於日常的〈礫川雪之旦〉

　　日本人極愛賞雪，甚至還發明出賞雪紙拉門，但這幅作品創作於玻璃窗尚未問世的時代，江戶人豪氣地在雪季讓門戶全開的氣概，透過畫面傳遞出來。江戶地形充滿起伏，畫中地點也充滿了地勢變化。茶屋左側可見店掌櫃為了安撫沒座位的客人而露出困擾的表情，女掌櫃可能放不下心而回頭觀望。上半身前傾、手指向遠方的少女不曉得是第一次看到雪景而興奮的小客人，還是正在對客人解說的女服務生。手中拿起這幅畫的人，想必也會暢談起自身賞雪的經驗，或說起自己經常上門的茶屋的八卦。

　　寫實描繪出日常生活的畫作極受歡迎，像是20世紀的美國畫家諾曼‧洛克威爾（Norman Rockwell）在日本相當受歡迎；16世紀的荷蘭則有描繪農民生活的布勒哲爾（Pieter Bruegel de Oude）。那時的人會將名畫製成版畫或進行臨摹，北齋或許也曾透過委託方的荷蘭商館，觀賞過布勒哲爾的畫。時代往後推，則換成受到北齋影響的印象派莫內描繪從高窗俯瞰雪景的作品，此後自窗口俯瞰道路的構圖便成為新興城鎮居民的視點。

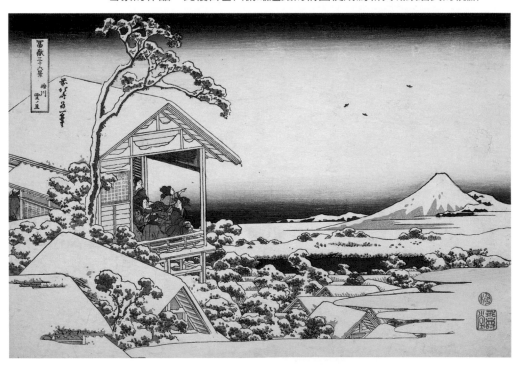

葛飾北齋　富嶽三十六景　礫川雪之旦／芝加哥美術館
● 興奮賞雪的少女，為一片白茫茫的冷冽雪景帶來溫暖生命感
畫面中景觀視線良好的地點，位於小石川後樂園西北處，據說為現今東京都文京區小石川的傳通院，或是《江戶名所圖會》中存有茶屋的牛天神北野神社高地上。┃ 標題的「旦」意為清晨。即便是現在，碰上晴天便能從文京區社區中心展望台遠望富士山。

〈礫川雪之旦〉的魅力，在於這個看似寒冷不已、陷入一片寂靜的景色中，指向飛鳥的少女興高采烈的身影為畫面帶來生命感這一點。用色方面，藍色與白色中零星出現的松樹之綠以及呈現淡紅色的長長薄霧，為寒意逼人的畫面帶來溫暖的生命感。

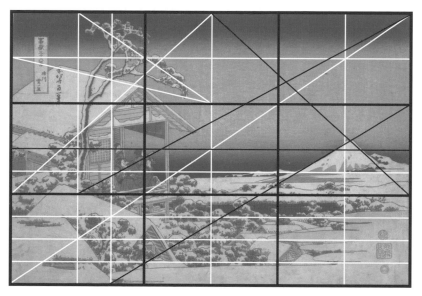

礫川雪之旦【分析圖】　　少女手指處比富士山高，將視線引導至清爽藍天　畫上水平三等分線後，可見到富士山、榻榻米房間中的人物以及左側的男子並列於中央水平線上，呈現為彼此製造出關聯的配置。┃少女手指的方向是比富士山再高一點的地方，使觀賞者的意識被導引至藍天，其目的在於呈現雪停後的早晨清爽感。飄盪於右下方的槍霞*6在朝日照耀下，呈現出淡紅色。

布勒哲爾　雪中的獵人（1565）
／維也納藝術史博物館
這幅畫是布勒哲爾（1530？-1569，出身自相當於今日荷蘭的布拉班特公國）晚年描繪的月曆畫，為春夏秋冬六幅系列作品中的一幅。為了方便與同名且同為畫家的大兒子做出區別，經常被稱呼為「老彼得・布勒哲爾」。

葛飾北齋　錦繪　雪月花・淀川（1830-32）／阿姆斯特丹國立博物館
北齋數度以雪月花為主題創作了一系列的錦繪，這是隅田、淀川、吉野三幅橫幅大尺寸系列作中的一幅，也是北齋的雪月花代表作。▍這幅作品採取從上往下俯瞰的構圖，描繪夜晚淀川的月亮。右側為淀城，下方繪有以「淀川淺灘水車，轉呀轉地不知在等誰」（淀の川瀬の水車 誰を待つやらくるくると）這首歌聞名、直徑寬達8公尺的水車。▍淀城是伏見城廢城後，在德川二代將軍的號令下興建於桂川、宇治川、木津川匯流的要衝處，於1625年竣工，是朝鮮通信使[*7]及荷蘭醫師肯普弗（Engelbert Kämpfer）都曾記載於文獻中的名城。

*7「朝鮮通信使」　朝鮮國王派遣至日本的外交使節團，江戶時代主要是在將軍交棒易位時造訪日本。（譯註）

葛飾北齋　錦繪　紅腹灰雀與垂櫻（1834）／芝加哥美術館
與《富嶽三十六景》同一時期，由同一出版商永壽堂西村屋出版的橫幅大尺寸花朵與蟲隻的系列作品（可參照第4章第4節），以及中尺寸的花鳥系列錦繪版畫中也有花鳥風月的背景。▍其中現今依舊很受歡迎的，便是這幅以普魯士藍為背景、烘托出垂櫻與紅腹灰雀的畫作。紅腹灰雀曾是象徵神諭的鳥。

幾何學形態

藝術可透過數學式的思考加以拓展。

馬克斯・比爾

It is possible to develop an art largely on the basis of mathematical thinking.

Max Bill

對於橋與船，
抑或「近代西方的關注」

　　《富嶽三十六景》是在黑船駛來日本的約莫20年前出版，但此系列作品中卻經常可見船與橋，讓人發覺北齋關注的對象有異於傳統日本畫，與同時代的畫家相較，可說是相當特別。在北齋之前，繪畫中的橋與船不過是不起眼的日常風景，不會被當作主題入畫。但北齋曾研究過西方畫風的日本畫，並接受來自荷蘭商館的創作委託，接觸到國外的資訊與文物，知曉西方文明正快速進化[1]。當時的他，面對200年以來未曾起過變化的封建時代江戶的船隻與風景，或許懷抱著今後不曉得會發生什麼變化的感慨心態作畫。

[1]「西方的近代化」　近代化的進程，在透過鋼鐵與內燃機的實用化與大型化來產生動力上，以及在橋梁設計上特別顯著。瓦特1769年實現了蒸汽機的實用化，史蒂文生則在1825年發明了蒸汽火車。鐵橋在1776年問世，1826年便完成了橋墩跨距達約170公尺的大吊橋。法國也發明了蒸汽船，並由美國加以實用化。鎖國中的日本則有平賀源內（1728-1780）致力於啟蒙，佐賀藩在培里敲開日本鎖國大門前便開始建造製鐵的反射爐，並向國外訂購蒸汽船，對於日本近代化緩慢的腳步抱有危機感。

葛飾北齋（推測）　從日本橋眺望江戶城（日本橋から見た江戶城の眺め）／荷蘭國立民族學博物館

● 以西方風格創作的日本風景畫

這幅作品於2016年10月16日的「國際西博爾德收藏研討會」（長崎）上公布，為新發現的六幅由北齋創作的洋畫中的一幅「日本橋」。▌作品上不見落款，這幅畫被西博爾德帶回荷蘭後，長期以作畫者不詳的日本風景畫收藏起來。與西博爾德居於德國的子孫持有的目錄對照後，發現與西博爾德親筆寫下的文字「這幅畫是北齋以我們西方風格創作的」所描述的內容一致（由荷蘭國立民族學博物館資深研究員馬提・佛拉〔Matthi Forrer〕發現、報告）。▌這六幅畫的內容分別是「日本橋」、「赤羽橋」、「兩國橋」、「永代橋」、隅田川的「橋場的渡口」，以及描繪海景的「品川附近」。創作時期推測為西博爾德停留於日本的1823至1829年間，是創作《富嶽三十六景》的不久之前。

圖片來源：Collection Nationaal Museum van Wereldculturen. Coll.no. RV-1-4262

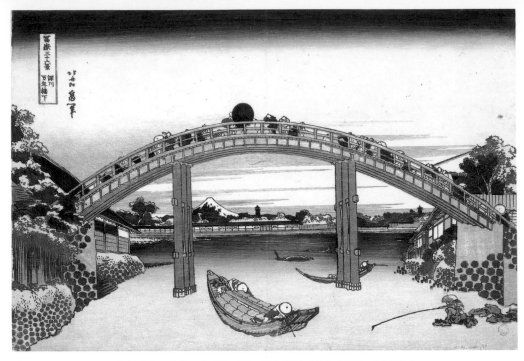

葛飾北齋　富嶽三十六景　深川萬年橋下／大都會博物館（紐約）
● 由下往上的構圖，將橋的結構展露無遺，堪稱研究木橋的絕佳史料
橫跨小名木川的萬年橋（東京都江東區），是以赤穗浪士為主君報仇後越過的拱橋聞名。▌小名木川是德川家康入主江戶不久後建造的運河，流經中川後通往荒川與江戶川（當時名為利根川），主要運物為行德的鹽巴與銚子的鮮魚等，來自北關東與東北的物資，是重要的運輸水路。▌對岸可見酒井家的宅邸，橋右側則是俳句詩人松尾芭蕉（1644-1694）的居所，北齋1835年左右時也住在這附近。

在二十五年後以相同構圖描繪的〈深川萬年橋下〉

　　萬年橋位於小名木川注入隅田川的河口處，是架於高堤防上的拱橋，眼前沒有任何遮蔽物，在此眺望富士山的景色一絕。然而對當時創作西洋風日本畫的北齋來說，由下往上看的視點，比起由上往下看的感覺更為新鮮，這點可見於25年前他描繪的、位於同一條河上隔壁的橋〈高橋的富士山〉。日後他以相同構圖描繪的〈深川萬年橋下〉的標題中，好似特別加進的「下」字，顯露出由下往上觀賞的意趣，構圖與顏色的調配也可見長足的進步。這兩幅作品均有縝密精確的觀察與描繪，橋體中央接合處等橋的結構也一目了然，對今日研究木橋的學者來說是絕佳的資料。

　　近年於荷蘭新發現的北齋的六幅洋畫（公布於2016年10月長崎的「國際西博爾德收藏研討會」），有四幅的主題是橋（日本橋、赤羽橋、兩國橋、永代橋），不知他是想以西洋畫風重新描繪將力學結構展露無遺的橋，還是想讓西方人觀賞日本的橋，讓人感受到北齋強烈的個人堅持。

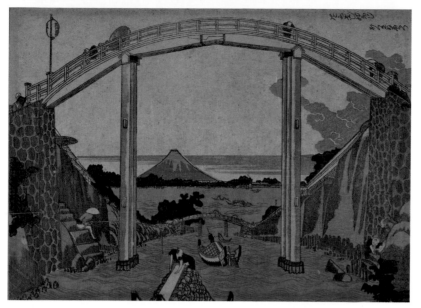

葛飾北齋　洋風錦繪　高橋的富士山（たかはしのふじ）／東京國立博物館
畫面中的橋是現今早已改頭換面、以現代橋梁之姿橫跨小名木川的高橋，位於遠處的橋
則是萬年橋。現在這兩座橋之間因為建有水門，所以已經看不見萬年橋。橋的左方是清
澄通，清澄庭園是元祿時期的富商紀國屋文左衛門的宅邸，宅邸主人過世後長期陷入
荒廢狀態，岩崎彌太郎在明治時期取得水池與庭園的所有權，此處今日是東京都都民休
閒的好去處*2。圖片來源：ColBase（https://colbase.nich.go.jp/）

＊2「清澄庭園」　明治時代被
三菱財閥創辦者岩崎彌太郎買
下，1924年庭園捐贈給日本政
府，現為東京都名勝。（譯註）

深川萬年橋下【分析圖】——三等分分割構圖的典範　這幅畫簡直是三等分分割構圖的
典範之作。▌拱橋的頂端剛好落在「三分割法」的上方水平線，對岸則落在下方水平
線。支撐橋身的橋墩分別落在左右的垂直三等分平分線，透過這幅畫可清楚知道，北齋
是意識到垂直三等分線的存在。▌停在橋上往下望的男子視線，為畫面的中心；橋的角
度、船尾方向、釣客的魚竿等，均落在對角線上。

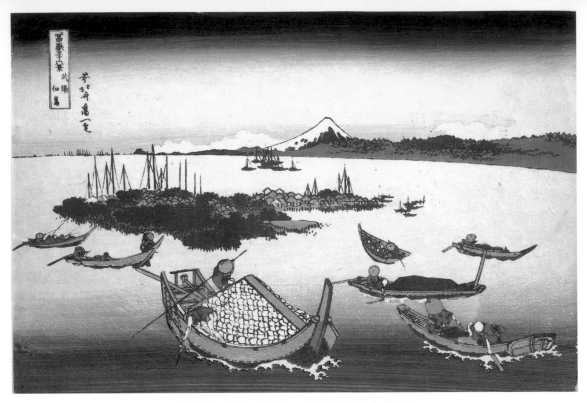

葛飾北齋　富嶽三十六景　武陽佃嶌／芝加哥美術館
● 描繪了各式船隻，展現北齋異於同時代畫家的主題關注

佃島原為與隅田川河口的鐵砲洲相向的濕地，是從佃村*3 移居此地的漁夫填海造地後形成的一座島。▍ 現在的地號中雖留下東京都中央區佃的名稱，但在不斷填海造地後形成陸地的今日，已無從追憶往昔風貌。不過祭祀島上守護神的住吉神社，至今依舊會在每年的8月6日舉辦祭典（東京都營地下鐵月島站附近）。▍ 這幅作品最初為藍色單色刷版畫，是充滿藍色夢幻感的作品，但在後期的印製中加入了暖色系顏色，變成熱鬧印象、採用多色印刷的作品。

*3「佃村」　攝津國佃村，位於今日的大阪。（譯註）

各式各樣的大小船隻與風平浪靜的灣內〈武陽佃嶌〉

　　曾在本能寺之變協助德川家康逃脫的小漁村，在家康入主江戶城後，被賞賜注入江戶灣的隅田川河口的小島以及漁業權，佃島的歷史便是在攝津的佃村居民聚集於此地後發展起來的。佃島在整個江戶時代被賦予了一手掌握江戶周邊河海的漁業捕撈特權，河口的浮游生物相當豐富，過去11月至3月的這段期間，漁民捕撈銀魚的身影是江戶的季節風景。名產「佃煮」是用醬油燉煮的小魚，是佃島漁夫外出打魚時於船上享用的保存食品。從攝津迎來島上守護神住吉神社的祭典上，會將神轎扛入海中，江戶的庶民們會聚集至此參觀，渡船的往來相當頻繁，但這景象在佃大橋完工後便不復見。這幅畫的視角是搭上渡船後，自隅田川駛向灣內的永代橋附

近所觀賞到的景色，從這個方位來看，兩個島會重疊成一個——遠處小房子集中之處便是佃島，靠近觀者、綠意盎然的島則是石川島。當時石川島是收容罪犯的場所，但20年後的1853年，德川齊昭*4在此建立了造船廠，日後石川島播磨重工業的存在促進了這座島的發展，使其成為日本近代造船業的發源地。

標題中「武陽」這個稱呼相當罕見，曾是江戶的別名。相似的例子是將長崎稱作「崎陽」，這些稱呼是因為當時的人熟稔漢文典籍，喜歡引用古代中國地名。而武陽這個稱呼背後，有著「向陽的武藏國」或「武人之都」的意思在。

透過這個別出心裁的別名，可以感受到佃島在當時極受歡迎，北齋則藉由往來船隻表現出此地的繁華。即便是小船，其用途或形體、大小等均不一而足，讓人感受到北齋對於船的強烈興趣。傳統的日本船根據種類不同，船首、船尾以及船底的形狀會有所出入，航行速度與操縱性也互異。畫面中可見船槳輕、可快速前進且具機動性的豬牙舟；船槳雖重卻穩定好划的傳馬船；主要用於運送貨物、用途廣泛的荷足船，以及用於投網捕魚的網船，北齋讓這些船隻齊聚一堂。佃島的遠處則可見駛出江戶灣外的無數帆船船桅。

*4「德川齊昭」　日本江戶末期水戶藩（為今日的茨城縣）藩主。（譯註）

武陽佃嶌【分析圖】——將畫面結構與各項元素間的關係置於優先，影響塞尚與梵谷的近代繪畫構圖　透過「三分割法」將畫面水平三等分後，下層為近景的船、中層為佃島與海岸線，上層則是寬闊的天空與富士山，是活用了橫向畫面的構圖。▌船的位置落在將下層對分或四等分的線上。遠近感則透過主題的位置關係與船隻方向的對角線加以暗示，同時以暈染手法帶出的空氣遠近法來達成。▌這幅畫將畫面結構與各項元素間的關係置於優先，因此未能構成單點透視法，但也讓人聯想到日後塞尚與梵谷創作的近代繪畫構圖。

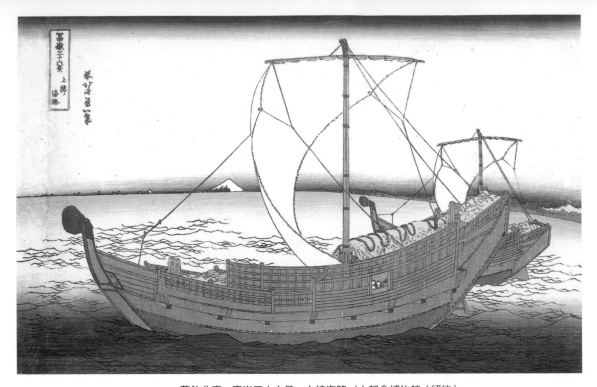

葛飾北齋　富嶽三十六景　上總海路／大都會博物館（紐約）
● 以「自相似性」重疊兩艘船，帶出景深感，同時暗示移動的效果
占據整個畫面的這艘船，是在佃島裝載貨物後駛向上總外海（千葉縣房總半島外海）、體積為一百石到三百石不等的五大力船（大型貨船）。┃ 富士山被安置於從船桅延伸至船尾的繩子與迎風的船帆構成的三角形中，是吸引觀者視線的所在。┃ 呈現弧形的水平線，是否意味著地球是球體的學說在當時已廣為人所知，讓人深感好奇。┃ 圖畫與畫面呈現平行，與獻納於房總半島各地神社、祈求航海安全的繪馬*5呈現出相同的構圖。

*5「繪馬」　日本人在神社許願的一種形式，會在小木牌上寫上自己的願望、供在神前，以祈求願望實現。（譯註）

讓兩艘相同的船隻並肩航行的〈上總海路〉與〈東海道江尻田子浦略圖〉

　　北齋喜歡船這一點可從他留下的眾多畫作中窺知，其數量多到讓人猜測他應該是一逮到機會就畫的程度。江戶時代的交通以河川水路為中心，在當時，船就如現代的汽車一樣，是日常交通工具。北齋終其一生曾好幾次踏上為期數個月的旅行，在旅行地也經常搭船；同時船也是江戶時代最大型的交通工具，對於身為畫家的他來說，應該是相當感興趣的描繪對象。呈現弧形的水平線所代表的不僅是北齋將地球是圓的這樣的知識入畫，水平線的左右不平衡這點也充滿說服力，讓人感覺他是將實際觀察後得到的印象反映於畫中。

　　北齋描繪的船隻畫的特徵在於，他會將朝向相同方向前進的同一類型船隻重疊呈現。這樣的手法在設計領域中被稱為「自相似性」（self-

similarity），本來是可見於自然界中的型態現象，具有美麗的印象，因而演化成可強調出魅力的法則。不過北齋並非將船隻加以排列，而是使之重疊，以帶出景深的遠近感，同時達成暗示移動的效果。即便船隻的形狀與大小不同，正如同此處介紹的兩幅船隻畫中呈現出的效果所示，在北齋的想法中，採用這樣的手法可讓船隻顯得更有魅力，是他創作的基本原則。

　　《富嶽三十六景》中的船隻畫，無論船隻大小或數量多寡，均讓人感覺強而有力。他在壯年時期描繪的美人畫或版畫中，可見到在河邊嬉戲、充滿優雅情趣的風景，但這風格到了晚年消失無蹤，取而代之的是雄偉的船隻畫，讓人頗為玩味。這樣的結果不曉得是出於他在各地旅行累積的經驗，抑或是時序邁向幕末的社會能量被反映於畫中所致。無論如何，《富嶽三十六景》都是讓人感受到年逾70歲的北齋老當益壯生命力的作品。

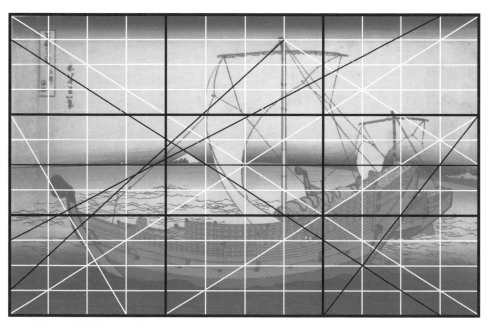

上總海路【分析圖】──**將水平線置於畫面中心，描繪祥和氛圍的畫作**　將水平線置於畫面中心的畫易顯得單調無趣，一般來說是畫家會避開的構圖，不過當主角即為水平線時則屬例外。北齋相當偏好這種例外的構圖法，經常用於想營造出祥和氛圍的畫作。▮ 有些人對於在〈神奈川沖浪裏〉中的動感抱有期待，所以認為這幅作品相當平庸；不過安穩又風平浪靜到無聊程度的海，正是北齋想呈現的。▮ 此外，船上窗戶中可見人頭，但卻是面向與富士山相反的方向。這扇窗中見到的臉，暗示有人湊在相反側的窗戶觀賞富士山，透過眼前窗戶邊的翻飛船帆，將視線引導至富士山上這一點便可得知。

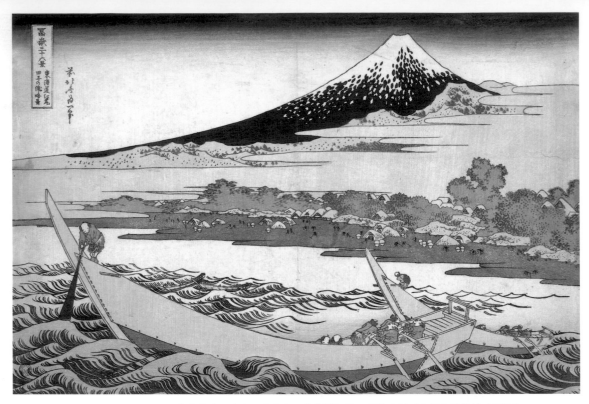

葛飾北齋　富嶽三十六景　東海道江尻田子浦略圖／大都會博物館（紐約）
● 後續系列作《百人一首乳母說畫》及《千繪之海》的靈感來源畫作
田子浦的港口位於富士川河口東邊，從現今靜岡縣富士市鈴川本町的JR線吉原站步行
10分鐘後，便可見到富士山。▍田子浦的特產是魩仔魚，捕撈魩仔魚的歷史始於江戶中
期，一直到昭和30年代為止，捕撈時搭乘的都是如同畫中的無動力木造船。當時使用的
投網看似也比現在小，站在船尾的漁夫讓人得以緬懷當時捕撈魩仔魚的風貌。

標題中的「田子浦」讓人想到這首有名的詩「田子浦前抬望眼，且看富
士雪紛紛」（田子の浦ゆうち出て見れば真白にぞ富士の高嶺に雪は降りけ
る，《萬葉集》山部赤人）。富士山上的斑點狀積雪，則取自「富士之嶺，
時節未明，降雪斑斑，似仔鹿紋」（「不二の山を見ればさ月のつごもりに
雪いとしろうふれり時しらぬ山はふじのねいつとてかかのこまだらに雪の
ふるらむ，《伊勢物語》第九段詞書），琳派屢屢將在原業平下東國*6這主
題入畫，這幅畫的內容也相當符合名列琳派門下的北齋風格；海邊寬廣的鹽
田與薄霧，則與「田子之浦，霞霧深深，藻鹽之煙」（田子の浦に霞の深く
見ゆるかな藻塩の煙立ちや添ふらん，大中臣能宣）中的敘述一致，拓展出
這幅畫的多元詮釋可能。北齋從年輕時便經常出入於狂歌創作團體，因為狂
歌的創作形式是以和歌為基底，因此北齋也精通和歌。但為了不讓這幅畫帶
有太濃厚的和歌解說色彩，北齋將與漁村相當貼切的漁船拔擢為主角，並用
標題點出背後的和歌典故。北齋此後進一步創作了圖解系列作品《百人一首

乳母說畫》及以漁夫為主角的《千繪之海》。這些後續的系列作品構想，不曉得是他在創作這幅畫時靈光閃現，抑或是此時便已經有譜的未來展望，總之是一幅激發出觀者想像、屬於《富嶽三十六景》後期的作品。

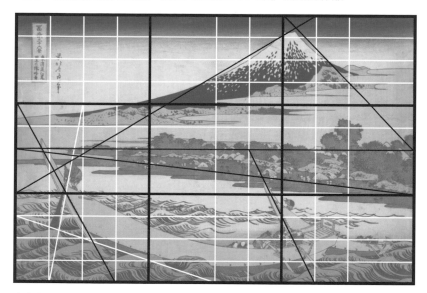

＊7「張力」（Spannung）
這個詞在德語中意味著「緊張」，指找出主題的基本型態，並強化彼此之間的關係，使其在結構上得以構成一幅畫。也可參照第1章第3節的註3「造形性關係」。

＊8「千石船」　大型貨船或客船。（譯註）

＊9「半井卜養」　江戶時代前期的醫師、狂歌作者，也創作俳句、和歌。（譯註）

東海道江尻田子浦略圖【分析圖】——設計師北齋遵循幾何法則進行創作　這幅畫也活用了「三分割法」中的水平三等分手法，自霧中現身的富士山整體在上層，中層則是將海岸邊的寬闊鹽田斜放、帶出景深，下層則有破浪朝向外海邁進的手划船及靠近觀者的海，元素的劃分井然有序。▎北齋毫不猶疑地遵循幾何性質法則來創作，在意識上與其說是畫家，倒是更接近設計師。▎他也利用了垂直三等分線來定位元素，富士山的山頂落在右側分割線的上方，下方則是兩艘在海中擺盪的船隻的相交點，為這幅畫帶來張力＊7、形成緊張關係的焦點。兩艘船尾的角度雖然相同，但船身的角度互異，兼具移動與穩定的感覺。這種北齋拿手的手法要訣，便在於運用三分割法與對角線。

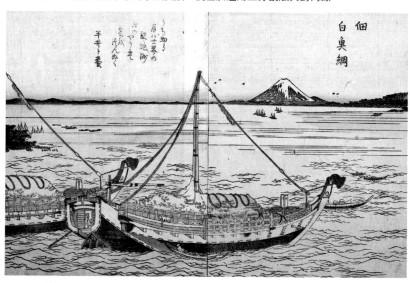

葛飾北齋　繪本東都遊／洛杉磯郡立美術館
這幅作品是將總計三冊的《江戶名所繪本》中淺草庵市人的狂歌配上北齋的畫，在1802年由蔦屋重三郎等人出版。據說這部繪本中出現的佃白魚網的千石船＊8，對日後的名所繪造成相當大的影響，是則與熱愛船隻的北齋相當匹配的軼事。畫贊是由半井卜養＊9撰寫，內容提到「佃白魚網，空中明月，似鐵砲洲槍彈，穿透雲霄」（佃白魚網うち出る月は世界の鉄炮洲玉のやうにて雲をつんぬく），讓人感受到佃島的活力。

全世界最單純的基本圖形「圓形與三角形」

　　大家都知道，北齋在抒情風格為創作主流的時代，將眼中所見的物體還原為圓形與三角形，但他的先見之明遙遙領先時代這一點卻未被提及。西方首先意識到幾何圖形與繪畫之間關係的畫家是塞尚[*1]，這一點無須贅述，而立體主義[*2]、裝飾藝術以及包浩斯都是20世紀以後才誕生的。所以當西方人看見19世紀末遠東國家的畫家已經以幾何圖形為中心來作畫，不難想像他們所受到的衝擊，國外的人比日本人更能理解，北齋以單純的基本圖形來取代風景物品進行構圖的創新性。

[*1]「塞尚與幾何圖形」　1904年塞尚在寫給敬仰自己為師的年輕畫家的信中提及繪畫論，以下這段話特別有名：「用圓柱體、球體、圓錐體來把握自然形態，並將所有元素納入遠近法中」。這句話也讓他告別了將眼中所見事物如實重現於作品中的繪製方法。

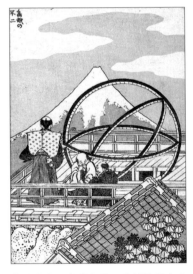

葛飾北齋　富嶽百景　鳥越的富士山／紐約公共圖書館
畫面中的球體，是位於淺草鳥越的幕府天文研究機構「頒曆所御用屋敷」的天體觀測器「渾天儀」。天文研究機構除了進行天體觀測、編纂曆法、進行測量，也經手西方外文書的翻譯，是在鎖國情況下唯一可獲取、由公家機關提供的國外資訊。渾天儀指的是運用地平線、子午線，代表空中的赤道與黃道的圓環所組裝成的地球儀。

葛飾北齋　富嶽百景　蔥（窗）中的富士山／紐約公共圖書館
河村岷雪的《百富士》（1767）中也可見透過圓形窗戶觀賞富士山的作品，因此有學者指出北齋極有可能是參考了他這幅畫。但圓窗其實相當常見，以歌川廣重為首的眾多畫家也曾將其入畫；此外，岷雪並非畫家，其作品看不出任何刻意發揮圓形魅力的跡象，在藝術上既不受到評價，也未曾聽說有人因岷雪的作品獲得感動。

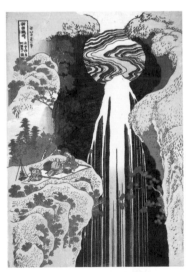

葛飾北齋　諸國瀧迴　木曾路山間　阿彌陀瀑布（1834）／紐約公共圖書館
《諸國瀧迴》是共計八幅的錦繪系列作品，當中描繪了全國各地不同地形的奔瀉瀑布。北齋選擇的並不全是著名的瀑布，有如這幅〈阿彌陀瀑布〉中的圓形瀑布所示，北齋是以個人的印象為出發點，重新建構了這幅畫，運用了接近現代的心象風景畫與象徵主義作品的風格來繪製。

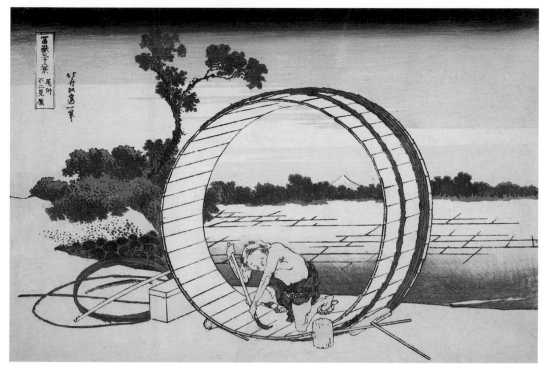

葛飾北齋　富嶽三十六景　尾州不二見原／芝加哥美術館
● 展現北齋受幾何圖形的刺激影響，具有與現代設計相通的意識
不二見原據說是今日名古屋市中區的富士見町，也是《富嶽三十六景》系列作中最西邊的地點。▍這個地名來自當地傳說可觀賞到富士山的傳言，但中間其實還有日本南阿爾卑斯山脈橫擋其中。▍北齋1812年時在名古屋停留了半年左右，完成300張《北齋漫畫》的初稿。若當時有人向他介紹到此處可觀賞到富士山，那麼從桶子中窺見到的富士山，便是名古屋人心目中的富士山，也是北齋為了向名古屋表達謝意而繪製的禮物。

大桶子另一端的富士山〈尾州不二見原〉

　　透過大桶子觀賞富士山的〈尾州不二見原〉，有「桶店的富士山」的俗稱，其構圖大膽、深富話題性，在國外也相當著名。就跟「大浪」和「赤富士」一樣，有俗稱的作品代表在當時極受歡迎。但在令和2年（2020）推出、印製有富嶽三十六景圖的新護照[*3]內頁卻未放入本作，原因在於1976年名古屋氣象台進行雷達探測時，宣布了從名古屋看不到富士山，證明北齋可能將聖岳誤認為富士山[*4]。此外，有些學者提出，文獻中查不到此地為木桶產地的記錄，沒有理由將大桶子置於中心，將風景畫視為歷史記錄的考證學派對這部作品所下的評價，剛好與其人氣恰恰相反；至於給人深刻印象的大桶子帶來的視覺效果，也只是援引了北齋的繪圖教學範本《略畫早指南》[*5]中提及的、利用尺和圓規可以畫出所有東西的內容來解釋，讓人感覺刻意避提其藝術層面的評價。

*2「立體主義」　畢卡索於1907年繪製的《亞維儂的少女》為抽象畫與現代藝術揭開序幕。畢卡索的友人喬治‧布拉克（Georges Braque）在隔年發表、呈現相同形式的畫作被稱為「立方體」，立體主義因而得名。立體主義的特徵是透過多重視角重新建構畫面，導致400年來持續被使用的單一焦點遠近法遭到捨棄，大膽的簡化與抽象畫獲得發展。立體主義抬頭後，日後更有德洛涅（Robert Delaunay）、雷捷（Joseph Fernand Henri Léger）等畫家登場。

*3「北齋護照」　2020年春天開始，日本外務省發行了提升防偽度的護照，所有跨頁均印有《富嶽三十六景》的不同作品。

＊4「聖岳說」 名古屋氣象台指出無法確定何謂曇花一現的夢幻富士山，但是登山家安井純子以江戶的文獻為線索，反覆的實地進行調查後，於1994年5月號的《岳人》雜誌中發表了〈透過江戶時代以後的文獻、資料考察曇花一現的夢幻富士山〉這篇論文指出，應是將聖岳（譯註：座落於靜岡縣葵區和長野縣飯田市交界處，標高3,013公尺的山，為日本百名山之一）誤認為富士山，成為目前一般的看法。

＊5「略畫早指南」 傳授繪圖方法的教學範本，有前篇（1812）、後篇（1814）兩冊。前篇介紹的是利用尺和圓規便能畫成的簡圖；後篇則是介紹如何利用假名文字來作畫的方法。

＊6「裝飾藝術」（Art Déco）工業革命後，蓬勃的工廠生產與新登場的有錢中產階級催生出的全新生活風格，便是新藝術運動（Art Nouveau）。然而1920年代左右，這股趨勢的走向開始脫離過去追求的植物或女性意象等有機圖形的設計，轉向歌頌正式到來的工業化時代生活文化，變成偏好以直線與圓形為主的幾何形狀設計。這樣的趨勢直到1940年代流線型登場前，以建築風格為首，同時也為設計與繪畫帶來影響。日後此藝術風格被命名為「裝飾藝術」，以便與新藝術運動做出區分。

＊7「包浩斯」（Bauhaus）第一次世界大戰後的隔年（1919），誕生於威瑪共和國（德國）的設計學校。包浩斯揭櫫了結合藝術與技術的教育理念，創始之初便極受矚目，日本也出了好幾位畢業於此的留學生。包浩斯的教學領域涵括織品、平面設計、攝影、產品設計到建築，有眾多優秀的設計師與建築師輩出。但由於德國戰敗後必須支付鉅額賠款，許多勞工因

然而針對這幅跨越時代藩籬、引發矚目的畫作，只是用素描的竅門或異想天開來詮釋的話，未免也太可惜。在此我想試著透過設計的觀點，探索這幅畫的魅力。

放眼歷史，幾何圖形躍升為設計主角的時代，便屬立體主義以及流行於同一時代的裝飾藝術＊6時期。這時任教於包浩斯＊7的康丁斯基，在日後聞名全世界的理論「點、線、面」中，將幾何圖形與有機圖形進行對比，證明透過尺與圓規描繪出的幾何線條與圖形，也可以是充滿美感的，開啟了現代設計的大門。但對於看慣自然界中有機圖形的人來說，機器生產出的幾何圖形顯得醜陋，歌頌自然的新藝術運動也持續流行到19世紀末，但歷經一番摸索後，機器與幾何圖形在進入20世紀後開始獲得正面評價。

北齋年輕時便對西方畫作與西方感興趣，也曾接觸由正圓形和直線構成的望遠鏡，感受過幾何圖形帶來的刺激。在因緣際會下從沒有底部的桶中觀賞到正圓形景色，讓畫家產生新鮮的發想，也是相當自然的事。就算這幅畫取悅了尋求帶有嶄新創意作品的客人，也無損這幅畫的高評價。北齋將幾何圖形放入風景畫中的行為，可說是造形上的挑戰。

這幅畫的構圖與結構也極為傑出，就異想天開、素描、美術設計史的發展歷程來看，這幅畫中存有與現代相通的意識，綻放出魅力。

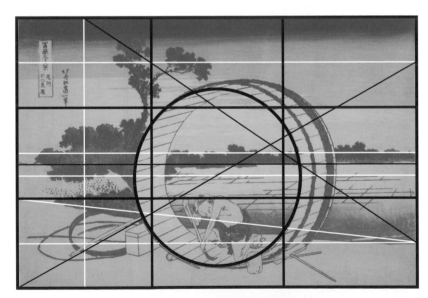

尾州不二見原【分析圖】──桶窺富士座落於精準對角線切割出的位置上　透過三分割法將畫面水平與垂直三等分後，桶子被收納於畫面中央略微下方的空間中，畫面中心則是桶子口。樹木位置在左方垂直線上，工匠位置則落在下方橫線上。┃ 左方1/3區塊中的垂直平分線上緣，與平分了下層區塊的橫線右端連接的對角線，以及平分上層區塊的橫線右緣和左下角連接的對角線，這兩條線相交之處正好是富士山座落位置，是讓人感受不到絲毫猶疑的精緻構圖。

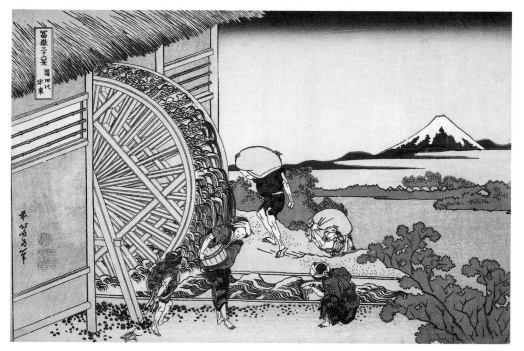

葛飾北齋　富嶽三十六景　隱田的水車／大都會博物館（紐約）
● 將水車作為主題，或許意在向後世籲必須跟上西方的現代化改革

隱田為今日東京都澀谷區神宮前，有一說是此地為德川家康入主江戶時賞賜給一起帶過米的間諜武士。也有一說是這裡為免除年貢的隱密田地，地點就在原宿站前、背向明治神宮的右手處。▌畫面中的男性們正往高處爬，這種朝澀谷方向前進地勢漸緩的地形在今日依舊可見，過去從明治神宮與新宿御苑湧出的泉水匯流於澀谷川，是相當適合水耕的地點。▌澀谷區立神宮前小學的校徽上之所以會有水車，據說便是受到這幅畫的影響，而這樣的歷史也將持續傳遞至後世。

將江戶時代唯一的動力裝置作為主角的〈隱田的水車〉

　　〈隱田的水車〉中呈現幾何形狀的巨大動力裝置，為人帶來強烈的印象，氣勢十足。標題中雖然可見「水車」，但此處查無足以將水車做為繪畫主題的名勝記錄或傳說，也不是觀賞富士山的著名景點，讓人感到不可思議。北齋經常會在標題中的地名後加入值得特別留意的文字，像是〈深川萬年橋下〉（可參照P.190）的「下」、〈礫川雪之旦〉（可參照P.194）的「旦」、〈甲州三坂水面〉（可參照P.66）的「水面」。「隱田的水車」不是著名景點的話，便讓人感覺充滿謎團，讓人猜想究竟該如何解「水車」兩字，是相當具有江戶人風格的謎題。就讓我們來猜猜看吧。

　　《富嶽三十六景》的創作時代前後，日本被迫開國，並接連發生長崎官員切腹自殺的費頓號事件（1806）與拘禁俄國船長的戈洛夫寧事件（1811），而堅持鎖國路線的幕府則下達了外國船隻驅逐令（1825），導致日後發生美國馬禮遜號的轟擊事件[8]（1837）。當時雖有渡邊華山這位

此為生活而苦，包浩斯於是致力於協助他們能以低廉的支出建立高品質生活，卻因此在政治上招致誤解，受到排斥共產主義的納粹打壓，最後於1933年關閉。包浩斯的老師與學生們則在亡命美國後大為活躍，為戰後的世界帶來極大貢獻。包浩斯的課程也為包含第三世界國家在內的設計教育帶來了深遠的影響。

＊8「馬禮遜號事件」　美國商船馬禮遜號為了送返在海上拯救的落難日本人，同時也為尋求友好通商而接近日本，卻在幕府的外國船隻驅逐令下，遭受轟擊而撤退。這種彬彬有禮的開國交涉在日後為之一變，美國之後派遣了培里的艦隊，以砲擊脅迫日本開國，而這起事件也被認為是演變至此一地步的遠因。

＊9「蠻社之獄」　1839年幕府首度針對蘭學學者實行的壓制事件，渡邊華山在其著作中對幕府的攘夷政策進行批判，觸怒了幕府，於是遭到逮捕。（譯註）

＊10「北齋的預言」　費羅諾薩（Ernest Francisco Fenollosa）在明治11年訪日，與岡倉天心共同創建今日東京藝大前身的東京美術學校，被譽為日本美術的恩人。他長期研究日本美術，曾於《浮世繪史概說》（明治34年）中針對北齋這麼寫道：「19世紀初期是實事求是與科學研究的時代，而今講究深厚造詣的鑑賞時代已遠去，邁入必須在波濤洶湧的現實主義大海中、在精神上盥洗一新的時代。荷蘭人引入的外國資訊也炙手可熱。北齋的偉大之處在於，他洞見了即將到來的趨勢。當時他彷彿已然是獨身一人面向荒野吶喊的預言者」。費羅諾薩在這段文字後提及後續的情勢，像是同時代的鴉片戰爭與中國的殖民化等，援引了江戶灣外瞬息萬變的世界情勢，進行敘述。

＊11「明輪船」　在瓦特發明蒸汽機、時序進入蒸汽船的時代後，美國的富爾頓發明的蒸汽明輪船在載有乘客的狀態下進行試航（1807）一事相當出名。第一艘蒸汽明輪船發明於法國（1784），並取得專利，在歐洲展開了實用化。以人或動物作為動力的明輪船，則可進一步上溯至古羅馬的繪畫中；古代中國的漢籍中則將明輪船寫作水車。日本第一艘明輪船則是荷蘭政府贈送給幕府的海軍練習艦「觀光丸」（1855）。

具代表性的知識分子發聲批判幕府，但他卻因「蠻社之獄」＊9身亡，是氣氛相當緊張的時代。而在畫中將滔天巨浪與日本的象徵聖山組合在一起的〈神奈川沖浪裏〉，也被認為反映出了充滿不安的社會情勢＊10。

　　北齋逝世（1849）後不久黑船前來敲開日本國門（1853），幕府於隔年開國，延續了250年的太平盛世就此瓦解。與象徵性的水車有著相同輪緣的明輪船＊11，則是日後在亞洲擴大殖民地範圍的西方，在《富嶽三十六景》問世的50年前就已發明出的蒸汽船。北齋不僅與荷蘭商館往來，同時也與通曉國外情勢的知識分子有所交流，因此資訊相當靈通，在黑船來航之前，便已知道明輪船的存在，熟知第一手的世界情勢。

　　以水流為動力的水車，在以米食為主的日本社會中被運用於農事上，未見任何進化，但在同一時代，水車在國外卻是演化為帆船，成為了推動軍事、貿易的動力裝置。不曉得北齋是否意在向後世傳達今後必須轉換視點，畫面中將手放在水車上、望向富士山的孩童身影讓人印象深刻。在此之後，隱田蓋了奉祀明治天皇的明治神宮（1920）並成為占領軍將校的住宅區（1945），並成為奧運首度於歐美之外舉辦的場地（1964），還演變成年輕人出沒的鬧區原宿，這些都是當年的北齋未能料及的。

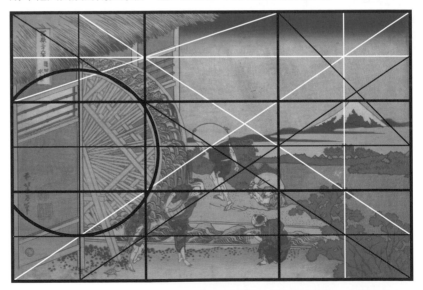

隱田的水車【分析圖】——井然有序的構圖，使幾何形水車相當搶眼　將畫面垂直三等分後，可見左側1/3區塊為水車的中心、中間1/3區塊則聚集了畫面中所有人物以及水路，右側1/3區塊則是富士山的構圖。水車的中心點落在對分了畫面的水平線上，天與地占據了畫面的2/3，圓弧形則壓在畫面對角線上，也因此這個幾何形狀才顯得如此搶眼。▌對角線上可見到由下方爬上高處的男性身影；站著的農婦身體傾斜方向則與相反的畫面對角線平行。孩童的視線落在富士山頂，視線方向延伸出去與右側1/3區塊的平分線及水平三等分線形成交點，構成富士山左側的稜線角度。水路落在平分了下層的線上，人物於中央處形成三角形，是相當井然有序的構圖。

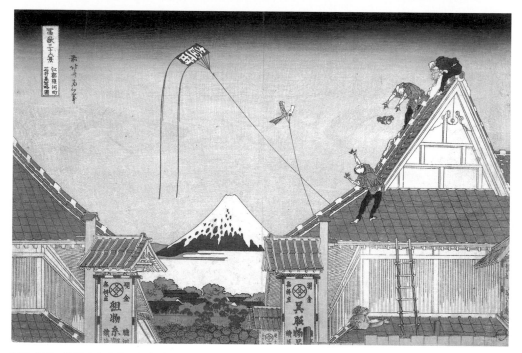

葛飾北齋　富嶽三十六景　江都駿河町三井見世略圖／大都會博物館（紐約）
● 以浮世繪紀錄同為劃時代先驅的三井越後屋

畫中地點為今日的日本橋寶町1丁目與2丁目。┃ 1673年三井高利在日本橋本町開啟了和服店「三井越後屋」，之後遷移至此。三井越後屋與日本橋通1丁目的白木屋（1622）以及日本橋大傳馬町的大丸屋（1743）均生意興榮，被稱為江戶三大和服店。

連綿三角形營造出穩定感〈江都駿河町三井見世略圖〉

　　「江都」與「江戶」同音，這樣的用字是為了營造面向港灣的繁華商業都市意象。「駿河町」是取自富士山腳的駿河，意指看得見富士山的場所[*12]，「見世」則是「店」的假借字，這幾個詞合起來的意思，便是今日三越百貨店的前身──三井越後屋。當時越後屋有許多創新之舉，其一便是畫中招牌上寫的「現金廉售，絕不講價」[*13]，過去只有富人才得以造訪的和服店，轉變為庶民也能安心購物的場所，生意相當興隆。

　　「現金廉售，絕不講價」即為今日的標價販售，這種交易方式在當時是劃時代的商法，據說三井越後屋是全世界第一間施行這種交易法的企業。而店家的氣派度，則可從看得見富士山的正面大路上兩旁的店舖樣貌窺知，日後歌川廣重也曾多次描繪三井越後屋。這幅畫最為明顯的特徵為，右側懸山式屋頂（切妻屋根）[*14]中雕有破風飾的三角形白色山花板，這個白色的三角形與富士山上的白雪相互呼應，使這幅畫更顯華麗。廣重作品中的屋頂為廡殿頂（寄棟屋根），在造型上有所出入，但是越後屋曾幾經祝融摧殘，因重建而產生變化也不足為奇。關於這一點就不深究，在

*12「駿河町」　富士山位於駿河國（現今的靜岡縣）之故，所以看得見富士山的地方取名為「駿河町」。（譯註）

*13「現金廉售，絕不講價」這句話的意思是透過現金並以標示於商品上的價錢、或是店家揭示的價格進行交易。在此之前，商品並沒有固定價格，而是在客人與店家講價後決定金額，以賒帳方式付款也稀鬆平常，一般老百姓無法安心購物。

*14「懸山式屋頂」　是一般最常見的屋頂，呈現出將翻開的書倒放的形狀。由於風雨容易侵入三角形頂點的交合處、造成腐朽，於是加上了破風板[*15]，並於其上施加雕刻作為裝飾，稱為「破風飾」。位於其下方的外牆為山花板，有些以土牆製成，有些則以木板牆製成。土牆製成的山花板是火災頻傳的江戶的大型建築物中的特徵。

＊15「破風板」 又稱「博風板」。東亞地區歇山頂和懸山頂建築的屋頂兩端會延伸至山牆之外，為了防止其受到風、雨、雪和陽光的破壞侵蝕，會將木條固定在檁條頂端加以遮擋，此即為破（博）風板。（譯註）

＊16「歇山式屋頂」 結合了上方為懸山式屋頂、下方為廡殿頂的屋頂結構。廡殿頂可見於歌川廣重的作品中，呈現出由上方正脊往四個方向下降的降坡型態；歇山式屋頂則是用於大名的宅邸或神社廟宇上，是等級最高的屋頂，而在畫中會特別強調這種屋頂的，則是北齋的作品。山花板是火災頻傳的江戶的大型建築物中的特徵。

此希望讀者們能將焦點放在顏色與形狀的呼應上。越後屋的屋頂呈現出有角度落差的獨特型態，屬於最高等級的歇山式屋頂（入母屋造り）＊16。服務業的硬體投資相當重要，在維護上不能有所懈怠這點無異於今日。就像現代的高樓會清潔外牆玻璃，當時應該也常見到工匠們攀上屋頂的身影。建築工人的活力與飛揚空中的強而有力風箏相得益彰，畫面傳達出具有江戶風格的華麗冬季氣氛。北齋作品的魅力在於構圖既穩定，同時顯得活靈活現。彷彿朝上展開的扇子構圖，就像是舉起雙手高喊萬歲的姿態，帶給觀者既明朗又喜氣的印象。掩蓋住富士山山腳的祥雲下方可見在冬季依舊長青的松葉色，整齊排列的藍色屋頂與石牆的所在地則為江戶城。

　　不曉得是因為北齋支持越後屋，還是越後屋委託他創作，「現金廉售，絕不講價」招牌下方的店名雖被切掉，但《富嶽三十六景》中不見其他競爭對手店家登場，達成了極大的廣告效果，越後屋肯定也樂見其成。放眼總覽江戶時代的廣告始祖引札，到明治時代帶有裝飾藝術風格的海報、大正時代「今日帝劇，明日三越」的宣傳用語等，這幅畫可說是名留日本廣告史、極具企業象徵的一幅作品。而北齋筆下這個充滿穩定感且明朗壯麗的地點，便是日後的三井財團，亦即今日的三井集團的發源地。

葛飾北齋　富嶽百景　千金富士／紐約公共圖書館
這是一幅慶祝豐收的畫作，從堆得高高的稻草米袋中可窺見富士山，構圖與〈江都駿河町三井見世略圖〉的畫面相同。相連的相似三角形營造出韻律感，鳥群的生命感則使穩定的構圖不顯無趣；裝米用的草袋構成連續圖案，達成裝飾效果。

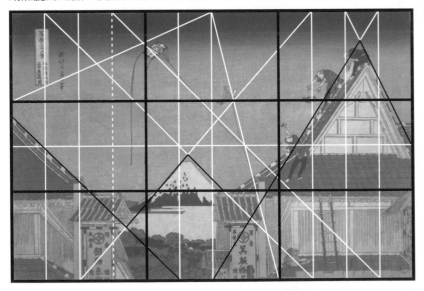

江都駿河町三井見世略圖【分析圖】──從地表望出的穩定構圖　屋簷下緣落在「三分割法」水平三等分線的下方線條，將出現於《北齋漫畫》原圖（可參照P.12）中的左右斜線略為左移後形成的構圖，是凹型構圖的延伸應用。▐ 屋頂重心偏向左方，而非左右對稱；右側看似會滑落下去的傾斜屋頂上的人物，為畫面增添了活力。▐ 若將左右兩個傾斜屋頂的交會點視為消失點，視線高度便落在下方的畫面外，也因為是地平線的關係，所以視線高度比屋簷來得低。這樣的視角是從地表望出去的角度，相當穩定（可參照第1章第6節）。畫面中各元素的重點，均落在將縱橫的三分割區塊對分、以及四等分的平分線交點所連成的對角線上。

第 7 章

線條魅力

素描是畫家最為直接且自發的創作方式。

愛德格・竇加

Drawing is the artist's most direct and spontaneous expression.

Edgar Degas

7 - ① {#section}

北齋多元的筆致與畫風
「大和繪、漢畫、洋畫」

葛飾北齋　洋風錦繪　四谷十二社（よつや十二そう，1803-09）／東京國立博物館
● 北齋的洋風畫，連落款都要看起來像羅馬字

這幅畫是將落款打橫以平假名書寫、使其看起來像羅馬字的洋風畫系列作之一。▌當時透過透視法與陰影製造出立體感的畫被稱為「浮繪」，風靡一時，但北齋卻在創作出多數浮繪作品後罷手，轉而運用從大和繪與漢畫中吸收到的技法，創作獨具個人風格的作品。▌「十二社」是江戶熊野神社的別名，一直到明治時代淀橋淨水廠完成以前，瀑布都還存在。此地位於東京都廳附近，東京都新宿區西新宿6丁目也保留下「十二社通」的路名。

圖片來源：ColBase（https://colbase.nich.go.jp/）

　　北齋雖然在著名畫家勝川春章的門下學習、創作，卻在老師逝世後離去。其理由雖然不詳，但據說是因為同門的師兄弟看不慣北齋師法狩野派，對他加以譴責。北齋吸收學習的對象既有漢畫*1也有洋畫*2，不受傳統拘泥，被認為是不具日本風格的畫家。不過，由室町幕府的御用畫家狩野正信的漢畫揭開序幕、代表武家文化的狩野派，在其子狩野元信納入了貴族的大和繪後獲得進一步發展；明治時期的橫山大觀等人則透過西方畫作催生出沒線描法（朦朧體）*3，日本的繪畫是在吸收國外不同的作畫方式下發展至今。

*1「漢畫」　日本畫長期以來受中國文化與思想影響，因此日本自古便相當看重古代中國的書畫與技法。中國的畫被稱為「唐繪」，而採取中國畫風格、創作於日本的畫作則稱為「漢畫」。

*2「洋畫」　運用西方發展出的畫材與技法創作的西洋畫，別名蘭畫、紅毛畫，可上溯至將火繩槍傳入日本的葡萄牙人引介的南蠻畫。日後新井白石（譯註：江戶時代的政治家、詩人、儒學學者，在朱子理學、歷史學、地理學、文學方面都有深厚造詣）在《西洋紀聞》中介紹的寫實風格，被視為實用的技法，到幕末為止都備受矚目。明治時期後受到影響的洋風日本畫則稱為近代洋畫。

*3「橫山大觀的沒線描法」　橫山大觀為日本近代著名畫家，他在作品中大膽嘗試西方畫風，以色彩的面來取代傳統的墨線。沒線畫法是輪廓線條不明顯的一種創作手法。（譯註）

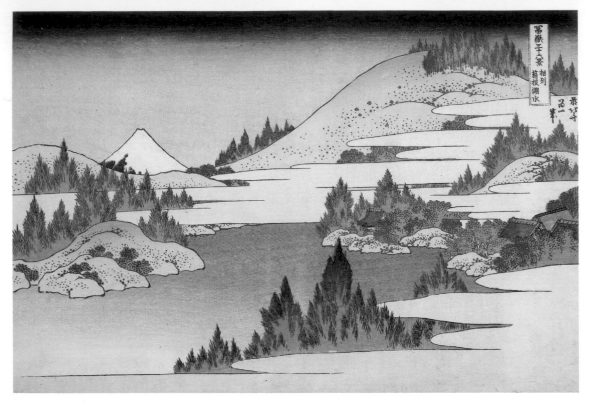

葛飾北齋　富嶽三十六景　相州箱根湖水／芝加哥美術館
● 北齋下意識地使用「槍霞」，營造出大和繪的氛圍
越過〈箱根八里〉這首歌中唱到的「箱根山乃天下之險」的隘口後，映入眼簾的蘆之湖與駒岳（畫面右上）便位於今日的神奈川縣足柄下郡箱根町。▌小田原與箱根之間的4里8町是東海道上最長的區間，沿路是連續的陡坡，抵達箱根宿前還得通過全日本最為嚴格的箱根關所（檢查哨），是讓人身心俱疲的難行路段。▌對知曉這種「越箱根」辛苦的古人來說，或許在欣賞這幅畫時，能感受到畫面中旅行者鬆了一口氣的心情。

讓人聯想到霧靄縈繞的大和繪〈相州箱根湖水〉

　　北齋擅長描繪人物，然而在《富嶽三十六景》中，唯一既不見人影、也看不到船的，除了〈相州箱根湖水〉以外，只有〈凱峰快晴〉和〈山下白雨〉，此外，這幅作品也看不到同樣是描繪山腳平靜湖面的〈甲州三坂水面〉（可參照P.66）中的奇想。畫面中可見江戶幕府種植的杉樹在霧靄中若隱若現，以及受關東武士虔誠信仰的箱根神社藍色屋頂。這幅畫帶給觀者的之所以不會是寂寥感，而是祥和閑靜印象的理由，在於大和繪[*4]所特有、縈繞於畫面中的「槍霞」的關係。

　　北齋在《富嶽三十六景》以外也曾多次描繪風景畫，但畫中出現的霧靄和雲的形狀與呈現手法各異其趣，碰上適合的題材時也會使用槍霞，這幅畫同樣也是下意識地使用了槍霞，以營造出大和繪的氛圍。

*4「大和繪」　自平安時代流傳下來的日本傳統繪畫方式，當中以繪卷和屏風繪為代表的土佐派與住吉派特別著名。

大和繪的特徵在於俯瞰的構圖，繪卷與屏風畫中可見平行斜線與呈現水平的特質，描繪遠處物體時不會改變其大小，而僅是將其畫在上方，現代人看慣了藉由大小展現遠近感的西方透視圖，會覺得大和繪缺少刺激、不夠有看頭，但由於採取的是自上方俯瞰的視角，所以較遠的物體會位於上方，槍霞也強化了自空中往下看的特點。說是從雲間窺探或許更好懂。

北齋了解大和繪與槍霞的俯瞰關係，因此將槍霞入畫，但唯有富士山沒有按照大和繪的技法描繪，而是在地平線上被畫得小小的，這點相當引人關注。理由在於北齋希望能跟《富嶽三十六景》中的其他作品統一，與其他注重形式的流派相較之下，浮世繪中融合了洋畫與大和繪的作品依舊能為世人接受，這便是其可自由發揮之處。畫面中的線條粗細均一，形狀單純、一點也不拐彎抹角，極具大和繪風格。形式、構圖、線條都帶有大和繪的特色，用色則採用黃綠色、淡紅色、藍色這種清色調（可參照P.82），營造出平靜、易懂且安穩的氛圍。

不過這幅畫也因此看不到北齋慣有的異想天開，不太能引發浮世繪愛好者與北齋粉絲的興趣。但若太過拘泥於刻板印象，也有可能會錯失欣賞北齋多元技法及他的廣泛知識的樂趣。

當時畫給庶民的浮世繪價格，以現在的貨幣來說一張約莫一千日幣左右，但北齋卻是毫不吝惜地將自身擁有的知識與掌握的畫風全部傾注其中，極盡取悅大眾之能事。這種為了傳遞感動而跨領域努力吸收學習的身影，與現代的設計師、漫畫家、動畫製作者有異曲同工之妙，而未來的北齋或許仍正於世界的某個角落孜孜矻矻地奮鬥中。

土佐光吉　土佐派大和繪源氏物語・玉鬘／大都會博物館（紐約）

土佐光吉（1539-1613）是室町時代至安土桃山時代的土佐派畫家，與狩野永德活躍於同一時期。有一說認為在江戶時代重振了住吉派的住吉如慶為其子，扮演將中世的大和繪繼承至近世的角色。《源氏物語》自古以來便是反覆出現於大和繪中的題材，這幅畫同樣依循了傳統，採取由上往下俯瞰的構圖。畫面中不見屋頂的構圖法被稱為吹拔屋台[*5]構圖。

＊5「吹拔屋台」　大和繪的技法之一，在描繪室內情景時留下梁柱，但省略掉屋頂、天花板，並採取從斜上方往下俯瞰的視角。（譯註）

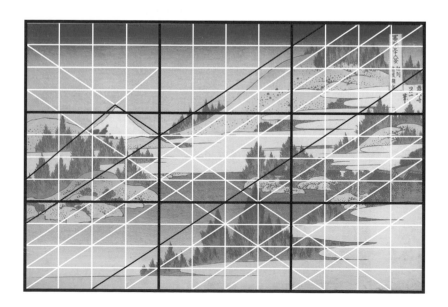

相州箱根湖水【分析圖】──利用大和繪的平行斜線，由上往下將視線引導至湖面　水平分割後的上、中、下層與遠、中、近景的關係並不明確。▎為了將觀者視線引導至被樹木與霧靄包圍的藍色暈染湖面，北齋利用大和繪中的平行斜線以及呈現水平的構圖，並進一步運用三分割構圖以構成目標構圖。▎如同標題所示，這幅畫的主角是湖。

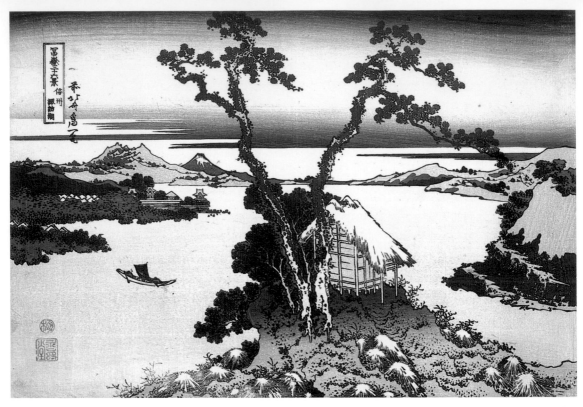

飾北齋　富嶽三十六景　信州諏訪湖／大都會博物館（紐約）

● 以做工複雜的點瞄法，呈現清幽深遠的漢畫世界

信州即信濃國，這幅作品描繪的是長野縣諏訪湖北岸下諏訪的景色。畫面中的城廓為高島城，富士山與高島城間的山巒為八岳。▎畫中地點雖與富士山相距25里（大約100公里），卻奇蹟似地可在群山間看見富士山，是《富嶽三十六景》中唯一的信州富士圖，也是所有觀賞地點中的最北處。下諏訪是甲州街道的終點。▎以《北齋漫畫》為主，北齋曾多次描繪諏訪湖，他在人生的最晚年甚至被請到信州小布施，停留該地的期間創作了多幅肉筆畫，是與他有著深厚緣分的土地。

讓人聯想至清幽深遠的水墨畫世界的〈信州諏訪湖〉

　　這幅畫與前一幅〈相州箱根湖水〉雖同為描繪山間湖水的作品，卻呈現出恰恰相反的寂寥肅穆氛圍，若將這兩幅畫並列觀賞，會呈現出絕佳對比，成為梳理並了解北齋多元創作風格的關鍵。這幅作品初刷時採用的是如同本圖的藍色單色刷版，也因此北齋的創作意圖以及企圖達成的效果，應為水墨畫般清幽深遠的風格。如果說〈相州箱根湖水〉呈現的是和風世界，那麼〈信州諏訪湖〉便是北齋心目中的漢畫世界，也是截至近世為止日本人理想中的古代中國風景。北齋的漢畫採取的並非由上往下俯瞰的大和繪視角，而是水平視角。就運筆的方式來看，其他比較明顯的特徵是眼前的大松樹樹皮上的木節相當顯眼，北齋運用奔放的點描法而非平滑的線

條呈現粗糙的觸感，相當有漢畫風格，這也是北齋擅長的技法。

採用點描的地方不僅是松樹，突出於樹根下方湖面上的岩石以及遠處的湖岸均可見點描畫法，P.16介紹的〈山下白雨〉的富士山也被黑色的奔放點描所覆蓋。北齋這種不羈的創作手法，就以美人畫跟役者繪居多的浮世繪來看，可說是相當稀奇，也相當男性化。此外，這幅作品在雕版時所費的工以及時間，比起用單一線條來描繪時多出好幾倍，雖然雕版師想必認為承接這個案子很辛苦，但應當也能理解這幅作品不採用點描的話就會失去意義，於是在雕版時大顯身手。

此外，筆觸隨興的天空中濃淡不均的藍色暈染也是這幅作品初刷時的另一項特徵。以水平方向平均上色的平面暈染帶有典型浮世繪的美感，也是刷版師展現手腕的高明之處，但這幅畫中卻是狂放隨興地上色。這一點毫無疑問是為了要貼近水墨畫中特有的渴筆效果，應該也是北齋與刷版師共同商量後下的決定。從眼前松樹生長的岩石地的藍色暈染，以及遠處可見的城廓輪廓線與線條內側顏色的上色精準度來判斷，負責刷版的肯定是相當傑出的刷版師。

不過到了後刷時，畫面天空下方的藍色變成朱紅色，祠堂中被加入了橙色與黃色，白色湖面上也增添了藍色暈染，整體來說增添了用色數量以及刷版工序；天空也與其他作品一樣調整為一整片均一的暈染，水墨畫的風情因而減淡不少。這樣的結果究竟是因為買家對於漢畫風格不感興趣，還是出於日後的刷版師判斷，至今是無解的謎團。

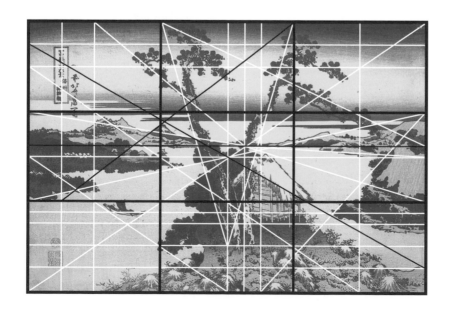

信州諏訪湖【分析圖】——追求肉眼水平視角顯得自然的透視法　透視的消失點落在畫面中心略靠上方（左上1/24垂直水平線）處，也因為松樹枝往下覆蓋，視角高度幾乎呈現水平。藉此可以了解北齋的透視圖無關乎製圖的嚴謹與否，他掌握的是肉眼看上去顯得自然的遠近法。▌在畫面三分割法的使用上，可清楚見到富士山與高島城落在左方垂直線上，也是善加運用了對角線的精緻構圖。與大和繪風格的〈相州箱根湖水〉呈現反方向的對角線構圖，多見於集中創作藍摺作品的時期，看得出來北齋傾向將藍摺與自左上方往下畫（或是自右下方往上）的對角線構圖搭配使用。

葛飾北齋　摺物　信州諏訪湖水冰渡
／芝加哥美術館
這幅作品是北齋以俯瞰角度描繪了同一地點
的畫作。落款為「前北齋為一」，作畫時期
與《富嶽三十六景》相同，呈現出漢畫風
格，與富嶽三十六景是絕佳的對比作品。諏
訪湖的冬天嚴寒，湖面完全凍結後會互相擠
壓，呈現出高達30公分左右、像是山脈一樣
的隆起，此一現象被稱為是「御神渡」，人
則可在湖面上行走。

雪舟等楊　水墨畫　秋冬山水圖・秋（15世紀末-16世紀初／國寶）／東京國立博物館
雪舟（1420-1506）曾於明代時期造訪中國，學習中國的繪畫技法，奠定了日本水墨畫的地位，為日後的日本畫帶來深遠的影響。圖片來源：ColBase（https://colbase.nich.go.jp／）

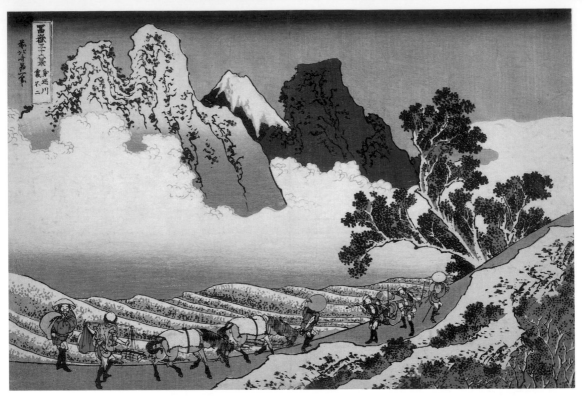

葛飾北齋　富嶽三十六景　身延川裏富士／芝加哥美術館
● 融合漢畫與浮世繪畫風的異類畫作

身延川是流經日蓮宗總本山久遠寺附近、最後注入富士川的支流。上游即為描繪了釜無川與笛吹川匯流的〈甲州石班澤〉（P.146）之處。笛吹川是描繪〈甲州伊澤曉〉（P.38）的地點，往釜無川的下流走，則通往描繪了〈信州諏訪湖〉（P.210）的甲州街道終點。下游為描繪了〈駿州片倉〉（P.156）和〈駿州大野新田〉（P.40）之處，河口則是描繪了〈東海道江尻田子浦略圖〉（P.196）的地點。甲州街道從甲府朝東海道南下的富士川沿岸風景，是北齋留下眾多作品的描繪對象。┃身延位於江戶的正西邊，若將從江戶看到的富士山作為基準，在此地看到的則為背面的富士山。談及《富嶽三十六景》時提到的「表裏」，為的是區別最初創作的36幅《富嶽三十六景》與後來追加的10幅作品，也可用以區別從靜岡側和從山梨側觀賞到的富士山，而北齋在標題中明確使用了「裏富士」稱呼的，唯有〈身延川裏富士〉這幅作品而已。

將漢畫與浮世繪結合的〈身延川裏富士〉

　　〈身延川裏富士〉是一幅相當不可思議的作品，漢畫的風格被展現於遠處的峭壁及靠近觀者的岩石中，此外，畫面中描繪的富士山異於《富嶽三十六景》中的其他作品，讓人備感困惑。不過，若知道這幅畫是在《富嶽三十六景》完成後才追加的作品，則又增添另一番想像空間。相當了解北齋的浮世繪畫家溪齋英泉在別名為「續浮世繪類考」的《無名翁隨筆》（1833）中曾提及北齋創作的漢畫，足見漢畫極受當時的畫家關注，讓人猜想這幅畫或許是日後應大眾想要欣賞以漢畫風格創作的富士山的要求，

進而創作出的一幅作品。自河面向上湧的雲朵以及背對後方山脈前行的旅人輕快身影顯得相當愉悅，有別於漢畫清幽深遠的氛圍。

根據小林忠（學習院大學名譽教授）的說法，浮世繪的開山祖師菱川師宣自稱為「大和繪師」，足見浮世繪極為意識到大和繪的存在。北齋也是加入了以美人畫聞名的勝川春章的門下，14年來在老師身旁習畫，掌握住大和繪技法，並也師法狩野派與琳派，進入壯年期則將洋畫風格納入錦繪中，深入鑽研，最後專精到連荷蘭商館館長都委託他以西方畫作風格來繪製日本的風景。北齋掌握了各式各樣的創作風格技法，其多元性在以普羅大眾為對象的浮世繪版畫中，以不受束縛、自由自在方式所創作出來的作品，便是《富嶽三十六景》。

江戶時代是權貴者也會習畫的時代，部分環境優渥的子弟會去學習各家不同流派的畫法，但對庶民來說，仿效武士家庭或富裕商人子弟去學習各家不同的畫風可說是有勇無謀，多數人會在衡量自身環境能力後去學畫。北齋雖是才華洋溢且多產的畫家，終其一生的收入比起其他畫家好很多，但文獻中也記載到他毫無金錢管理的觀念，創作以外的事全部一竅不通。透過他滿腦子只有創作這種專心致志的身影，可以窺見他企圖吸收所有流派的意欲，以及不服輸、自負的性格。

總覽《富嶽三十六景》，這46幅畫作可說是在畫壇身經百戰、邁入古稀後的老畫家，以普羅大眾為對象，描繪過去夢想中的富士山錦繪系列作品，同時在其中不時加入自己擅長的人物描寫，常保讓客人願意回頭持續購買的新鮮感，充滿技巧與計畫性，這些特點匯聚於這系列作品中，堪稱是相當奢侈的集大成之作。

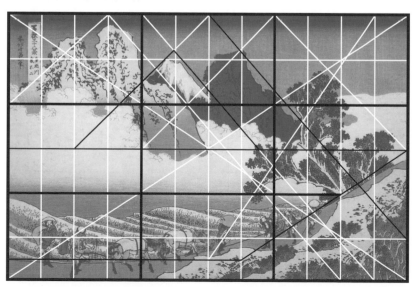

身延川裏富士【分析圖】
—— 事先決定好被雲朵遮掩的富士山角度，再來規畫構圖 以中央的漢畫風格雲朵為界，上方2/3部分為高聳入雲的漢畫世界，下方1/3部分則為有旅行者步行的浮世繪世界。而連結上下部分、將這幅畫整合為一的，是從右下角傾斜岩石向左伸展出去的樹木。▌目光的移動動線自左下方的人物開始，向右水平延伸，通過自前方步行而來的扛轎人後斜向上方，視線順著這樣的動線一路導向富士山。▌若未被遮掩住的富士山添上稜線後，富士山的形狀便會清楚浮現，北齋應是一開始便事先決定好裏富士的角度，才接著進一步構思整體構圖。

葛飾北齋　摺物／芝加哥美術館
共乘於渡船上的武士、馬匹以及商人的搭配組合相當有趣。擺渡人身後用手拄著臉的應該是北齋本人。落款中的北齋上頭寫有「かつしか」*1，相當罕見。

7-②

始於木版拼版畫，
鑽研銅版畫線條後，
最終回歸畫筆創作的世界

　　印刷邁入數位化約莫已過了30年，但現在依舊可聽見「拼版」*2（日文：版下）這樣的用語。一直到1990年左右為止，包含裝訂、包裝、廣告在內，印刷設計全都是透過拼版製成的。這一點放眼全球毫無例外，而日本進入明治時代後持續引入最尖端的技術，但浮世繪工匠的用語至今依舊殘留於生產現場，拼版（畫）便是最具代表性的例子。當年北齋也是每天使用這個詞，就職業技能來看，浮世繪畫家可說是江戶時代擅長作畫的平面設計師。

*1「かつしか」　「葛飾」的日文平假名寫法。（譯註）

*2「拼版」　指將印刷流程中原稿的文字與圖片在排版後配置於大版上的狀態。

青年北齋的努力以及手工業分工制的浮世繪版畫

　　根據北齋自身的說法，他從6歲開始就喜歡描繪物體的形態，年紀還小時似乎就相當擅長作畫。他的畫家生涯，是在19歲時進入勝川春章門下，獲得春朗這個名字之後展開，能將興趣作為工作的歡欣之情，想必在江戶時代也是一樣的。不過畫家若非位居御用畫家這種得天獨厚的地位，就只能埋頭完成被交代的工作，這樣的處境放眼採師徒制的社會中比比皆是。享譽盛名的老師在創作以高價下單的肉筆畫時，為了不讓大量生產、販售於店鋪中的浮世繪版畫工作斷絕，弟子們也得協助創作，並在這過程中精進成長，這一點無異於現代著名設計師工作室中的光景。

　　浮世繪版畫採分工制，刷版師會在雕版師雕刻的版木上色、進行刷版，因此最初著手繪圖的畫家在創作時必須以此為前提，畫出在接下來

的流程中易於工匠們理解的作品，這一點與直到完成為止都是單打獨鬥創作的肉筆畫，有極大的不同。必須經過重重人手才能完成的作品再怎麼難畫，專門創作水墨畫或障壁畫*3的畫家既無法理解，世人與畫家本身肯定也認為，創作肉筆畫才稱得上是獨當一面的畫家。而每天持續創作浮世繪拼版畫這樣的行為，或許是讓春朗萌生想成為世人認可的畫家*4契機。

*3「障壁畫」　指隔扇、拉門、屏風（皆作為隔間之用）上的繪畫總稱。（譯註）

*4「真正的畫家」　北齋在他生前嚥下最後一口氣時留下了「再給我5年的壽命，我就能成為真正的畫家」這樣一句話。

葛飾北齋　役者繪／瀨川菊之丞正宗娘阿蓮（瀨川菊之丞の正宗娘おれん）／東京國立博物館
這幅畫是以安永8年8月於中村座上演的《敵討仇名》為題材所創作的作品。這幅作品同時也是20歲的北齋以勝川春朗的名號創作的出道處女作，為共計四幅畫作中的一幅，是貼近勝川一門畫風的創作。
圖片來源：ColBase（https://colbase.nich.go.jp/）

＊5「將軍御前揮毫」 北齋的名聲遠播，傳入了第11代將軍德川家齊耳中，曾與文人畫的大家谷文晁奉命入宮。據說北齋當時即興畫下了充滿了機智的作品，讓將軍龍心大悅。他日後進奉的美人畫也流傳了下來。

北齋在老師春章過世後便脫離門下，據說是因為他學習狩野派的技法而遭同門師兄譴責的關係，此後他便與販售於店面的浮世繪暫時保持距離，繼承了琳派第二代俵屋宗理的名號，將精力集中於蔦屋重三郎出版的狂歌繪本、與狂歌同好團體委託創作的狂歌摺物上。狂歌團體的成員上至朝臣下至商人，是沒有身分界線的文化人士集會，也因此北齋高明的本事傳播出去後，名聲日益壯大，曾於大批群眾面前在廣達120張大的紙上畫下達磨圖，也曾奉命到將軍御前作畫＊5，並接受荷蘭商館館長及西博爾德的委託創作，他為暢銷作家馬琴的作品描繪的插圖也大受好評。最終收下了遍及全日本、人數超過200人的弟子，北齋的夢想雖然看似實現，但他的作品，在不將出身鄉里的畫匠視為真正畫家的人眼中，不過是庶民的玩意兒。而帶有揶揄意味地稱讚他不愧是才華洋溢的畫家的軼事也被傳述了下來。

浮世繪版畫的委託創作在北齋邁入高齡後依舊持續不斷，完成《富嶽三十六景》時他已年逾70，但在年方37、年輕的歌川廣重登場後，他便將重心轉移至瀑布、漁獲捕撈及橋梁等自己想描繪的主題，在短期間內創作出一系列傑作，日後便像是交棒給廣重一樣脫離了浮世繪創作，專心於創作肉筆畫上。世人給予北齋的正面評價，他過世後不久隨即在巴黎蔓延開來，此後他的人氣在國外直線攀升。北齋透過各式各樣的畫風技法建立起的創作才能，展現於以大眾為取向的廉價版畫中，其中特別以《富嶽三十六景》與《北齋漫畫》於全世界炙手可熱。相當諷刺的是，北齋的才華是透過日本畫壇所不屑一顧的大眾浮世繪而廣為全世界所知。

葛飾北齋 狂歌摺物 雪景／東京國立博物館
北齋邁入40歲前左右，將落款名號自宗理改為北齋，此時也是北齋集中創作狂歌摺物的時期。
圖片來源：ColBase（https://colbase.nich.go.jp／）

葛飾北齋　摺物／阿姆斯特丹國立博物館
這幅作品是北齋45歲左右的創作，描繪的是被稱為「宗理型美人」的纖瘦女性。畫中起舞的女性頭戴烏帽子[*6]，推測跳的是白拍子[*7]舞，畫面中可見正襟危坐觀賞的武士與僧侶，以及藏身於紙拉門後偷窺的女性身影，讓人感到滑稽。本作的落款為畫狂人北齋，同一時期創作的肉筆畫名作為《二美人圖》。

[*6]「烏帽子」　日本平安時代流傳下來的一種禮帽。（譯註）

[*7]「白拍子」　流行於日本平安末期至鎌倉時代的一種歌舞。（譯註）

葛飾北齋　狂歌摺物／阿姆斯特丹國立博物館
畫中畫的掛軸中描繪的是漢畫，讓這幅畫展現出兩種畫風。從掛軸中的落款「北齋改為一」可推斷是他60來歲的作品，有別於40來歲時描繪的纖細宗理型美人，為豐腴的女性。

初識西方銅版畫，以及對日式畫風的認知

　　北齋40來歲時創作了數十幅銅版畫風格的多色印刷木版畫（錦繪），讓人不禁產生「為何要刻意費工夫透過木版來模仿銅版畫」的疑問。當時是大眾對運用遠近法與陰影法達到立體寫實效果的畫作相當矚目的時期，在北齋之前，已有司馬江漢等人習得銅版畫的技法。如果只是為了在西洋畫領域中精益求精，那麼熱衷於技術學習的北齋應該是會自己雕刻銅版畫；然而若就市場經濟觀點來看，這樣的現象讓浮世繪版畫業界感到不安，當時的出版商與工匠們內心肯定浮現了危機與競爭意識，而銅版畫若

葛飾北齋　洋風錦繪　九段牛淵（くだんうしがふち，1804-09）／東京國立博物館
● 受業界委託，創作模仿銅版畫風格的木版畫
本作是透過洋風版畫的陰影及暈染強調出土坡的作品。▊ 畫中描繪的是自田安門通往清水門的九段坂的壕溝，過去牛車曾滾落壕中，此地因此被命名為「牛淵」，而這段坡道的氣勢便為這幅作品的主題。▊ 近代著名的坡道畫作品為岸田劉生[8]創作的〈切通寫生〉（1914-1916），據說劉生的房間中便掛有北齋的這幅畫，是以平假名書寫標題與署名，以貼近英文草寫字體的系列作品之一。
圖片來源：ColBase（https://colbase.nich.go.jp/）

*8「岸田劉生」　大正時代的著名畫家（1891-1929），也是日本近代美術史上一位重要且獨特的美學思想家。（譯註）

是具有市場的話，為了維持銷售，他們也會考慮創作。背後若不是有這樣的心態，想必是不會產生要運用木板的凸版雕刻來重現銅板的凹版線條的發想，而當時前景看好的北齋也因而雀屏中選，受託進行創作。

在此之前北齋已相當熟稔浮世繪與琳派的創作手法，面對充滿未知的洋畫世界，比起栽進去後一頭熱學習版畫技法的人，他肯定更能冷靜比較視覺效果的長處與短處，鑽研作畫方式。北齋在感受到異文化樂趣的同時，想必也重新察覺到日本的優點；他將平假名打橫草寫，讓署名看起來像是英文字母的玩心，也透露出他創作時的愉悅心情。

讓人再次發現東方線條可能性的「毛筆與墨水」

西洋銅版畫是從透過層疊的細線製造出密度與量感的鋼筆畫法發展而來，北齋獲得以浮世繪的木版畫重現西洋銅版畫的經驗後，擺脫了西方的遠近法與陰影法，回歸透過輪廓線來繪製的日式創作手法，以錦繪為中心，在讀本插畫以及教畫範本中追求高濃度的細緻線描。在過去的浮世繪中不見有哪個畫家會使用多重細線縝密地描繪出細節，這點也成為日後北齋的顯著風格，並為後世的畫家帶來影響。

北齋的另一項變化，是將焦點轉移到與銅版畫細緻銳利線條呈現強烈對比的水墨畫獨特筆法上。手持蘸了墨水的毛筆，只要單憑力道的變化，便能自由自在地將同一條線畫得極細或是極粗；分岔的筆毛一次下筆便可畫出兩條或三條線，既有墨水含量少的渴筆或含量多的暈染，也有點法，變化萬千，有著如同現代藝術帶給人的出人意表感，充滿刺激。突然覺察到每天使用的毛筆蘊含的可能性後，而開始進一步深究的東方畫作描繪手法，也是北齋獨特的魅力之一。也正因為北齋曾客觀地觀察銅版畫中，恰似運用鋼筆畫出的僵硬線條，才能覺察到既有技法的魅力。

北齋的代表作《富嶽三十六景》奠定了風景畫的地位，其大幅構圖也極富話題性，但讀者們讀到這裡應該也發現到北齋的魅力絕不僅止於此，今後在觀賞北齋作品時，想必更能增添不少樂趣。最後一頁的作品是北齋繪於逝世那年的肉筆畫〈扇面散圖〉。隨興分布於畫面中的扇子不管是形狀、顏色或構圖都充滿力道，滿溢著讓人難以想像是出自一位即將不久於人世的90歲老畫家之手的華美感。

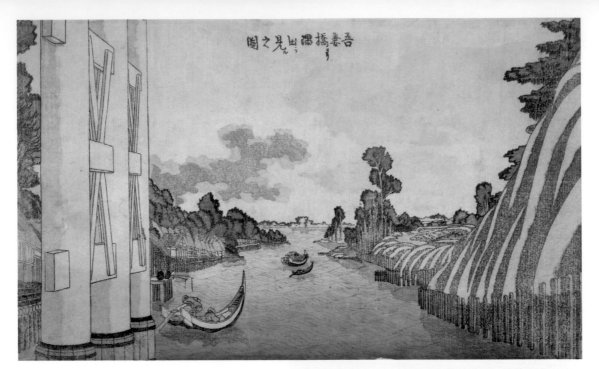

葛飾北齋　自吾妻橋望向墨田之圖（吾妻橋ヨリ
墨田ヲ見ル之図）／芝加哥美術館
吾妻橋別名本所吾妻橋，座落於隅田川的言問橋
與駒形橋之間。今日淺草水上巴士的乘船處就位
於橋旁，橋身位於淺草站下方，東京晴空塔便聳
立於橋身後。橋墩的幾何形線條讓人感受到西方
畫作的線條影響。

葛飾北齋　諸國瀧迴・美濃國養老瀑布（諸国瀧廻り・
美濃ノ国養老の瀧，1832-33）／芝加哥美術館
這幅作品與《富嶽三十六景》在同一時期，同樣由西村
屋永壽堂出版，是描繪了各地瀑布、共計八幅的大型錦
繪系列作《諸國瀧迴》中的一幅。這幅畫融合了西方銅
版畫中的高密度細線、水墨畫中的岩石與樹木的大膽省
略畫風、大和繪中特有的裝飾性，以及浮世繪鮮豔的色
彩與暈染技法，營造出北齋充滿原創性的世界。據說以
收藏浮世繪聞名的美國建築師法蘭克・洛伊・萊特的著
名建築「落水山莊」，靈感就是得自此作。

葛飾北齋　狂歌摺物・富士圖／芝加哥美術館
這幅作品是企圖營造出，將水墨畫上色的「墨彩畫」氛
圍的摺物。水墨畫或墨彩畫每次創作只能完成一張，但
摺物的話卻可以大量印刷，對於出於志同道合興趣所結
合的狂歌團體來說，摺物是以其機智內容相當討人歡心
的宣傳品。

葛飾北齋　北齋麁畫　落梅花／大都會博物館（紐約）
這幅畫中結合了運用細線進行線描與墨畫的技法，畫面中雖可
見無數縱橫的直線，但這些直線並非幾何式線條，而是徒手畫
出的線條，描繪出訴諸感性的世界。

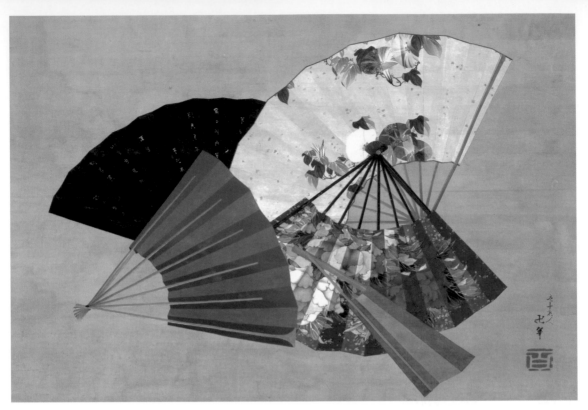

葛飾北齋　絹本著色一幅　扇面散圖（1849）／東京國立博物館
北齋在逝世那年的正月繪製的作品除了〈富士越龍圖〉與〈雪中虎圖〉以外，還包括收藏於美國美術館的兩幅〈漁樵問答圖〉，並於4月以前完成了這幅〈扇面散圖〉。這幅作品的尺寸雖是最小，卻最顯華美。畫面中可見多隻畫扇開展於深藍色扇面上寫有金字漢詩的扇子上，好似正期待春暖花開季節的到來。這幅畫是尺寸約為50公分×70公分的小品，或許是餽贈某人的禮物。
圖片來源：ColBase（https://colbase.nich.go.jp/）

葛飾北齋　白描畫　為三味線上弦的女子（三味線の弦を張る女）／洛杉磯郡立美術館
女子身上和服的重量層次感，僅透過一枝毛筆的線條便呈現出來。

主要参考文献

小林忠監修『生誕 260 年記念北斎の肉筆画―版画・春画の名作とともに―』展覧会図録　岡田美術館 2020

ヴァシリー・カンディンスキー著『点と線から面へ』新装版バウハウス叢書 9　中央公論美術出版社 2020

小林忠著『日本水墨画全史』講談社学術文庫　講談社 2018

芳賀徹著『文明としての徳川日本 1603-1853』筑摩選書　筑摩書房 2017

日本美術アカデミー監修『冨嶽四十六景を歩く』双葉社スーパームック　双葉社 2017

永田生慈著『葛飾北斎の本懐』角川選書　KADOKAWA 2017

小林忠監修 藤ひさし・田中聡共著『北斎漫画、動きの驚異』　河出書房新社 2017

町田市立国際版画美術館監修『謎解き浮世絵叢書 歌川広重 冨士三十六景』　二玄社 2013

浅野秀剛監修『北斎生誕 250 年記念北斎決定版』別冊太陽　平凡社 2010

永田生慈監修『葛飾北斎 すみだが生んだ世界の画人』　墨田区文化振興財団 2006

グレン・ポーター著『レイモンド・ローウィ：消費者文化のためのデザイン』　美術出版 2004

中江克己著『色の名前で読み解く日本史』プレイブックス　青春出版社 2003

辻惟雄監修『日本美術史 増補新装 カラー版』　美術出版社 2003

高階秀爾監修『西洋美術史 増補新装 カラー版』　美術出版社 2002

吉岡幸雄著『日本の色辞典』　紫紅社 2000

小林忠監修『浮世絵の歴史 カラー版』　美術出版社 1998

フィリップ・B・メッグズ著『グラフィック・デザイン全史』　淡交社 1996

榧野八束著『近代日本のデザイン文化史 1868-1926』　フィルムアート社 1992

アンリ・ムーロン著『カッサンドル』　光琳社出版 1991

佐藤光信著『北斎 冨嶽三十六景』　読売新聞社 1990

戸畑忠政著『ぶんきょうの坂道』　文京区教育委員会 文京ふるさと歴史館 1980

高橋正人著『探訪 日本のしるし』　東京書籍 1978

柳亮著『黄金分割 続日本の比例―法隆寺から浮世絵まで―』　美術出版社 1977

辻惟雄著『葛飾北斎』日本の名画シリーズ 11　講談社 1974

水尾比呂志著『俵屋宗達』日本の名画シリーズ 4　講談社 1974

ヨハネス・イッテン著『色彩論』　美術出版社 1971

伊藤幸作編『日本の紋章』　ダヴィッド社 1965

北斎のデザイン 冨嶽三十六景から北斎漫画までデザイン視点で読み解く北斎の至宝

葛飾北齋の浮世繪設計力

入門學欣賞，藝術、攝影、設計人學會如何活用超高段的日式美學神髓

作　　者　戶田吉彥
譯　　者　李佳霖
封面設計　蔡佳豪
內頁構成　詹淑娟
執行編輯　柯欣妤
行銷企劃　王綬晨、邱紹溢、蔡佳妘
總　編　輯　葛雅茜
發　行　人　蘇拾平

出　　版　原點出版 Uni-Books
　　　　　Facebook：Uni-Books 原點出版
　　　　　Email：uni-books@andbooks.com.tw
　　　　　105401台北市松山區復興北路333號11樓之4
　　　　　電話：（02）2718-2001　傳真：（02）2719-1308
發　　行　大雁文化事業股份有限公司
　　　　　台北市105401松山區復興北路333號11樓之4
　　　　　24小時傳真服務　（02）2718-1258
　　　　　讀者服務信箱 Email: andbooks@andbooks.com.tw
　　　　　劃撥帳號：19983379
戶　　名　大雁文化事業股份有限公司

初版 1 刷　2022年4月　　初版 3 刷　2023年8月

定　　價　620元
I S B N　978-626-7084-12-0（平裝）
I S B N　978-626-7084-13-7（EPUB）

北斎のデザイン
(Hokusai no Design: 6762-6)
© 2021 Yoshihiko Toda
Original Japanese edition published by SHOEISHA Co.,Ltd.
Traditional Chinese Character translation rights arranged with SHOEISHA Co.,Ltd.
through JAPAN UNI AGENCY, INC.
Traditional Chinese Character translation copyright © 2022 by Uni-Books, a division of And Publishing Ltd.

國家圖書館出版品預行編目(CIP)資料

葛飾北齋の浮世繪設計力/戶田吉彥著；
李佳霖譯. -- 初版. -- 臺北市：原點出版：
大雁文化事業股份有限公司發行, 2022.4
228面；19×23公分
ISBN 978-626-7084-12-0 (平裝)

1.葛飾北齋 2.浮世繪 3.畫論

946.148　　　　　　　　　　111003687